ALBUM

DU

GRAND JOURNAL

PARIS. — IMPRIMERIE VALLÉE, 15, RUE BREDA

ALBUM
DU
GRAND JOURNAL

300 DESSINS
PAR

BOCOURT, — CHAM, — COUVERCHEL, — DECAMPS, — DEROY, — DURAND-BRAGER, — GODEFROY-DURAND,
GUSTAVE DORÉ, — GUSTAVE JANET, — LIX, — MARCELIN, — DE MONTAUT, — E. MORIN,
RIOU, — ROUARGUE, — THÉROND, — THORIGNY, — CHARLES YRIARTE

Texte, par CHARLES YRIARTE

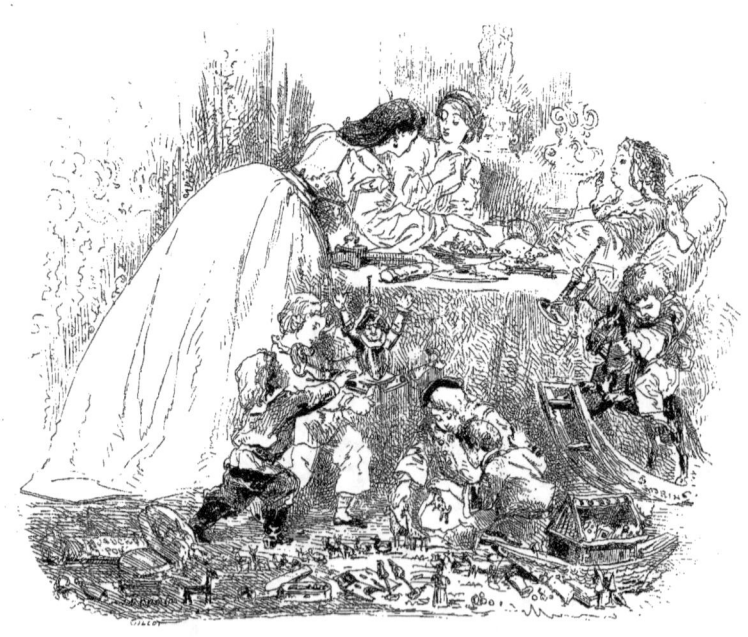

PRIME DU GRAND JOURNAL, DU FIGARO, DE L'AUTOGRAPHE ET DE LA GAZETTE DES ABONNÉS

BUREAUX : 3, RUE ROSSINI

PARIS
IMPRIMERIE AUGUSTE VALLÉE, 5, RUE BREDA

INTRODUCTION

La résolution que nous avions prise de donner aux abonnés du *Grand Journal* une prime plus séduisante que toutes celles dont notre public a déjà profité, une prime d'une beauté artistique vraiment exceptionnelle, nous a causé un sérieux embarras, d'où nous sommes, croyons-nous, heureusement sortis. Plaire à tout le monde n'est pas chose facile, et les combinaisons de primes sont à peu près épuisées. Mais guidés par une longue expérience, nous avons reconnu que la meilleure prime est celle qui frappe le regard, captive l'attention sans la fatiguer, amuse l'œil et l'esprit en même temps par la variété des sujets et fournit un ample aliment au besoin de curiosité dont nous sommes, les uns et les autres, également possédés.

Ce point admis que c'est l'image qui réussit le plus généralement comme prime offerte aux abonnés d'un journal, restait la question de savoir s'il fallait écrémer l'œuvre d'un seul maître, ou d'un choix intelligent fait parmi les productions les plus récentes composer une mosaïque précieuse ?

C'est à ce dernier parti que nous nous sommes arrêtés. Nous avons emprunté à tous les crayons célèbres les pages gaies ou sérieuses auxquelles le suffrage de tous a fait le meilleur accueil. Les directeurs du *Monde illustré*, du *Charivari*, de la *Vie Parisienne*, s'associant à notre œuvre, nous ont ouvert leurs collections et nous avons largement puisé dans cette réserve des albums de l'avenir devancés par le nôtre.

Le *Grand Journal* contient dans chacun de ses numéros une *Chronique des chroniqueurs*, qui est le dessus du panier des autres chroniques : de même notre album est l'*Album des albums*, c'est-à-dire l'élite, le choix, la fleur des dessins et gravures publiés depuis dix ans.

Et, qu'on y prenne bien garde, les dessins que nous reproduisons ont presque l'attrait de la nouveauté et de l'inédit, car il est impossible que les journaux, faits nécessairement avec rapidité, arrivent à la perfection d'un tirage aux soins duquel le loisir n'a pas manqué.

Qu'on remarque, en outre, que notre papier est d'une qualité très-supérieure à celle du papier des journaux : le nôtre,

fabriqué tout exprès pour nous est un papier d'album, d'une blancheur éclatante et d'un format royal, encadrant la gravure d'une belle marge qui la fait valoir.

Nous croyons que nos abonnés reconnaîtront à peine dans leur album les dessins qu'ils auront déjà vus ailleurs.

On comprend que nous ayons éliminé les dessins d'actualité, qui seraient ici déplacés, et qui d'ailleurs sont généralement moins réussis, à cause de la célérité avec laquelle ils ont été exécutés.

Nous avons restreint notre choix dans les *bois* dits *de magasin*, lentement dessinés, gravés plus lentement encore, destinés à prouver qu'un *illustrateur* peut être un *artiste* quand il le veut.

Cette collection est d'un prix tellement élevé que le chiffre en étonnera certainement beaucoup de nos abonnés : il dépasse cent mille francs, en ne faisant entrer dans cette estimation que les prix de dessin et de gravure ; les prix de tirage, de rédaction et d'agencement restent en dehors et s'élèvent à la somme de vingt-cinq mille francs.

Un exemple qui édifiera le lecteur sur l'importance des frais qu'ont à supporter les éditeurs de journaux illustrés : le dessin du *Quadrille à la Cour impériale* a été payé au dessinateur trois cents francs, six cents francs au graveur, et revient, avec les frais de bois et menus détails, à la somme de mille francs.

Nous avons mis un mois à pratiquer des fouilles dans ces mines trop riches qui ont été livrées à nos explorations. Enfin, après avoir fait un premier choix beaucoup trop abondant, nous nous sommes adressés à notre collaborateur M. Charles Yriarte, l'un des hommes les plus experts en pareille matière, qui a bien voulu se charger de ce second triage et qui a trouvé, pour les dessins définitivement adoptés, une classification excellente.

Voici la lettre, en forme de rapport, qu'il nous a adressée à ce sujet ; elle donnera une idée des difficultés qu'il a eu à surmonter.

« Monsieur ,

» Vous avez bien voulu me confier le soin de composer l'Album donné en prime aux abonnés du *Grand Journal* ; ma tâche est remplie, je viens vous rendre compte des motifs qui ont déterminé l'ordre et le classement que j'ai adoptés. Les matériaux que vous avez mis à ma disposition étaient énormes, très-hétérogènes par l'esprit et la matière, on peut en juger par des chiffres.

» Je me suis trouvé en présence de plus de trois mille planches gravées, composant la collection du journal le *Monde illustré*, huit cents gravures tirées de la *Vie parisienne*, et trois mille bois comiques dessinés par Cham. Telles étaient les ressources , je pourrais dire les richesses dont je pouvais disposer, richesses embarrassantes, choix difficile, si je n'avais pas eu tout d'abord un plan bien arrêté qui naissait de la connaissance que je dois nécessairement posséder de la publication à laquelle je suis attaché et qui devait fournir la plus large part.

» La loi du journalisme illustré, c'est l'actualité. Un journal illustré bien compris doit être un miroir qui reflète les faits contemporains.

» Du Nord, du Sud, de l'Est, de l'Ouest, des quatre points cardinaux du monde, doivent converger vers la publication les renseignements dessinés au fur et à mesure que les faits se produisent.

» Dans ce siècle de vapeur et d'électricité, les correspondants ne doivent point rêver sur leurs croquis ni ciseler leurs phrases : la bataille, l'incendie, l'inondation, les fêtes, le monument nouveau , le portrait actuel, la mort d'un souverain , le couronnement de son successeur, les joies publiques, les douleurs nationales, les émotions politiques, les désastres, les *Hosanna*, les *Te Deum* doivent, dans le temps strictement nécessaire pour franchir l'espace, parvenir à l'organe de publicité bien administré.

» Il résulte de ceci que les bois se divisent en deux espèces, les bois dits d'actualité, répondant à un besoin impérieux, immédiat, mais souvent imparfaits d'exécution, et en bois dits de magasin.

» J'ai, tout d'abord, absolument éloigné l'actualité, pour faire mon choix dans les plus belles œuvres publiées en dehors de toute préoccupation du moment. Les voyages, les costumes, les mœurs, les monuments, les tableaux, les compositions, tels sont les sujets de ces bois soignés. Vous voyez dans cette énonciation la raison d'être de mon classement.

» La *Vie Parisienne*, brillamment conduite par M. Marcelin, allait me fournir, avec sa fantaisie, le côté mondain ; M. Cham, l'inépuisable caricaturiste, avec ses ingénieuses séries comiques viendrait tempérer le côté sérieux et semer un peu de bon rire au milieu de ces mondanéités.

» Voilà mon point de départ.

» L'Album paraissant à l'entrée de l'hiver, au moment du jour de l'an, j'ai ouvert ma série par l'hiver, et fait défiler sous les yeux du lecteur les allégories mondaines, les scènes de la vie parisienne, les joies du coin du feu ; les étrennes, les bals, les fêtes intimes ou officielles commentées par les crayons de trois maîtres du genre. Edmond Morin, mondain par excellence, qui a le secret des suprêmes élégances et des exquises recherches; Marcelin qui a son jardin à lui, clos de murs, un esprit original, qui sténographie les attitudes charmantes, les fines silhouettes et qui, dans un rapide croquis de jolies femmes appuyées au velours d'une loge, en dit plus que toutes nos études sur le monde parisien ; Gustave Doré, dont le nom seul est une bonne note pour un album ; Gustave Janet, qui a l'entente des grandes pages et qui contribue pour une large part à cet Album ; Godefroy Durand et Lix, deux artistes consommés, amoureux du caractère et dessinateurs serrés. Puis, Rouargue, Thérond, Thorigny, Deroy, Riou, de Moraut, Bocourt, un beau portraitiste.

» Les voyages sont divisés en plusieurs séries. — France, Italie, Espagne, Afrique, Russie, Angleterre, contenant les vues de ville, les costumes, les types, les coutumes, les monuments.

» Dois-je m'excuser ici d'avoir contribué pour une large part à cette galerie de types de toutes les nations?

» Vous le savez, j'ai beaucoup couru le monde, le crayon à la main, et, au milieu du labeur incessant du journalisme, ou en face du livre commencé, je regrette mes crayons; du reste, mes cartons ont été mis sur bois par MM. Gustave Janet et Bocourt, et je n'avais pas le droit de les proscrire de cette galerie où figureront les plus beaux noms de l'illustration de ce temps-ci.

» La série intitulée : *Souvenirs de garnison*, de M. Marcelin, est prise sur le vif de la vie militaire et vient, je crois, couper la monotonie du voyage, des dessins autographes de souverains, réunis à grand'peine par le journal l'*Autographe*, et des scènes mondaines sur la chasse en hiver et le turf devenus très à l'ordre du jour, complètent cet Album qui, pour l'établissement de sa partie artistique, sans compter le papier ni l'impression et la rémunération du travail, représenterait une somme de cent mille francs.

» Je n'ai point insisté sur le texte : la plupart des dessins s'expliquaient d'eux-mêmes ; la partie cosmopolite seule, nécessitait quelques notes placées au bas de chaque gravure et qui résumassent la substance des notes de voyage; elles sont à portée de la vue, sans pourtant nuire à l'ordonnance de la mise en page.

» Recevez l'assurance, etc.,

<div style="text-align:right">CHARLES YRIARTE.</div>

Nous avons été bien en peine pour trouver un titre attrayant et nouveau : après beaucoup d'hésitations, nous avons adopté le titre d'*Album du Grand Journal*, qui est le plus naturel de tous, puisque c'est pour le *Grand Journal* que nous avons composé ce grand keepsake.

On s'étonnera peut-être que nous soyons arrivés à donner pour un prix si minime un recueil d'une telle valeur. L'immense quantité que nous assurent tous nos journaux donne la clef de ce miracle apparent. Nous opérons sur des tirages considérables; nous supprimons ainsi les frais d'achat et d'organisation ; le papier devient notre plus grosse dépense, et ainsi parvenons-nous à donner à nos abonnés, pour huit francs, ce qui, dans le commerce, ne leur sera pas vendu moins de quarante francs.

<div style="text-align:right">H. DE VILLEMESSANT.</div>

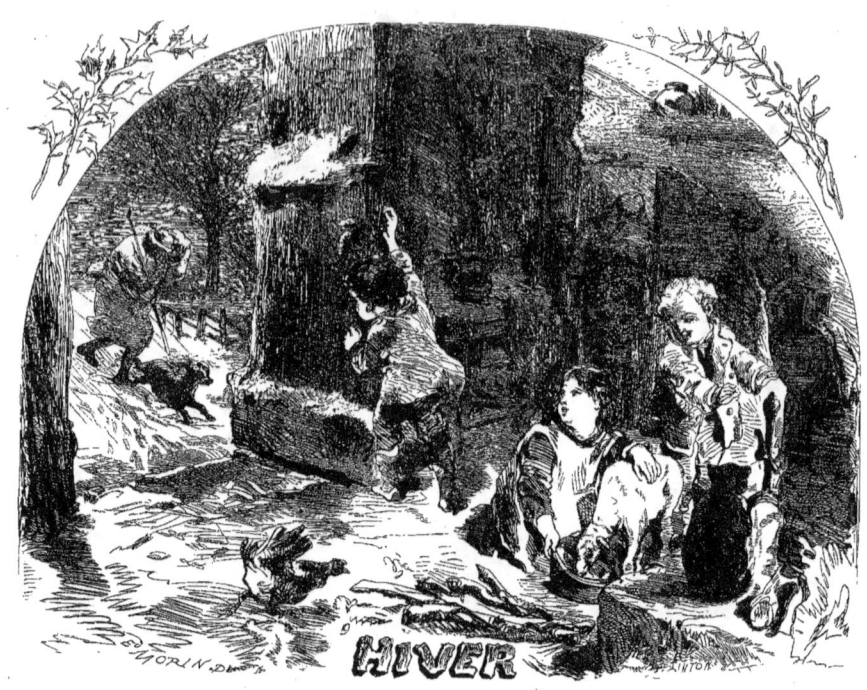

SCÈNES DE LA VIE PARISIENNE

'est l'hiver ! Les grands arbres sont dépouillés, et leurs branches noircies se détachent sur un ciel gris et terne, plus de bruissement dans les feuillages, plus de brises parfumées, plus de nuits transparentes et de ciels étoilés. Le givre, la neige, les routes détrempées par la pluie, le vent qui glace, et le froid qui engourdit, la tristesse aux champs et le bruit à la ville.

C'est l'hiver, la porte est close, la bûche pétille, une chaude atmosphère nous enveloppe, et nous allons voir défiler devant nous comme dans un kaléidoscope, les fêtes de l'hiver, les splendeurs du monde officiel, les joies intimes de la famille, les élégances de la vie parisienne.

Ce sera quelque chose comme le spectacle dans un fauteuil d'Alfred de Musset; ici les patineuses dans leurs jolis traineaux russes; là, les danseuses qui plient comme un roseau dans les bras des valseurs, les magnificences des opéras et les rires des bébés devant Polichinelle. — Les chasseresses qui disparaissent comme des ombres à travers les halliers blanchis par la neige; toutes les mondanéites enfin, depuis les pompes des fêtes impériales jusqu'aux solennités religieuses de Saint-Thomas-d'Aquin.

C'est pour vous que les artistes ont taillé leurs crayons, pour vous qu'ils ont ceint leurs reins et qu'ils ont couru le monde, ils vous donnent la fleurs de leurs cartons, leurs plus élégants croquis, ils rendent à votre intention les attitudes charmantes des merveilleuses appuyées sur le velours des loges, l'atmosphère brillante des fêtes du monde, les silhouettes radieuses des jolies Parisiennes.

Le vent redouble, la pluie fouette les vitres, l'ouragan se déchaîne; ici règne le calme et la paix. Assis sous la lampe, feuilletons le livre et savourons la joie du foyer jusqu'au jour où les primevères et les perce-neige refleuriront, avril reviendra, et avec lui les lilas et le chèvrefeuille.

<div style="text-align: right;">CHARLES YRIARTE.</div>

SCÈNES DE LA VIE PARISIENNE

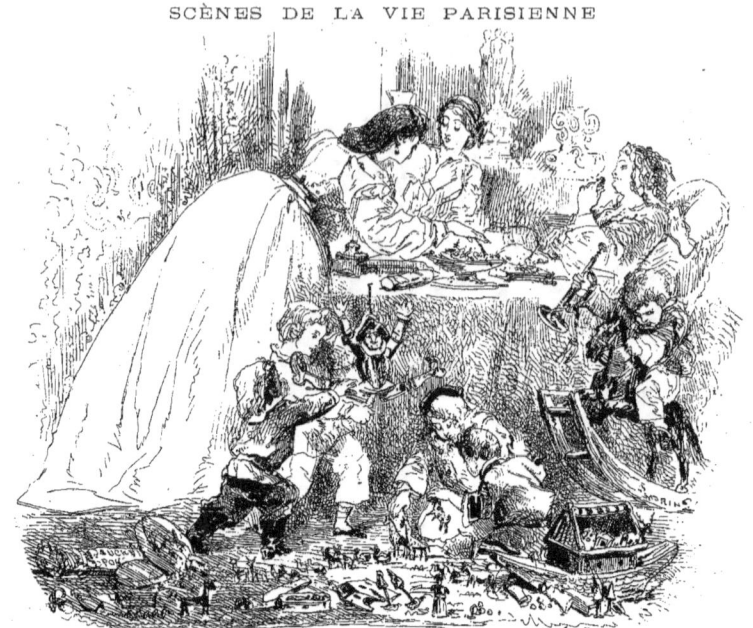

LE JOUR DE L'AN DES ENFANTS.

SCÈNES DE LA VIE PARISIENNE

SCÈNES DE LA VIE PARISIENNE

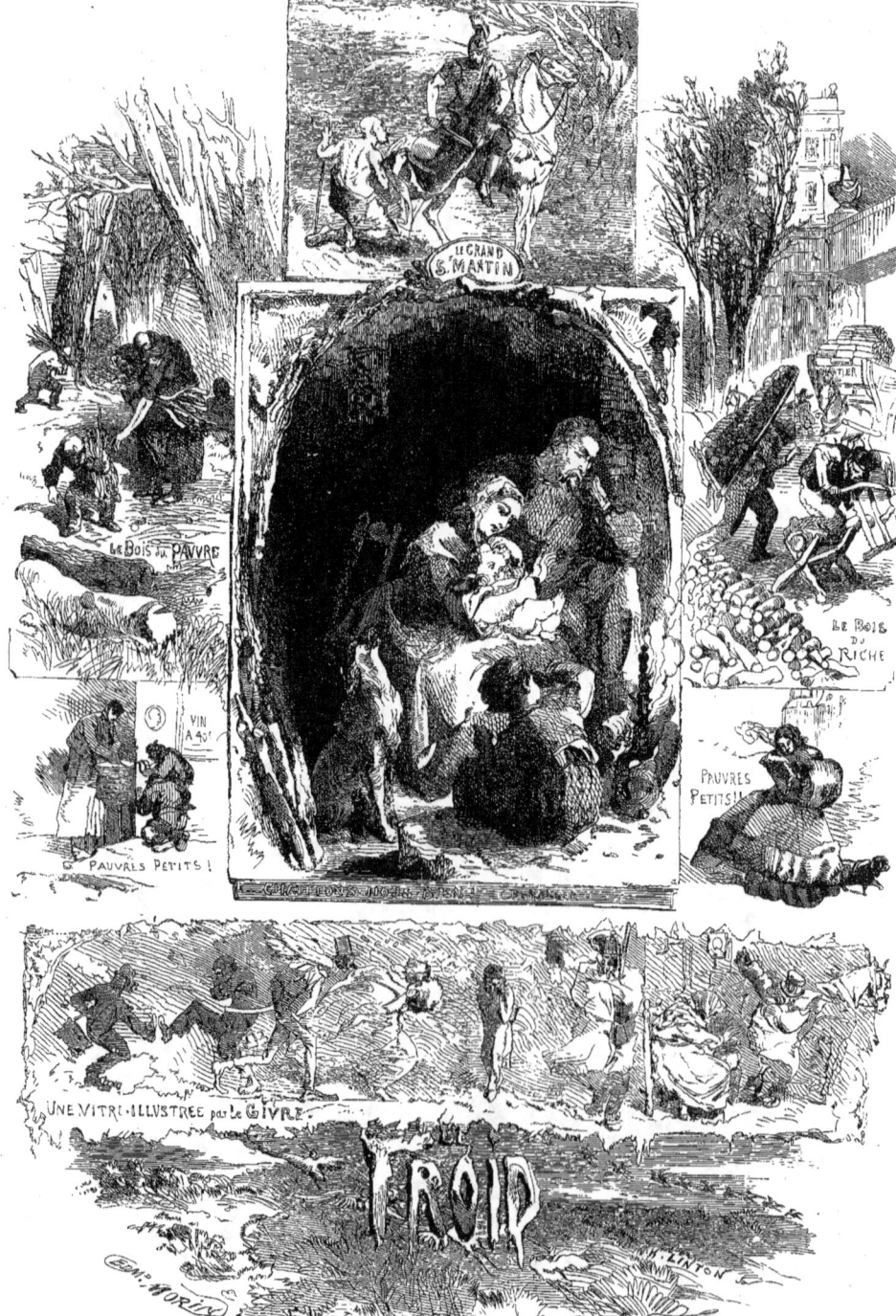

SCÈNES DE LA VIE PARISIENNE

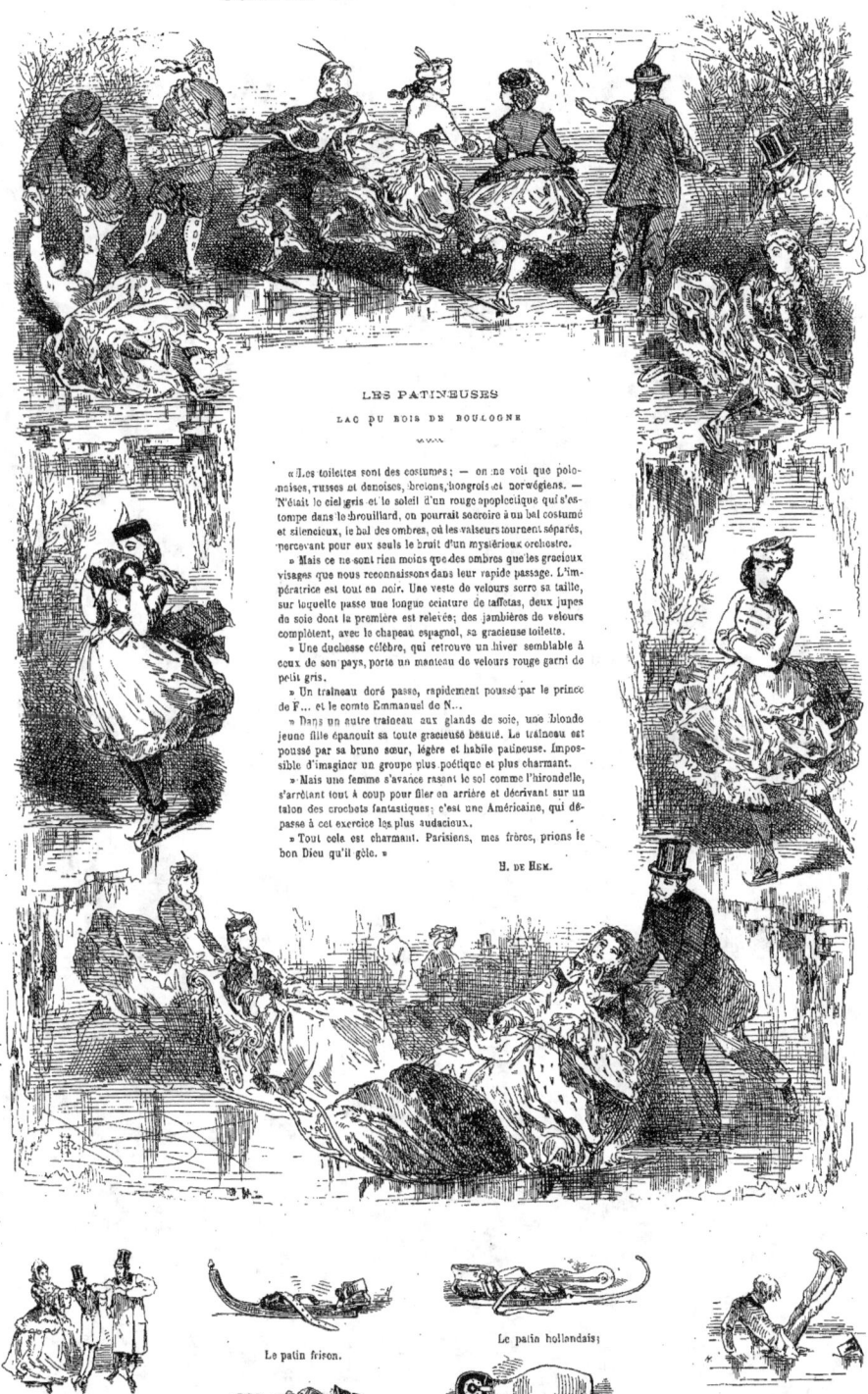

LES PATINEUSES
LAC DU BOIS DE BOULOGNE

« Les toilettes sont des costumes ; — on ne voit que polonaises, russes et danoises, bretons, hongrois et norwégiens. — N'était le ciel gris et le soleil d'un rouge apoplectique qui s'estompe dans le brouillard, on pourrait se croire à un bal costumé et silencieux, le bal des ombres, où les valseurs tournent séparés, percevant pour eux seuls le bruit d'un mystérieux orchestre.

» Mais ce ne sont rien moins que des ombres que les gracieux visages que nous reconnaissons dans leur rapide passage. L'impératrice est tout en noir. Une veste de velours serre sa taille, sur laquelle passe une longue ceinture de taffetas, deux jupes de soie dont la première est relevée ; des jambières de velours complètent, avec le chapeau espagnol, sa gracieuse toilette.

» Une duchesse célèbre, qui retrouve un hiver semblable à ceux de son pays, porte un manteau de velours rouge garni de petit gris.

» Un traineau doré passe, rapidement poussé par le prince de F... et le comte Emmanuel de N...

» Dans un autre traineau aux glands de soie, une blonde jeune fille épanouit sa toute gracieuse beauté. Le traineau est poussé par sa brune sœur, légère et habile patineuse. Impossible d'imaginer un groupe plus poétique et plus charmant.

» Mais une femme s'avance rasant le sol comme l'hirondelle, s'arrêtant tout à coup pour filer en arrière et décrivant sur un talon des crochets fantastiques ; c'est une Américaine, qui dépasse à cet exercice les plus audacieux.

» Tout cela est charmant. Parisiens, mes frères, prions le bon Dieu qu'il gèle. »

H. DE HEM.

Le premier pas se fait sans qu'on y pense...

Le patin frison.

Le patin hollandais.

— Justement, je voulais m'asseoir !

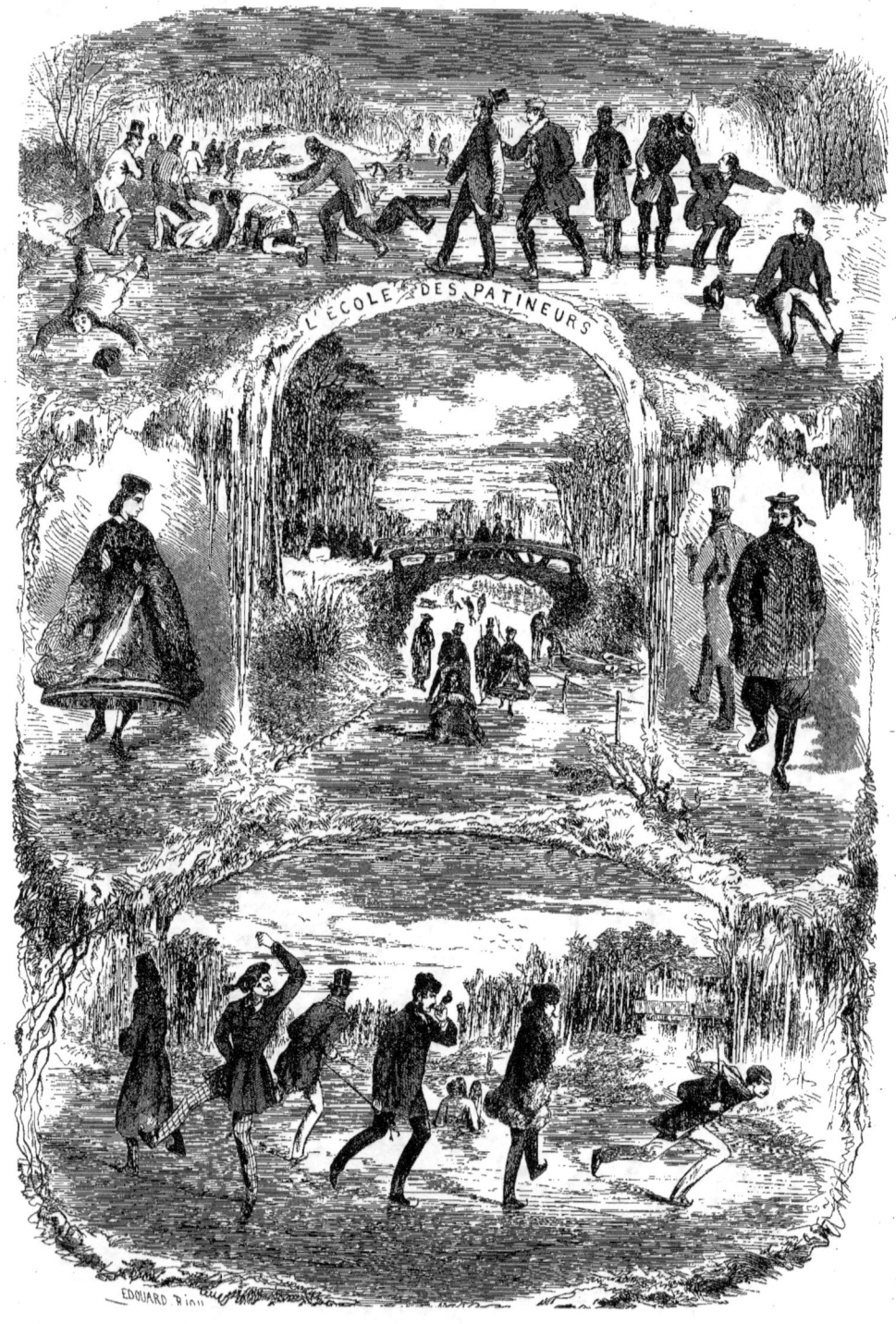

SCÈNES DE LA VIE PARISIENNE

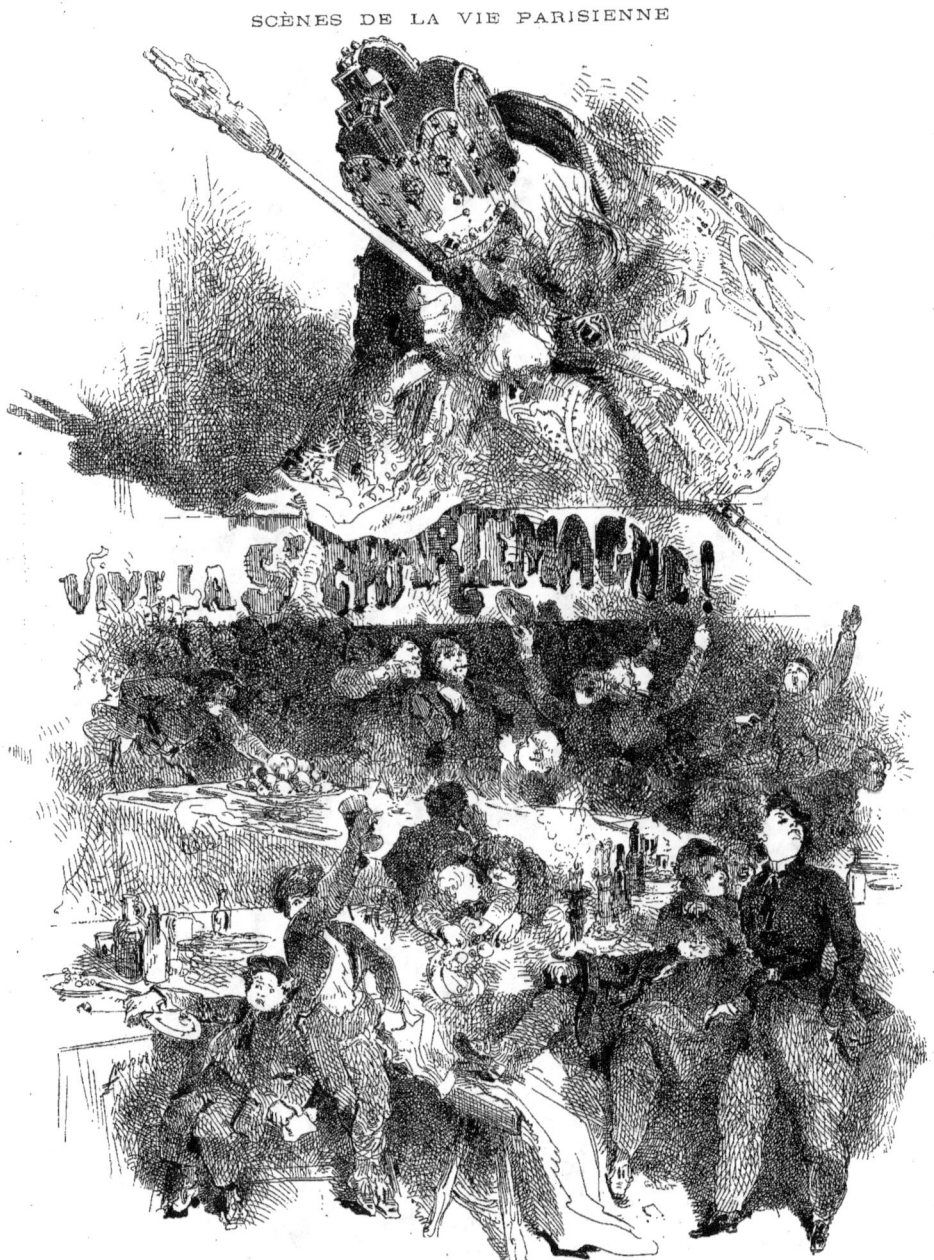

LA SAINT-CHARLEMAGNE

S'il est vrai que du haut de la céleste sphère
Chaque saint daigne, au jour dont il est le patron,
Un instant détourner ses regards sur la terre
Pour compter les humains qui bénissent son nom;

S'il est vrai que le ciel songe à nous et nous garde
Encor quelque amour, mes enfants, aujourd'hui
Charlemagne, le vieil empereur, vous regarde :
C'est sa fête et la vôtre. Enfants, songez à lui.

Pauvre vieil empereur; tu cherches la jeunesse
Qui remplissait jadis tes studieux palais.
Où donc est cette ardeur, cette simple sagesse
Qui vivait dans les cœurs alors que tu parlais?

Tu chercherais en vain cette naïve enfance
Qui s'ébattait gaîment sur tes parvis joyeux;
Non, il n'est plus d'enfants, il n'est plus d'innocence,
Nos jeunes écoliers se sentent déjà vieux.

De petits hommes vains, remplis de suffisance,
Qui connaissent *l'argent*, ce sont là nos enfants !
Ils escomptent déjà leur future existence
Et croient indigne d'eux d'être jeune à quinze ans.

Dans ce triste banquet, qui penses-tu qu'on fête?
Personne, si ce n'est la mangeaille et le vin!
On fume, l'on se grise, on a mal à la tête,
Et puis... et puis... on dit qu'on a congé demain.

JULES CHANTEPIE.

L'HIVER

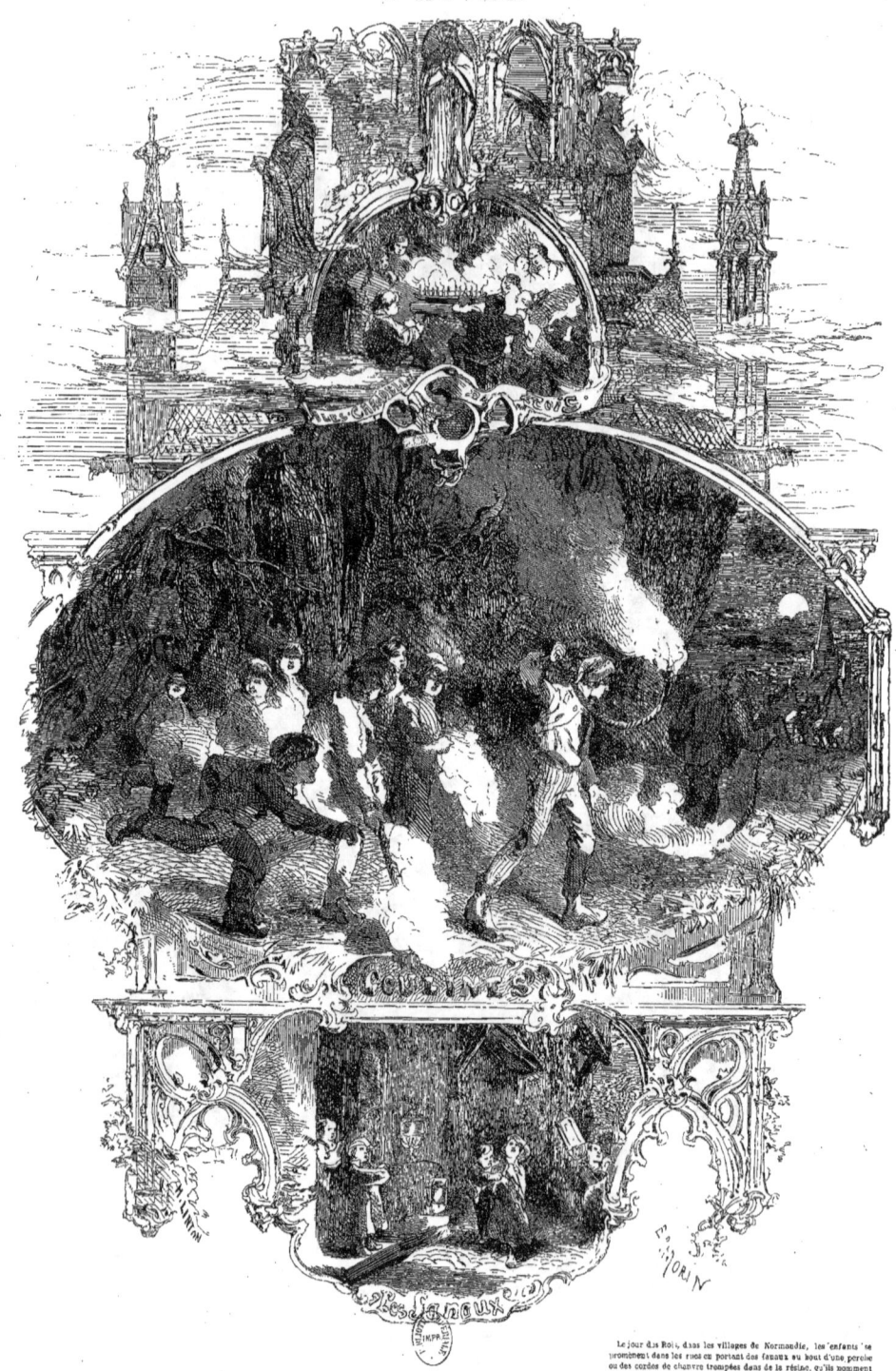

Le jour des Rois, dans les villages de Normandie, les enfants se promènent dans les rues en portant des fanaux au bout d'une perche ou des cordes de chanvre trempées dans de la résine, qu'ils nomment des *Coulines*, et tous répètent en chœur : *Bonsoir les Rois!* jusqu'à trois fois.

L'HIVER

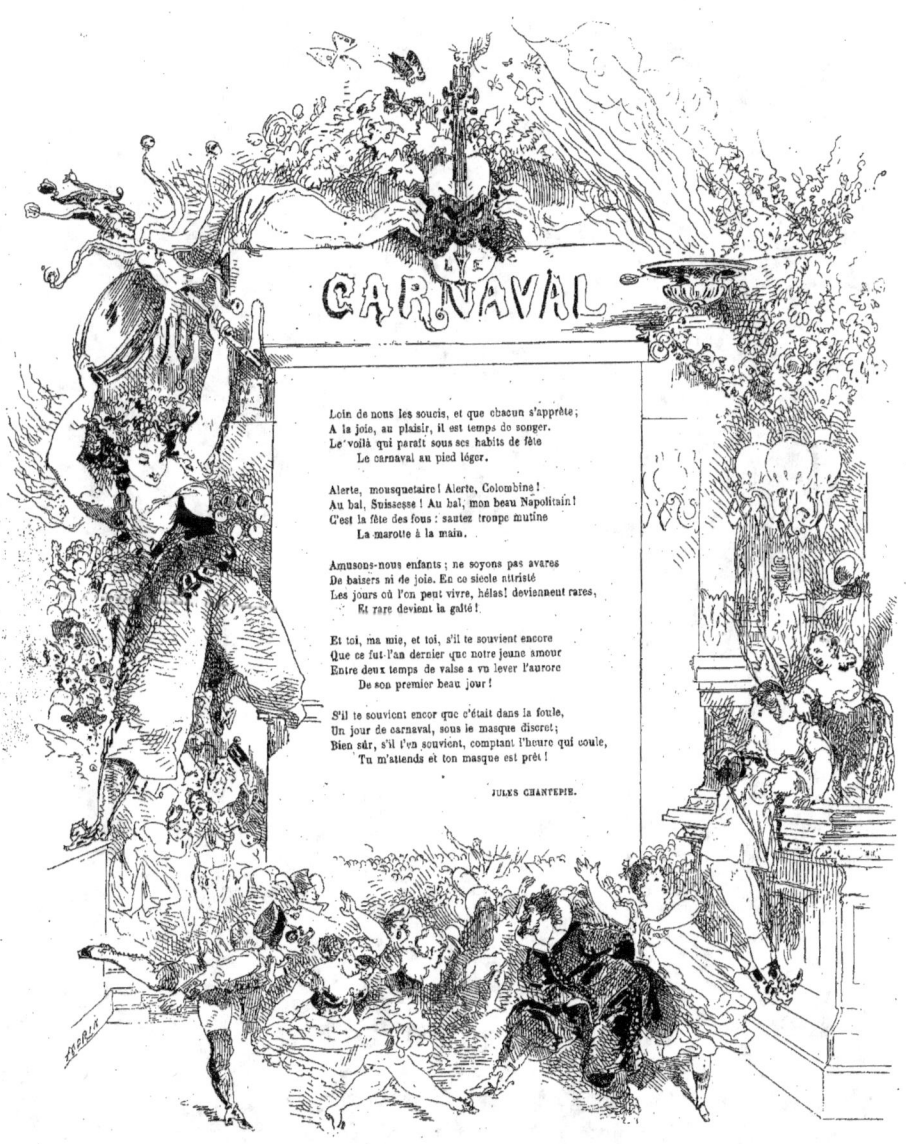

CARNAVAL

Loin de nous les soucis, et que chacun s'apprête;
A la joie, au plaisir, il est temps de songer.
Le voilà qui paraît sous ses habits de fête
　　Le carnaval au pied léger.

Alerte, mousquetaire! Alerte, Colombine!
Au bal, Suissesse! Au bal, mon beau Napolitain!
C'est la fête des fous : sautez troupe mutine
　　La marotte à la main.

Amusons-nous enfants ; ne soyons pas avares
De baisers ni de joie. En ce siècle attristé
Les jours où l'on peut vivre, hélas! deviennent rares,
　　Et rare devient la gaîté !

Et toi, ma mie, et toi, s'il te souvient encore
Que ce fut l'an dernier que notre jeune amour
Entre deux temps de valse a vu lever l'aurore
　　De son premier beau jour !

S'il te souvient encor que c'était dans la foule,
Un jour de carnaval, sous le masque discret;
Bien sûr, s'il t'en souvient, comptant l'heure qui coule,
　　Tu m'attends et ton masque est prêt !

　　　　　　　　　　JULES CHANTEPIE.

L'HIVER

ENTRÉE DE MADAME DUBARRY.

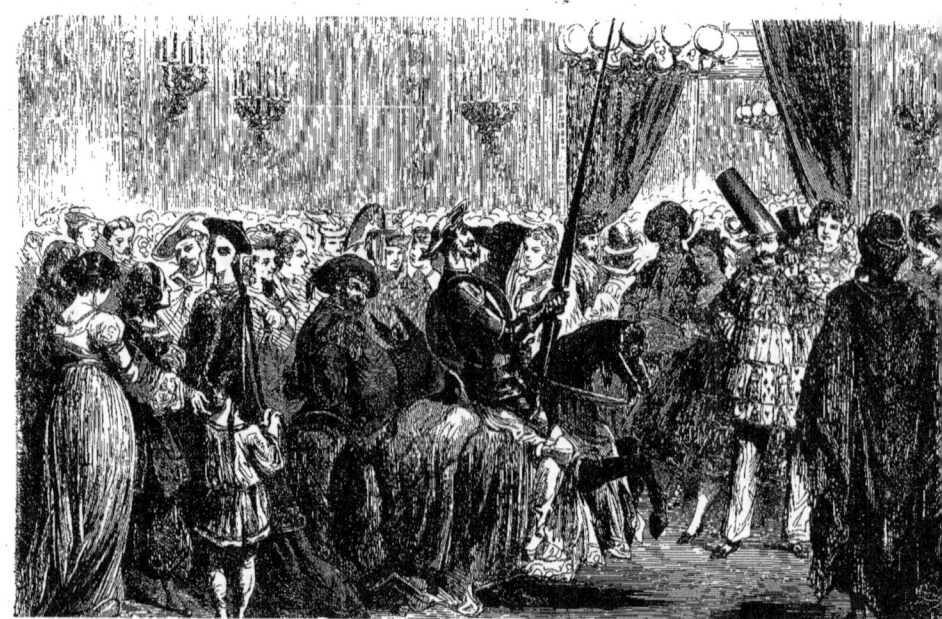

L'HIVER

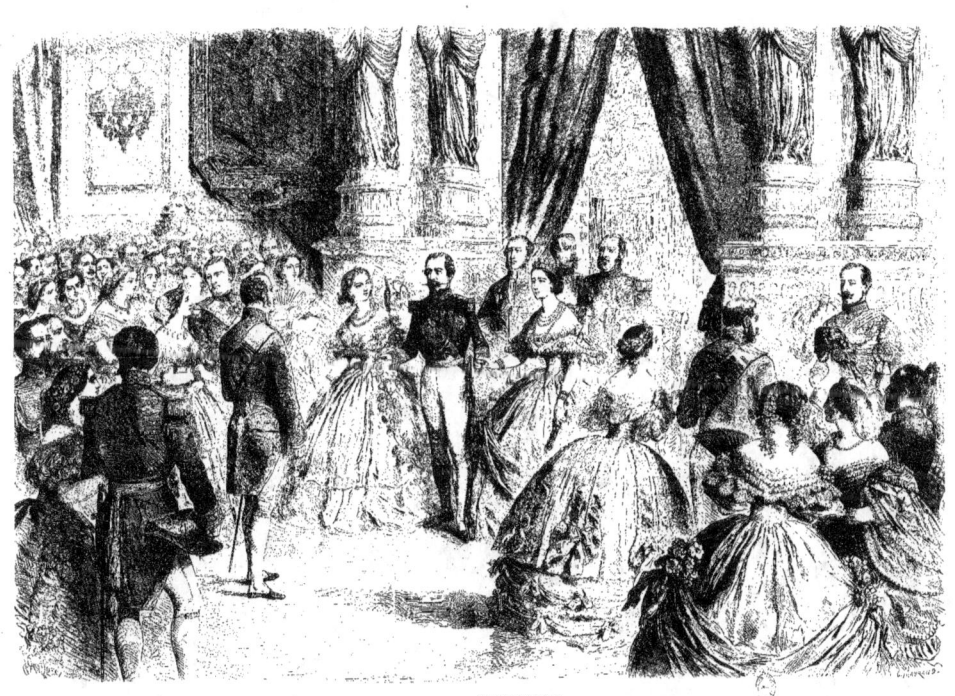

L'HIVER

LE MONDE. — ENTRE DEUX QUADRILLES.

LE MONDE. — UN DINER OFFICIEL.

L'HIVER

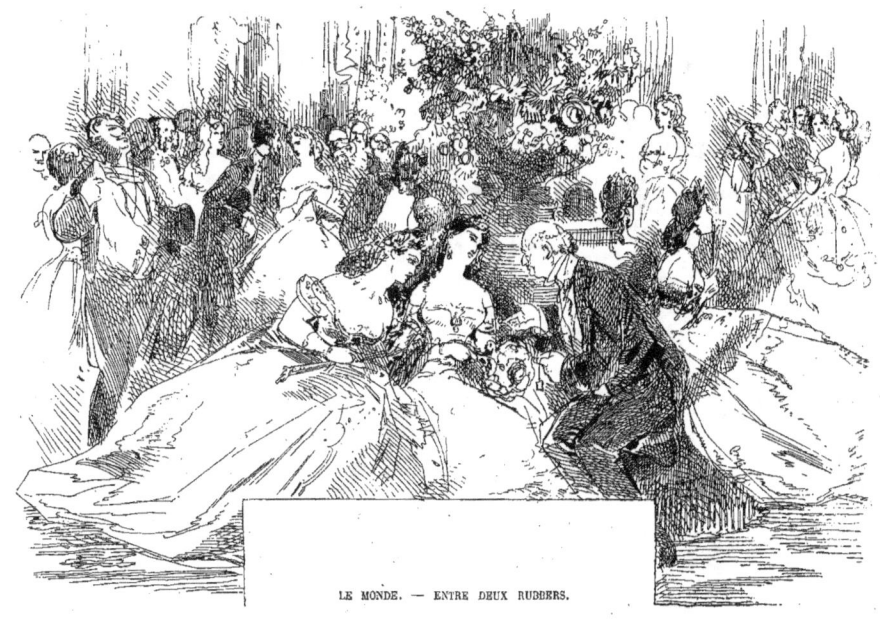

LE MONDE. — ENTRE DEUX RUBBERS.

LE MONDE. — LA COMÉDIE AU SALON.

L'HIVER

UN GRAND DÎNER

Vous y regarderiez à deux fois avant d'accepter un dîner, si vous songiez à tout ce que votre amphytrion se croit en droit d'exiger de vous au sortir de table.

LE CROQUENBOUCHE

Ah! si l'on savait tout ce qu'il entre d'or et de transpiration dans ces chefs-d'œuvre, on n'oserait pas y toucher !

AVANT LE DÎNER.

Politesse froide sur toute la ligne; le vide de la conversation coïncide fatalement avec celui des estomacs.

ENTRÉE DANS LA SALLE DU FESTIN.

La question de préséance est si délicate en cette occurrence, que c'est à qui n'offrira pas son bras aux femmes.

Bon ! on vous a placé à côté de l'horrible M^{me} Z... Je savais bien qu'on vous invitant on voulait vous demander un grand service !

Une serviette forme cocotte à la place de M^{me} A...! Ces domestiques voient quelquefois juste, et avec une simple serviette ils en disent bien long !

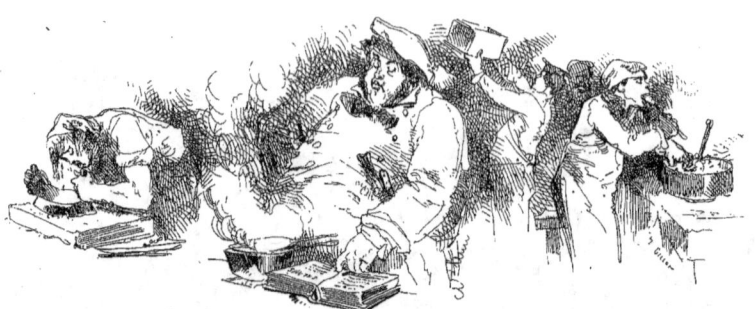

L'AIDE DE CUISINE

Gagne son pain et assaisonne les sauces à la sueur de son front.

LE CHEF

Celui qui accommode les Montmorency, les Condé, les Châteaubriand à toutes sauces : ainsi tourne la gloire de ce monde, en eau de boudin.

LE MARMITON

Ces petits-là, les grands seigneurs ne mangent que leur reste.

La tenue des domestiques est absolument la même que celle des invités, on ne veut pas faire de jaloux.

LA MAIN DE L'ILE DE BARATARIA

Pour peu que vous vous occupiez de votre voisine, une main vigilante et intéressée vous débarrassera des mets que vous chérissez le plus. (*Toute réplétion est mauvaise*).

UN VALET

Je bois beaucoup de vin, c'est vrai, mais je ne l'aime pas.

L'HIVER

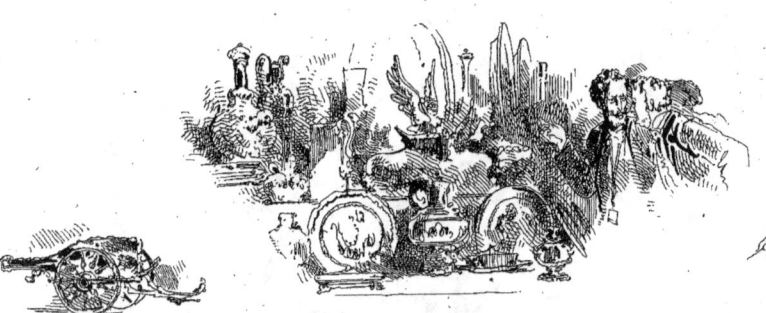

LA BOUTEILLE ARMSTRONG
A l'aide de laquelle on compte vous réduire à merci.

EN SERVICE DU SEIZIÈME SIÈCLE
Votre amphytrion vous dit quelle peine il a eue à l'acquérir ; vous dînez si mal que vous comprenez enfin au prix de quelles privations il a pu l'obtenir.

LE CHAMPAGNE
C'est le moment où vous êtes obligé d'avoir de l'esprit.

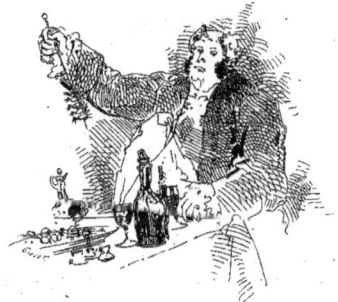
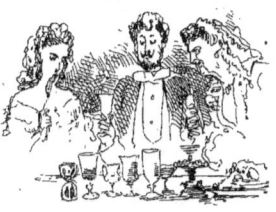

Vous finissez pourtant par dire tant de bêtises, que vous commencez à intéresser votre voisine de gauche qui jusqu'alors ne regardait que la toilette de votre voisine de droite.

LE MAITRE D'HOTEL
Vatel au gros pied, prêt à se passer une brochette au travers du corps pour peu que la marée arrive en retard.

On vous a placé entre une mère déterminée et sa fille non moins décidée. Vous seul êtes indécis... Bast! tous ces verres vous achèveront!

Vous n'êtes pas sauvage, et pourtant votre voisine vous fait passer d'étranges idées d'anthropophagie par la tête.

Vous savez enfin à qui offrir le bras, à l'horrible M^{me} Z..., qui vous trouve bien plus aimable en la reconduisant qu'auparavant.

LE RINCE-BOUCHE
Recherche et malpropreté. Oh! illusion! tu es bien la reine de ce monde!

LE SUPPLICE DE TANTALE
Il est de bon goût d'avoir un mauvais estomac.

A L'OFFICE
Nous soupons de leur dîner : oui, mais ils ont dîné de notre déjeuner.

L'HIVER

UNE SOIRÉE. — LES PRÉPARATIFS.

QUELQUES TÊTES D'INVITÉS DES DEUX SEXES.

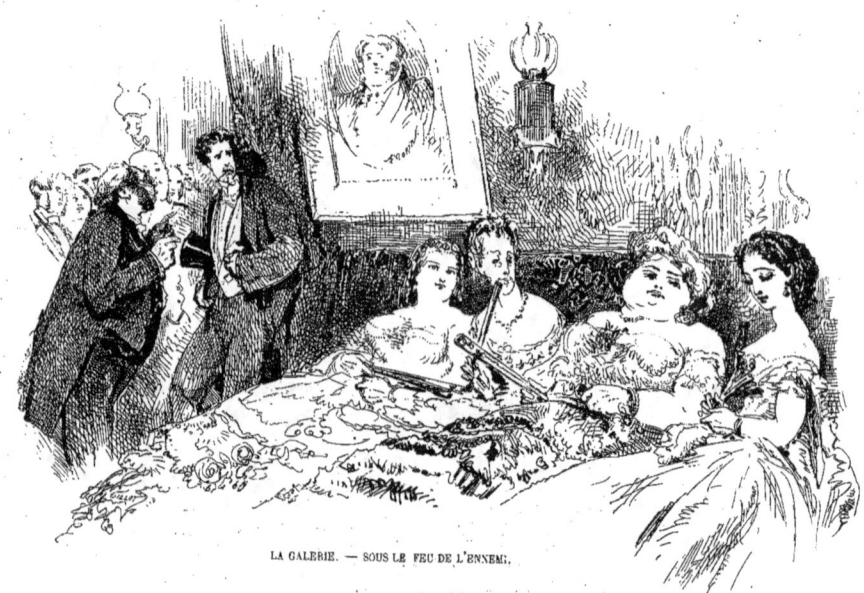

LA GALERIE. — SOUS LE FEU DE L'ENNEMI.

L'HIVER

LE THÉÂTRE. — CES DAMES DES LOGES.

MESSIEURS LES ABONNÉS.

LES SALAMMBÔS DES PREMIÈRES LOGES.

LES CHEVEUX QUI R'MUENT DES DEUXIÈMES.

CAPRICE. AN YOUNG LADY. COIFFURE-PHÉNIX.

LE CHIGNON FLOTTANT. PRIMEUR.

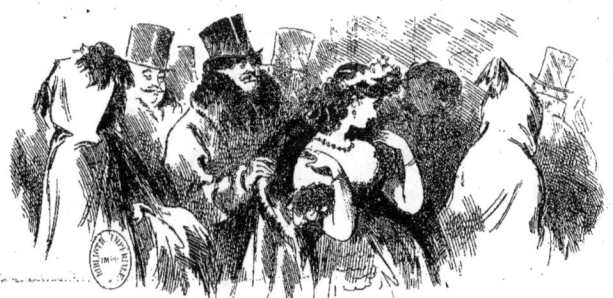

LA SORTIE DE L'OPÉRA.

L'HIVER

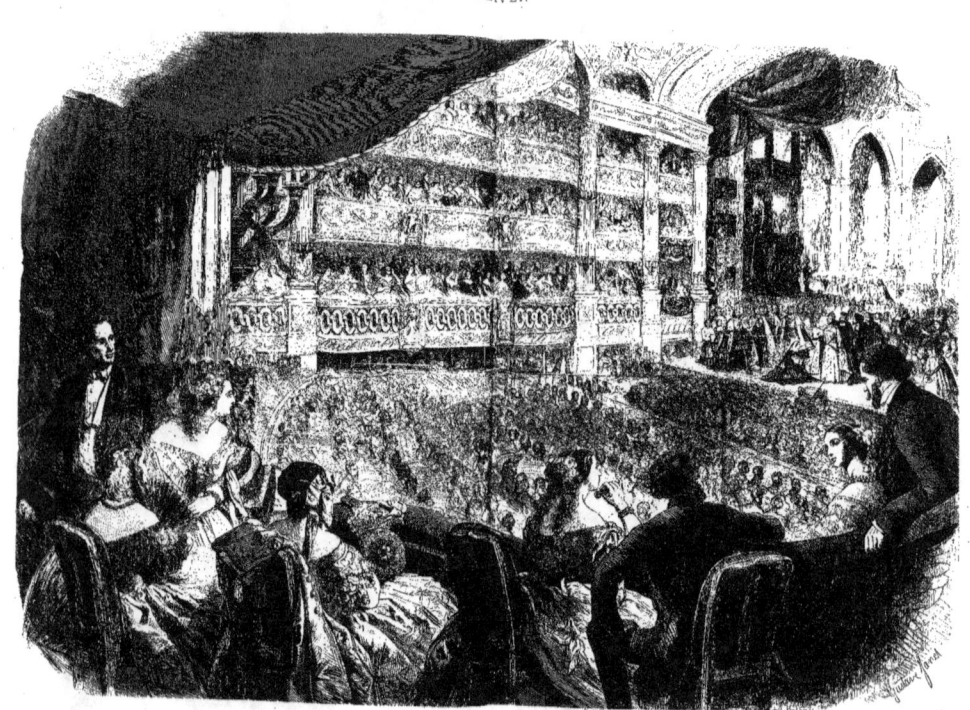

UNE REPRÉSENTATION DE GALA, A L'OPÉRA.

SCÈNES DE LA VIE PARISIENNE

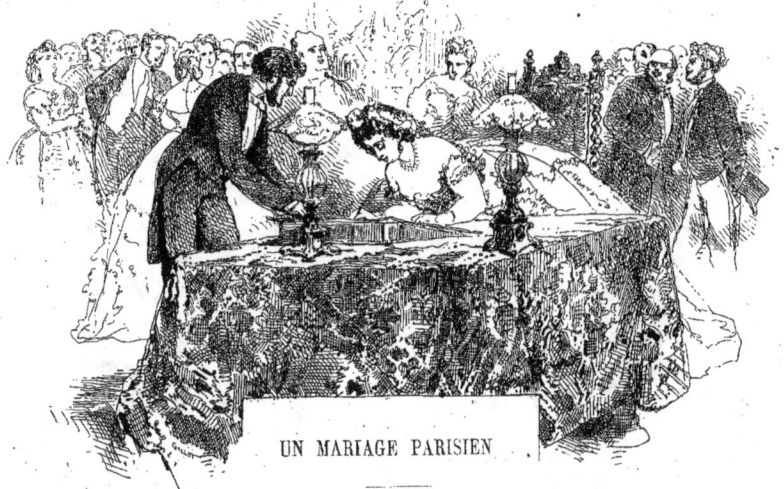

UN MARIAGE PARISIEN

D'ABORD LA SIGNATURE DU CONTRAT. — TOILETTE DE SOIRÉE.

PUIS LA CÉRÉMONIE RELIGIEUSE A SAINT-THOMAS D'AQUIN.

SCÈNES DE LA VIE PARISIENNE

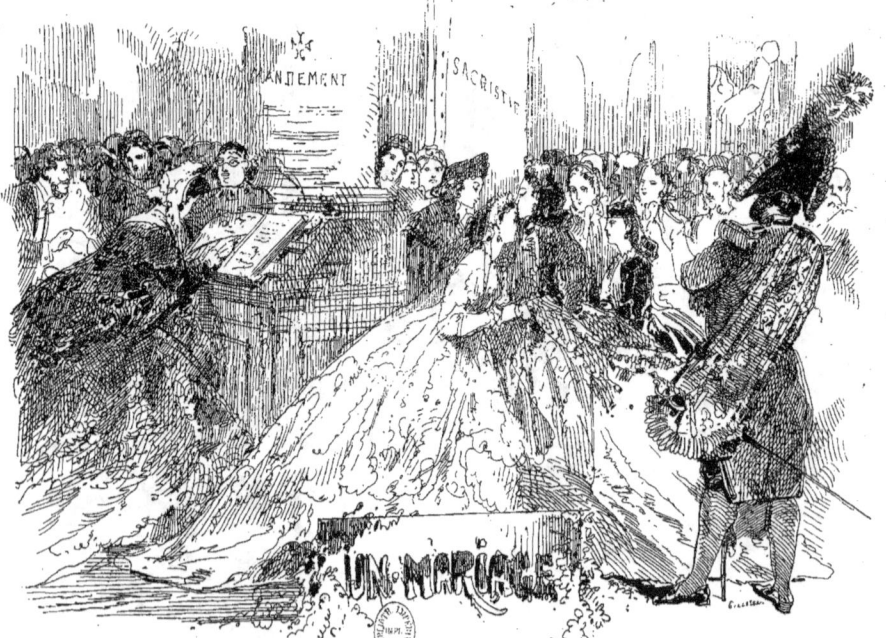

Enfin l'exhortation à la paix et à l'union; puis les félicitations et les adieux. — Réception de madame à la sacristie.

UN MARIAGE

LE FEU

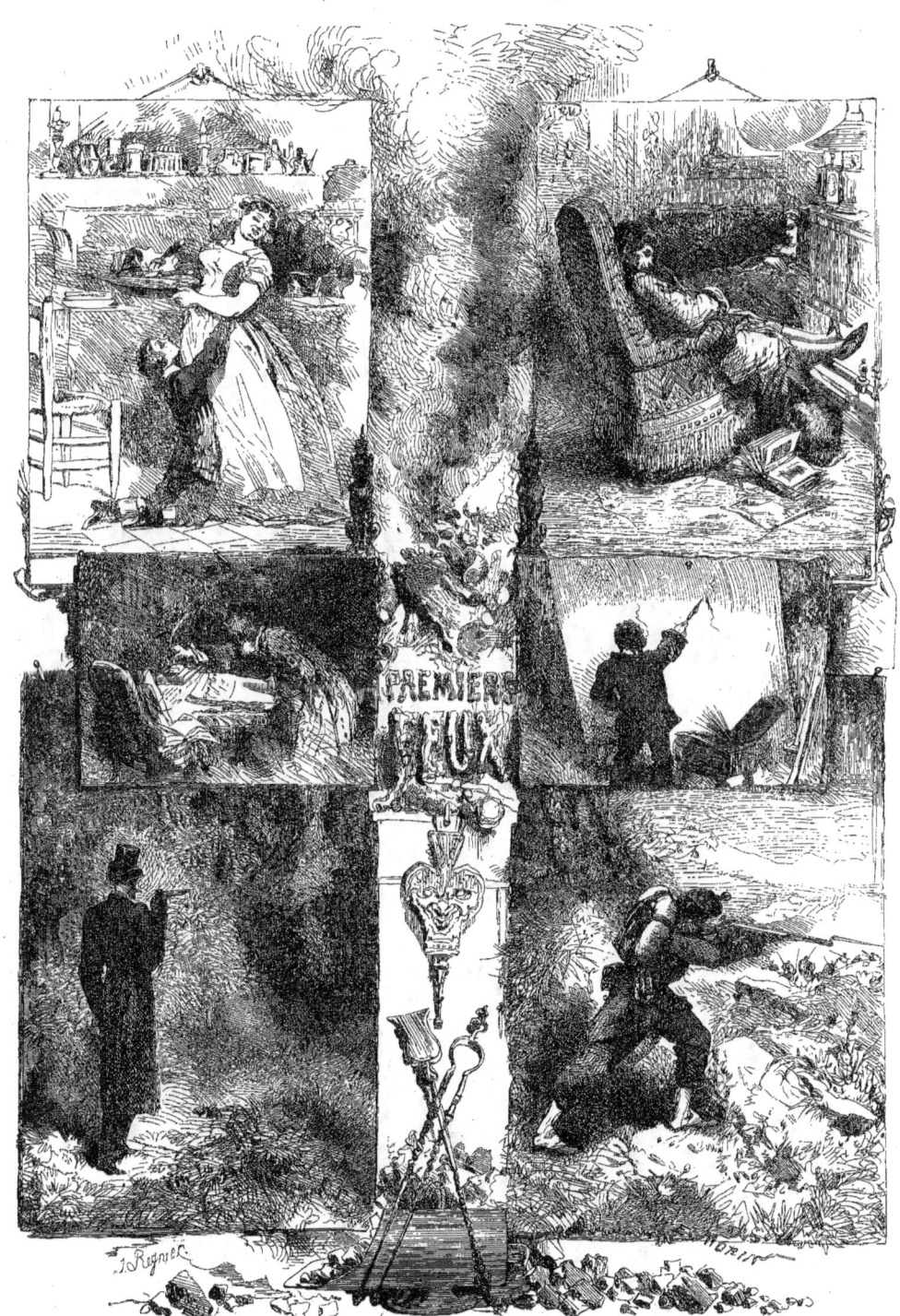

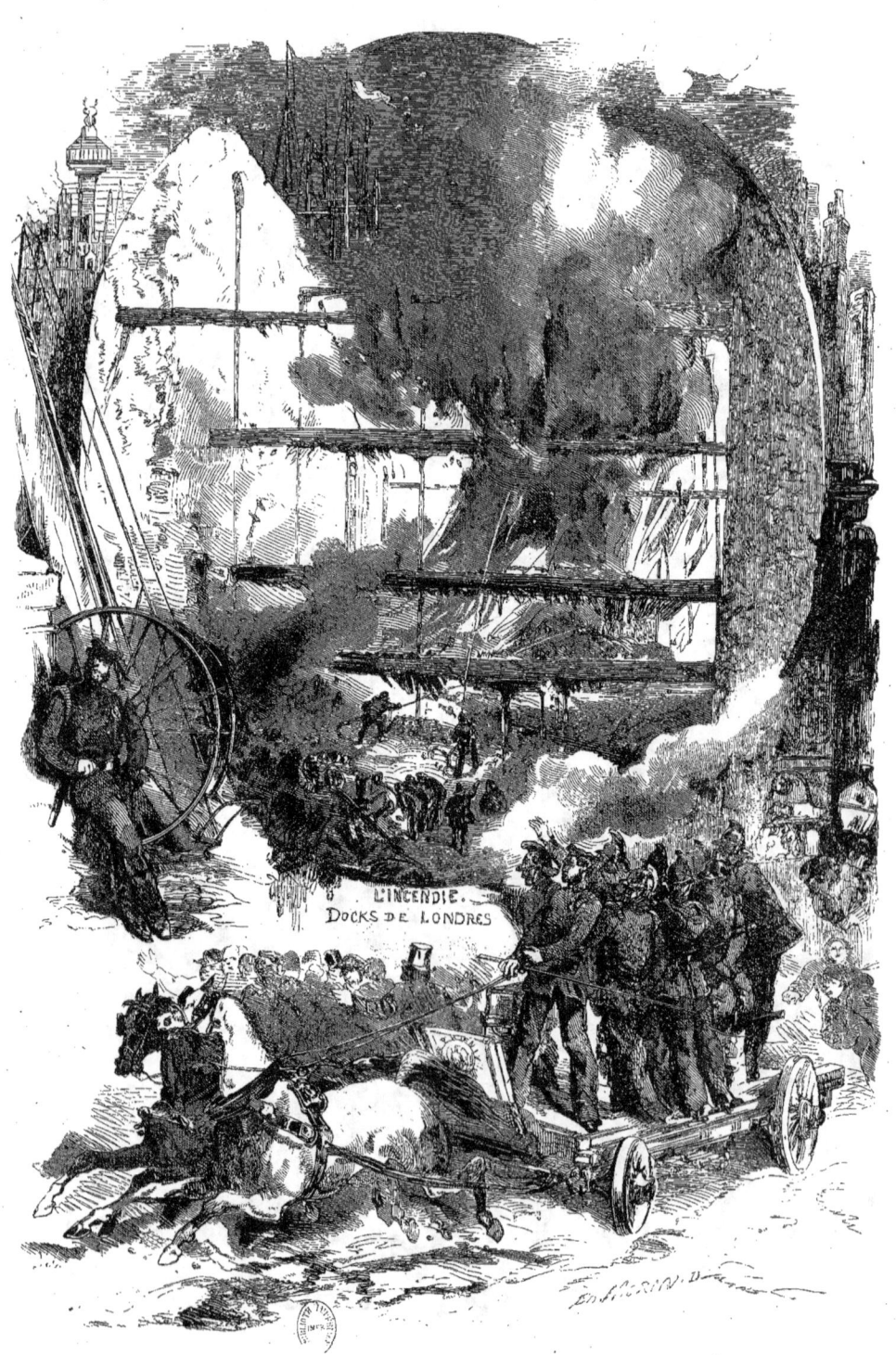

L'INCENDIE. — DOCKS DE LONDRES.

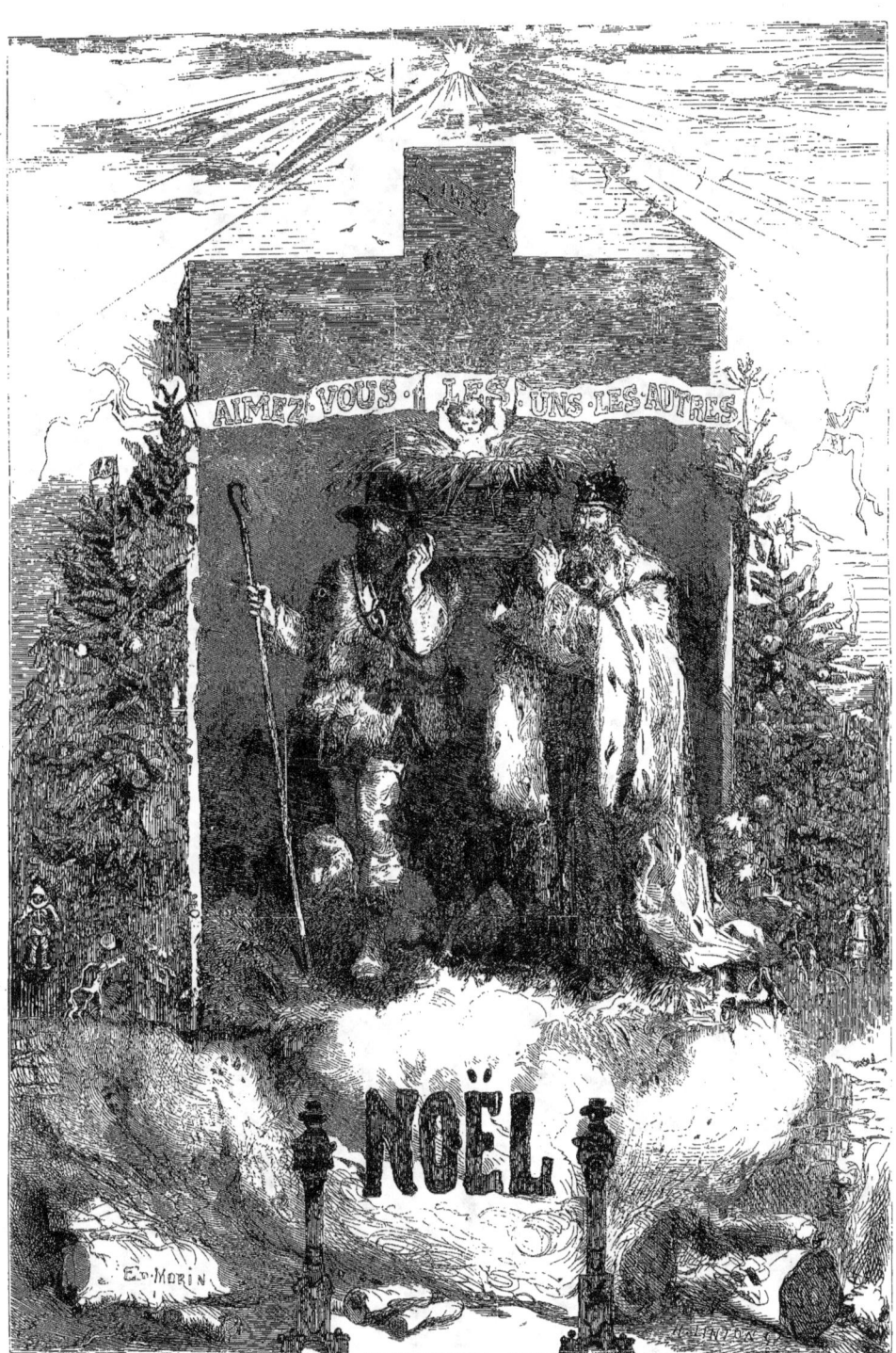

L'HIVER

LA MESSE DE MINUIT AUX CHAMPS

NOËL!

Le ciel est noir, la terre est blanche,
Cloches, carillonnez gaîment.
Jésus est né, la Vierge penche
Sur lui son visage charmant.

Pas de courtines festonnées
Pour préserver l'enfant du froid,
Rien que les toiles d'araignées
Qui pendent aux poutres du toit.

Il tremble sur sa paille fraîche,
Ce cher petit enfant Jésus !
Pour le réchauffer dans sa crèche,
L'âne et le bœuf soufflent dessus.

La neige au chaume met des franges,
Mais sur le toit s'ouvre le ciel
Et, tout en blanc, le chœur des anges
Chante aux bergers : Noël ! Noël !

THÉOPHILE GAUTIER.

(Inédit.)

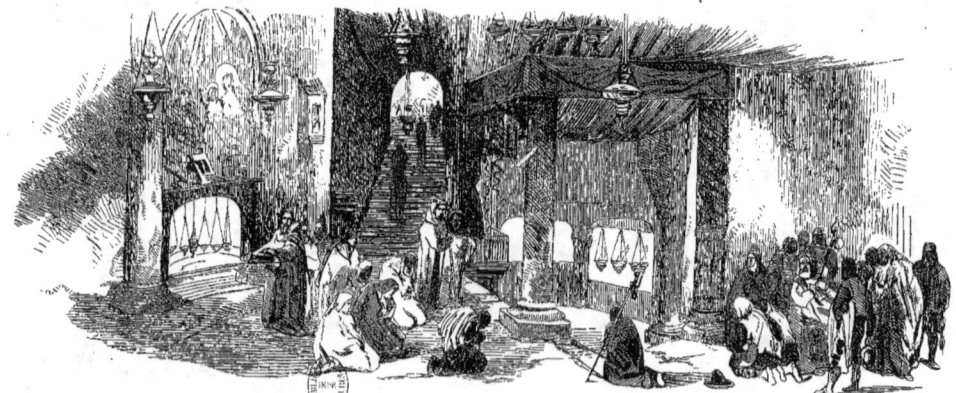

LA NUIT DE NOEL DANS LA CHAPELLE DE LA NATIVITÉ A BETHLÉEM.

A COLÈGNE

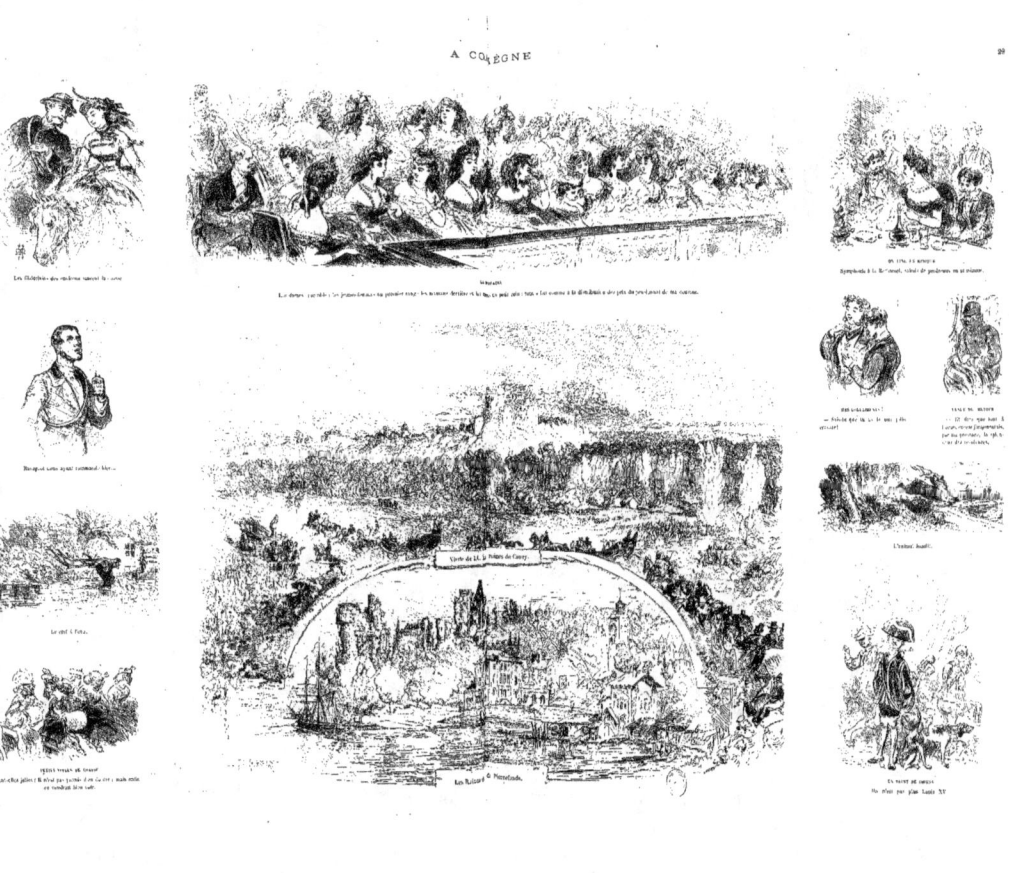

SCÈNES DE LA VIE PARISIENNE

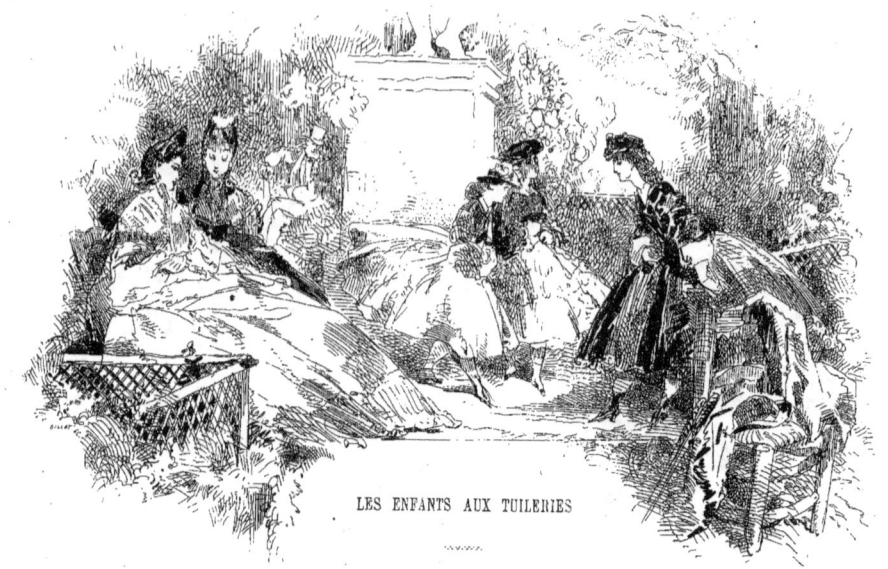

LES ENFANTS AUX TUILERIES

— Mademoiselle, nous restons chez nous le mardi, et nous serons heureuses de vous recevoir.

SCÈNES DE LA VIE PARISIENNE

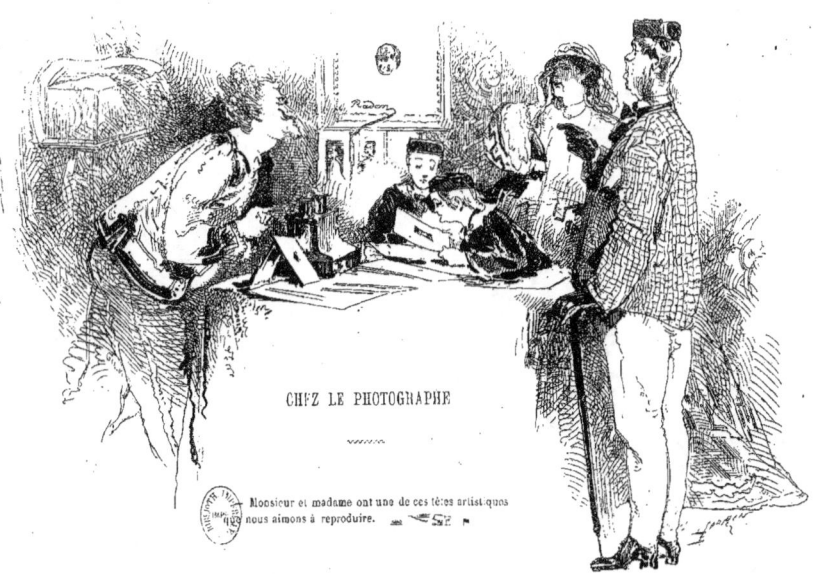

— Bébé! ne bougeons plus!

M. X***, OPÈRE LUI-MÊME.

CHEZ LE PHOTOGRAPHE

Monsieur et madame ont une de ces têtes artistiques que nous aimons à reproduire.

LA VIE COMIQUE

BOURSE ET BOURSIERS

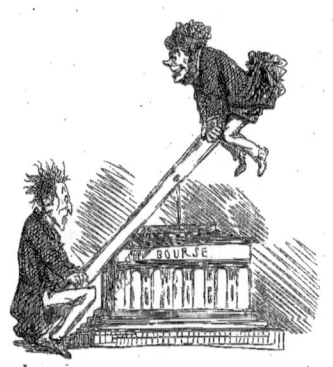

LA HAUSSE ET LA BAISSE.

LA VIE COMIQUE

UN JOUR DE FOULE A LA BOURSE.

— Sapristi! Ne m'écrasez pas comme cela... c'est bien le moins, puisque je viens de gagner une fortune, que je sois à mon aise.

— Est-ce bien prudent de jouer toujours à la hausse?... Je crains que mes fonds ne finissent par monter si haut, si haut, que je ne puisse plus les rattraper.

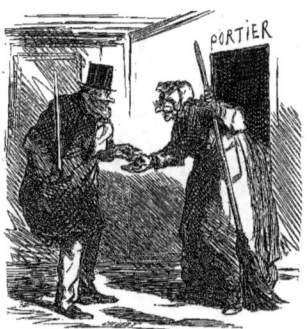

AU JOUR DE L'AN.

Faisant aussi sa petite *opération de bourse*.

LE PROPRIÉTAIRE. — Dites-moi, portier, vous êtes donc fou! vous quittez la loge pour aller vous promener... et vous n'avez seulement pas balayé mes escaliers?
LE PORTIER. — Y s'agit bien d'ma loge et d'vos escaliers!... j'vas jouer à la Bourse... j'achèterai p'-être votre maison ce soir!

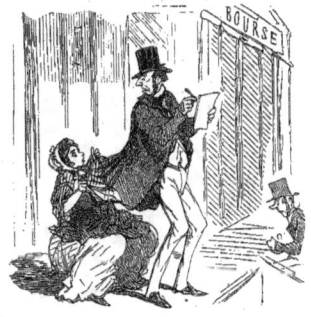

L'AGENT DE CHANGE. — C'est convenu, je vais vous acheter dix actions du Nord... Mais qu'avez-vous donc, madame, vous allez me déchirer ma redingote!
LA DAME. — Cachez-moi, monsieur, voilà mon mari; s'il me surprend jouant à la Bourse, je suis perdue!

— Comment! petit malheureux, tu sais que nous n'avons pas de fortune à te laisser, et tu ne veux pas travailler!
— Maman, je jouerai à la Bourse.

LA MAITRESSE. — Eugénie, je viens de perdre cinq cents francs à la Bourse, il faut que mon mari l'ignore; je vais faire des économies. Vous ne nous servirez plus que des légumes; vous direz à monsieur que la viande est hors de prix dans ce moment-ci.

L'AGENT DE CHANGE. — Madame, remettez-vous, je n'ai jamais voulu dire qu'on vous couperait la tête.
LA DAME. — Si fait! vous m'avez dit que si je ne payais pas, je serais exécutée. Ah! mon Dieu! avoir la tête coupée à quarante ans... décapitée... ah! mon Dieu!

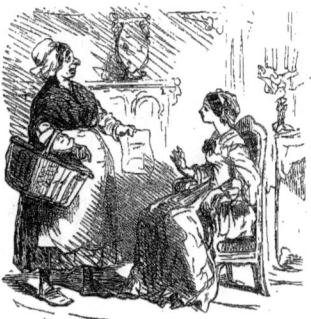

— Madame peut chercher une autre cuisinière, je viens de gagner cinquante mille francs à la Bourse.
— Je suis fâchée que vous me quittiez, Marguerite, venez me voir de temps en temps.
— Oh! madame, nous nous rencontrerons cet hiver dans le monde!

AUX COURSES DE LONGCHAMP.

— Eh ! mon Dieu, voilà nos femmes qui se mettent à parier aux courses !
— Il le faut bien, puisqu'on ne veut plus de nous à la Bourse.

— Dis donc, les entends-tu, y crient le cours de la Bourse... la hausse de la Bourse !
— Je m'en fiche pas mal qu'elle soit remontée... Si l'on voulait me faire remonter mes bottes, ça me ferait bien plus de plaisir.

— Vous êtes donc sourd !... je vous dis qu'il est trois heures, et je vous prie de sortir de la Bourse à l'instant.
— Mon bon petit gardien !.., je vous en supplie, laissez-moi encore gagner rien qu'une petite centaine de mille francs, puis je sortirai de suite, parole d'honneur !

EFFETS PUBLICS.

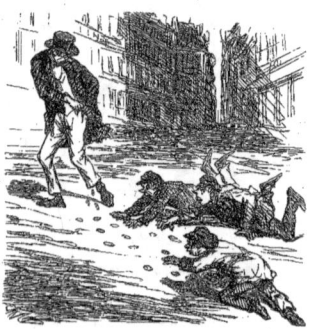

Parisiens s'empressant de recueillir les valeurs répandues sur la place.

M. Godard ayant trouvé le moyen de suivre toujours le mouvement ascensionnel des fonds.

LE PÈRE. — Voyons, mon ami, tu deviens trop grand pour jouer comme ça !
L'ENFANT. — Tiens, t'es plus grand que moi, pourquoi que tu joues à la Bourse toute la journée ?

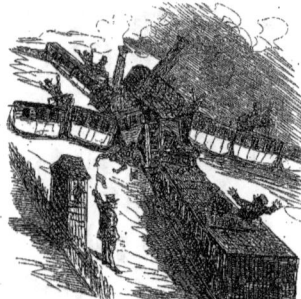

Projet de fusion entre les Compagnies des chemins de fer du Centre.

L'AGENT DE CHANGE. — Voyons, madame, puisque vous désirez spéculer à la Bourse, dans quelle affaire voulez-vous vous mettre ?... Voulez-vous entrer dans les *lits militaires* ?
LA DAME. — Quelle horreur !... monsieur, pour qui me prenez-vous ?

LA VIE COMIQUE

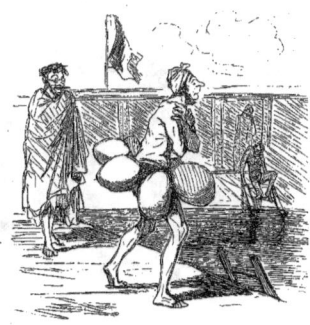
ASSURANCE MARITIME.

ÉMISSIONS DE LA VIEILLE-MONTAGNE.

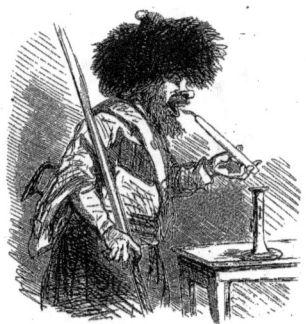
UNE ACTION DU NORD.

CHANGE.

L'UNION : — RÉSULTAT DE FIN D'ANNÉE.

PARIS A ROUEN. — SUIVANT LE COURS.

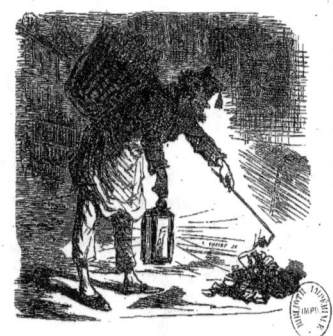
CHERCHANT A SE FAIRE DES RENTES SUR *les tas*.

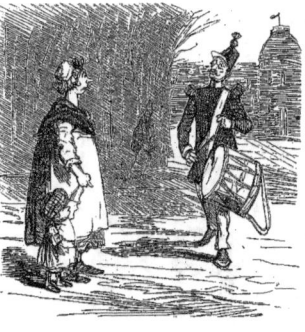
CAISSE DE RETRAITE.

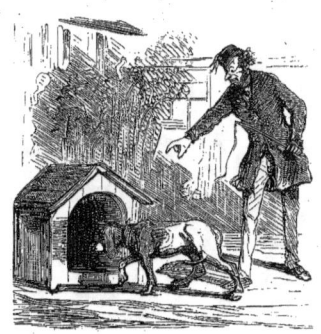
LA CAISSE DE CONSIGNATION.

VOITURES PUBLIQUES. — Très-recherchées sur la place, en temps de pluie.

VOITURES PUBLIQUES : — PREMIER VERSEMENT.

DIFFÉRÉ.

ASSURANCE CONTRE L'INCENDIE.

CAISSE D'AMORTISSEMENT.

ACTION DU GAZ.

UNE OBLIGATION DE CHEMIN DE FER.

OBLIGATIONS DE LA VILLE DE PARIS.

CHEMIN DE FER EN HAUSSE.

LA VIE COMIQUE

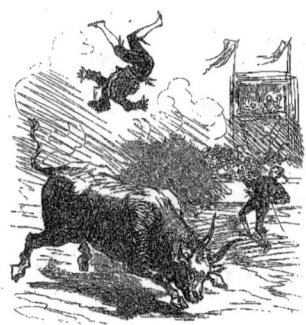

HAUSSE ESPAGNOLE.

ANNUITÉ.

AU PORTEUR.

Un créancier des Turcs ayant eu l'imprudence d'aller lui-même à Constantinople pour y réclamer son argent.

COURANT APRÈS LA PRIME.

CHARBONNAGE.

VIEUX-PONTS.

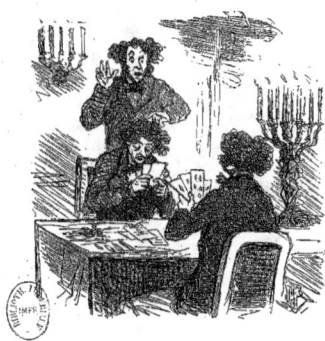

GRECS-FRANÇAIS.

UNE ACTION DE LYON.

LA VIE COMIQUE

EFFETS EN SOUFFRANCE.

Exigeant au plus vite une mise de fonds.

EMPRUNT TURC.
— Prête-moi dix francs... je ne te les rendrai pas.

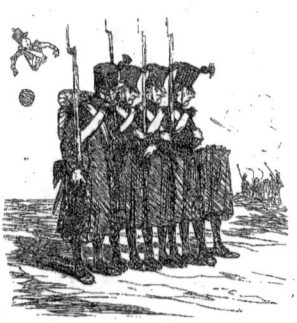

5 RÉDUITS A 4 1/2.

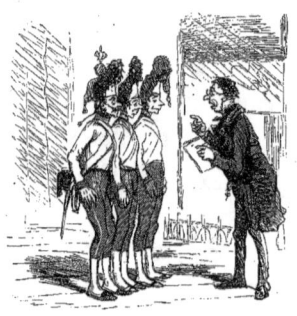

TROIS POUR CENT.

LES FIGURANTS. — Monsieur le régisseur, expliquez-nous ce que nous représentons dans la pièce?
LE RÉGISSEUR. — A vous trois, vous représentez cent Autrichiens.

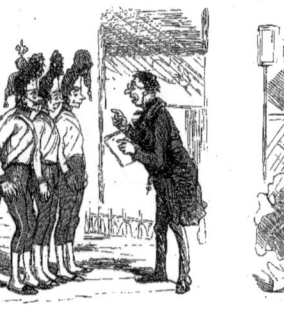

EMPRUNT RUSSE.

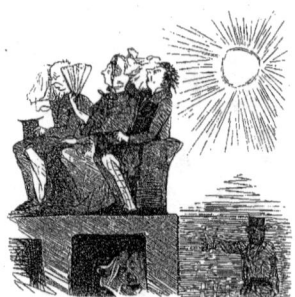

ACTIONS DIVERSES SUR LES CHEMINS DE FER DU MIDI.

DÉPRÉCIATION DES EFFETS.

EMPRUNT ROMAIN.

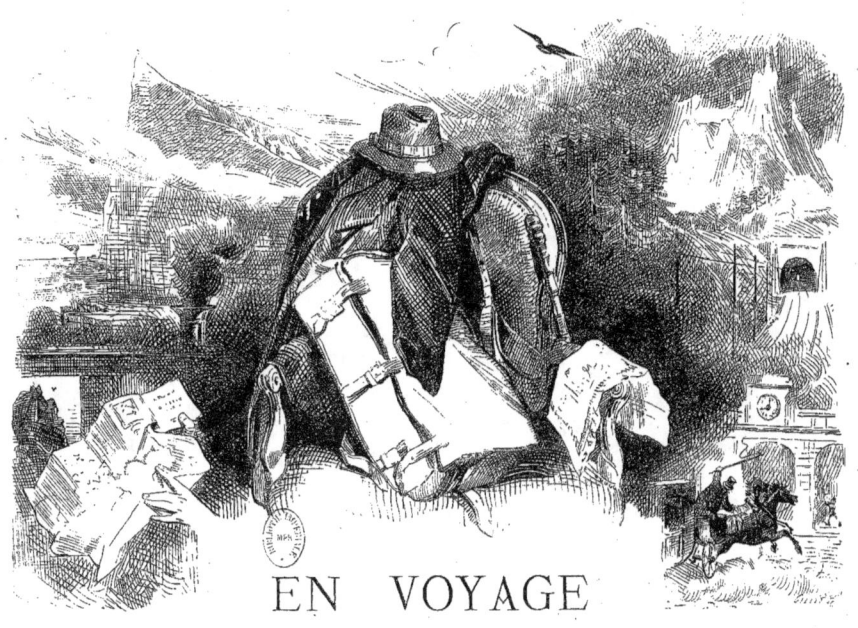

EN VOYAGE

PARTONS ensemble, fuyons les frimas et gagnons les régions du soleil. Nous allons courir la grande route et planter notre tente où le ciel sera bleu et la nature en fête. — Salut les collines baignées dans la brume, salut les grands horizons et les côtes bleues!

La grande route donne le vertige, allons toujours en avant! — C'est l'Italie, la Sicile, Naples et son golfe, Palerme, Messine et Catane, Terracine et Pompeï, Baïa et Tivoli; les Transtévérines et les filles de Chiaja, les Fienarolles qui viennent attendre les *Vetturini* sur' le bord des routes, et les frères mendiants qui quêtent de village en village, pour la Madone et le Bambin mystique.

Puis ce sera l'Espagne avec ses échos de sérénades et son peuple amoureux de soleil et de poésie, le gitano perfide, et la manola naïve, les posadas turbulentes et les patios pleins d'ombre.

— Nous aborderons en Afrique et vous verrez défiler devant vos yeux les types étranges et les nobles costumes : — Le Kodja, les belles Juives du Maroc; — le Muezzin ascétique, —les Pirates du Riff. — Le Conteur Arabe qui revient de la Mecque et pense à la ville sainte; toutes ces figures sévères qui s'incrustent dans la mémoire du voyageur et qui, dans sa pensée, se détachent sur un ciel d'un bleu implacable dans le désert gris, ou sur les maisons blanches des villes mauresques.

— Allons où la fantaisie nous mène, du Sud au Nord, de Méquinez à Moscou, et passons des Bokaris de la Garde-Noire du sultan aux chevaliers gardes de l'Empereur Alexandre, du Fondack des Riffeins à la Stanitzà des cosaques du Don, du petit Atlas au désert de l'Ukraine.

Nous côtoierons toutes ces plages, nous visiterons ces villes et nous franchirons ces mers sans quitter le coin du feu, pendant que là-bas peut-être, les fiers vaisseaux lutteront contre la tempête. Ceux qui ont eu le bonheur de visiter ces pays enchantés verront leurs souvenirs prendre une forme, et ceux qui sont attachés au foyer verront défiler devant leurs yeux tout un monde bariolé que vient évoquer le crayon de l'artiste.

<div style="text-align:right">C. Y.</div>

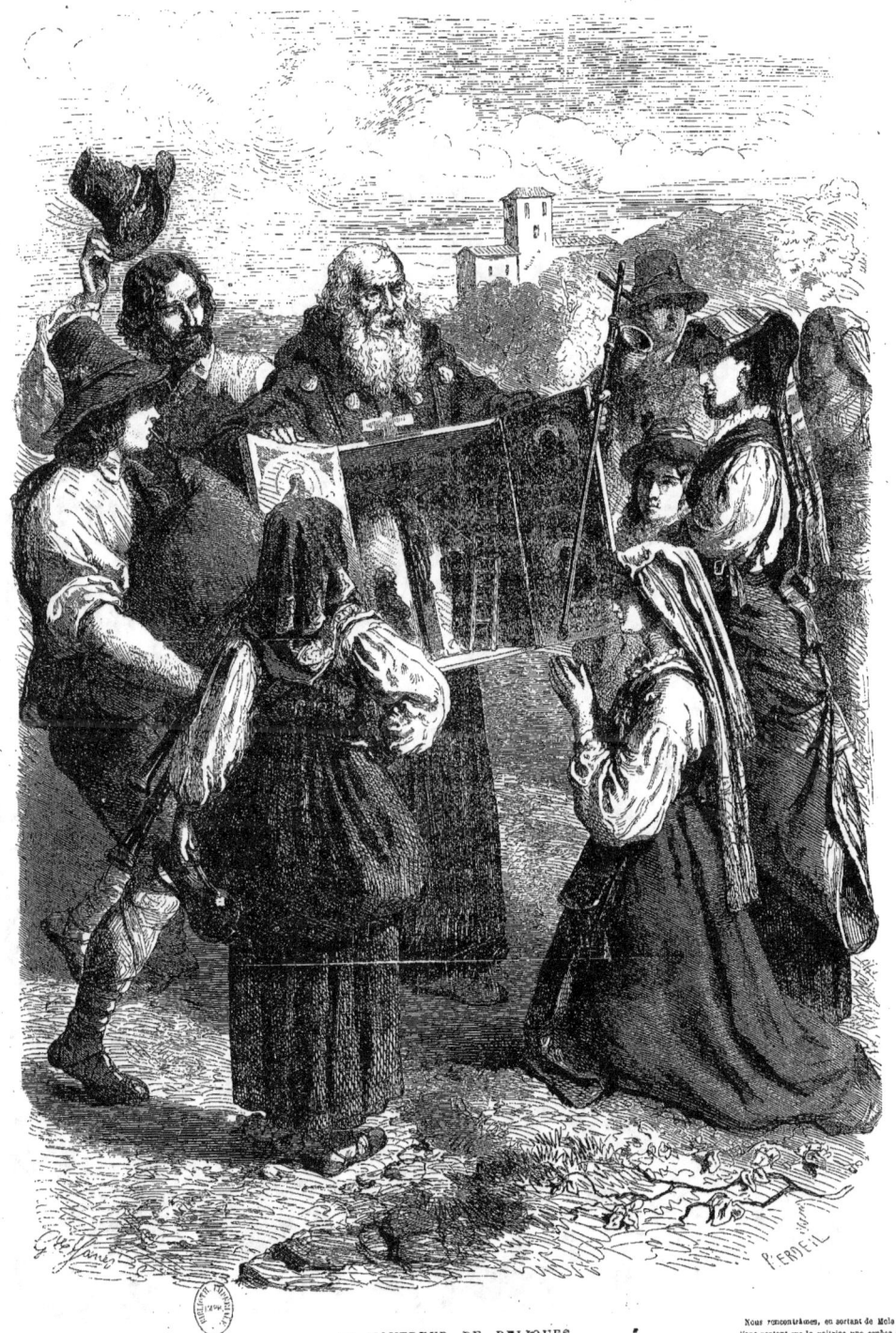

LE MONTREUR DE RELIQUES

DESSIN DE GUSTAVE JANET, D'APRÈS CHARLES YRIARTE.

Nous rencontrâmes, en sortant de Mola di Gaeta, dant portant sur la poitrine une espèce de boîte s de laquelle étaient grossièrement sculptées les scèn La foule l'entourait et les jeunes filles pleuraient a leurs de la Vierge, que le frère exprimait avec une et une profonde conviction.

ITALIE

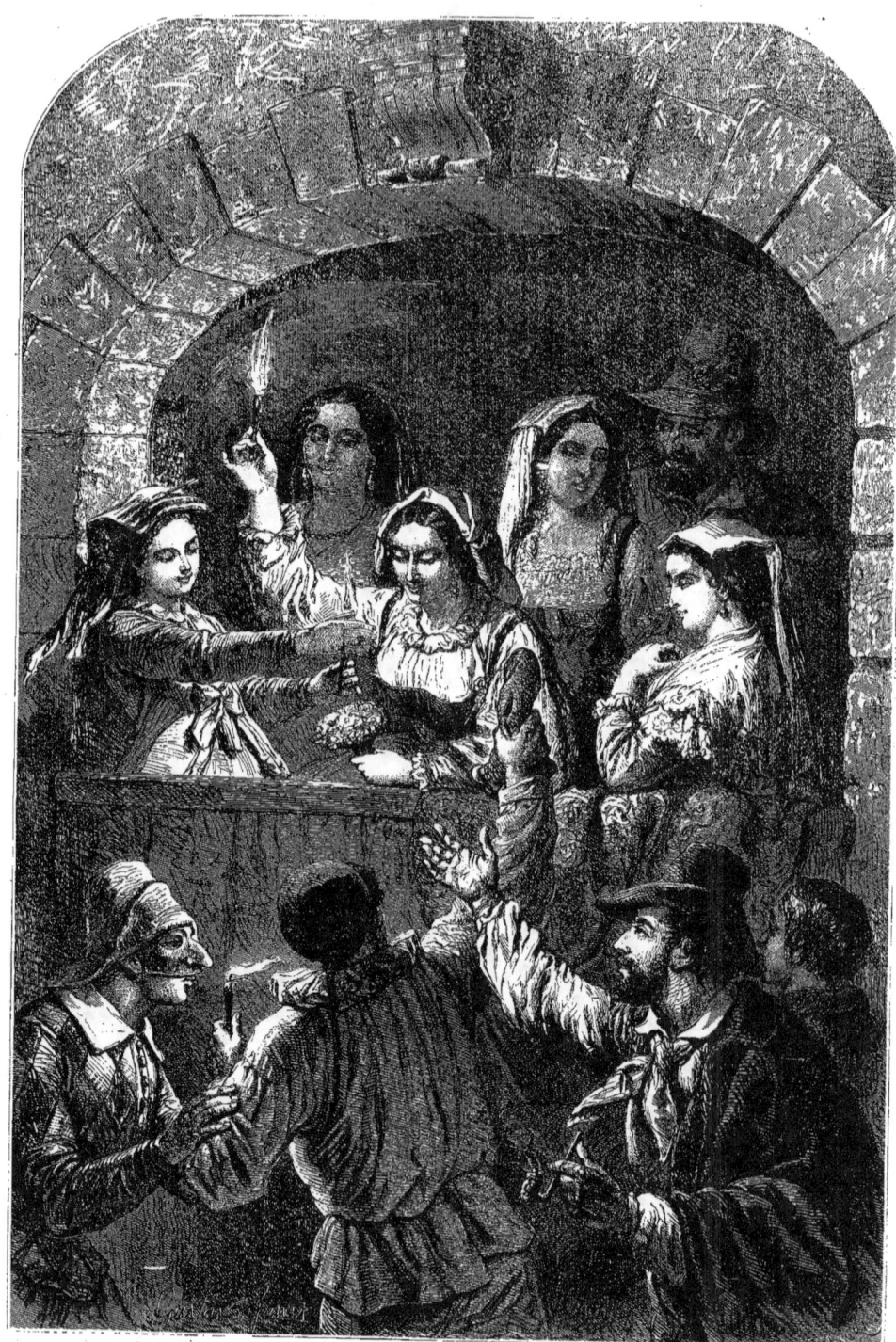

LES MOCCOLI

DESSIN DE GUSTAVE JANET.

Les moccoli sont de petites bougies semblables à que des marchands ambulants vendent dans les derniers jours du carnaval à Rome. Il faut, par ingénieuses, préserver ses moccoli et éteindre ceux minuit, la cloche du Capitole met fin à ces jeux; le le carême commence.

ITALIE

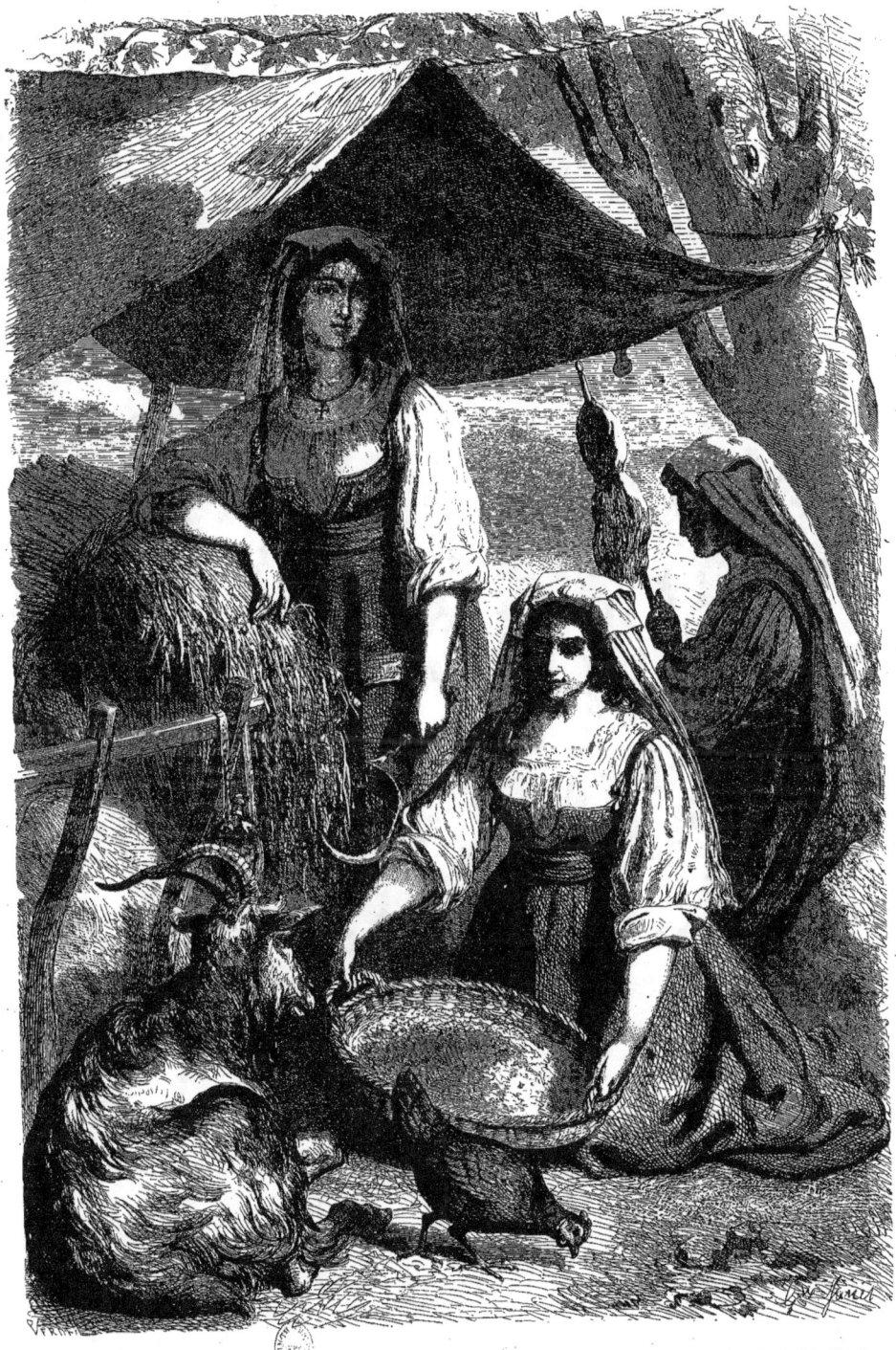

LES FIENAROLLES

GUSTAVE JANET, D'APRÈS CHARLES YRIARTE.

Les fienarolles (de fieno, foin) se tiennent au bord des routes, offrant leurs fourrages aux voituriers. Pour s'abriter du soleil, elles tendent parfois des toiles aux branchages qui bordent la route, et forment ainsi un tableau à souhait pour l'artiste qui passe.

ITALIE

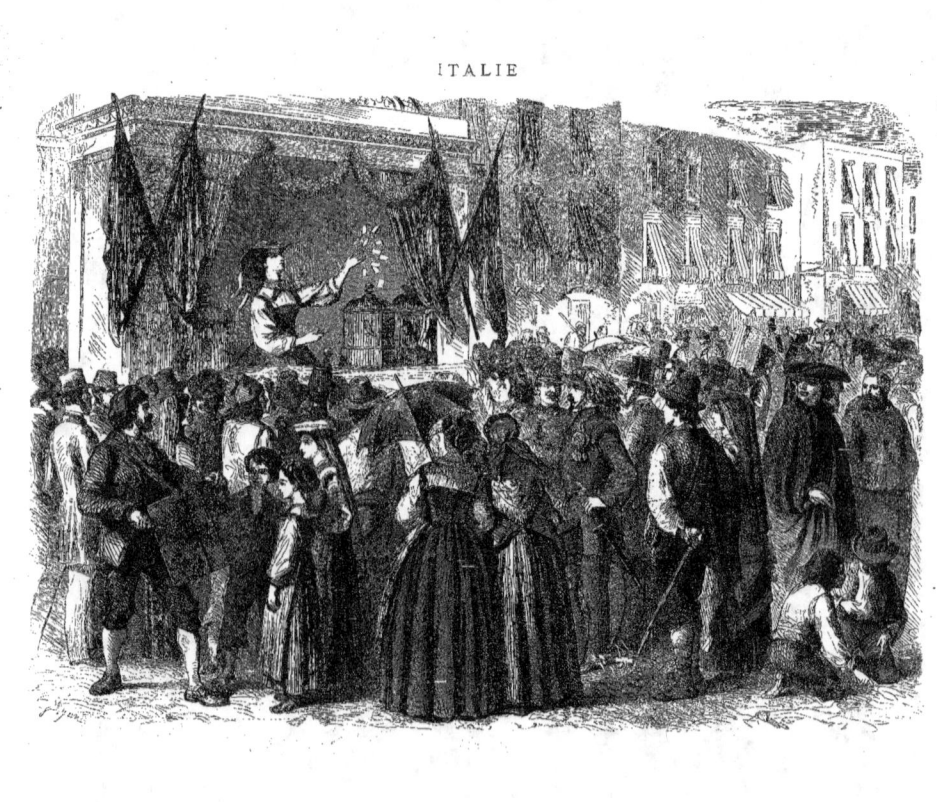

ITALIE

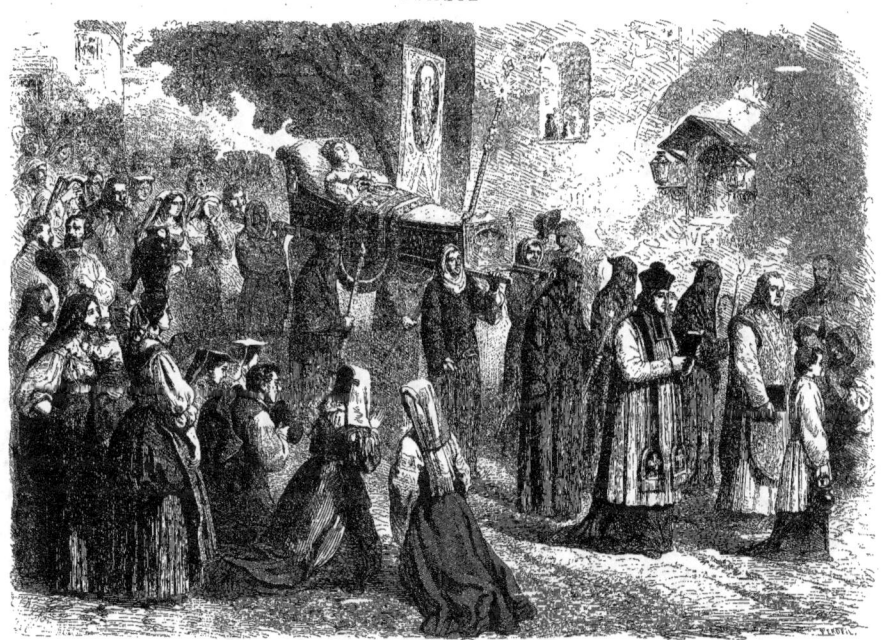

ENTERREMENT D'UNE JEUNE FILLE A SPARANISI
JANET, D'APRÈS YRIARTE.

ITALIE

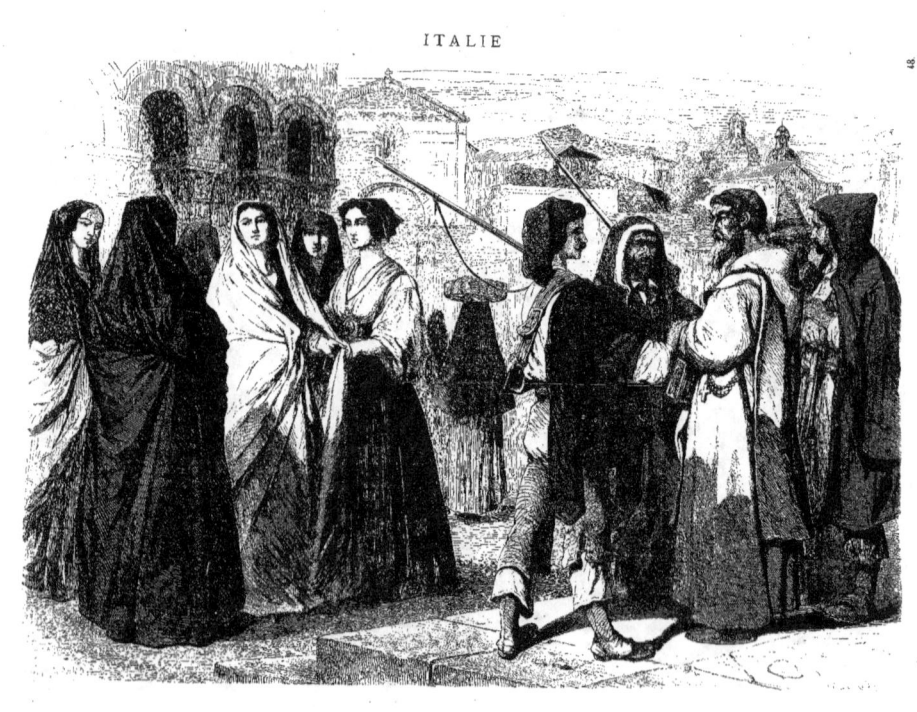

ITALIE

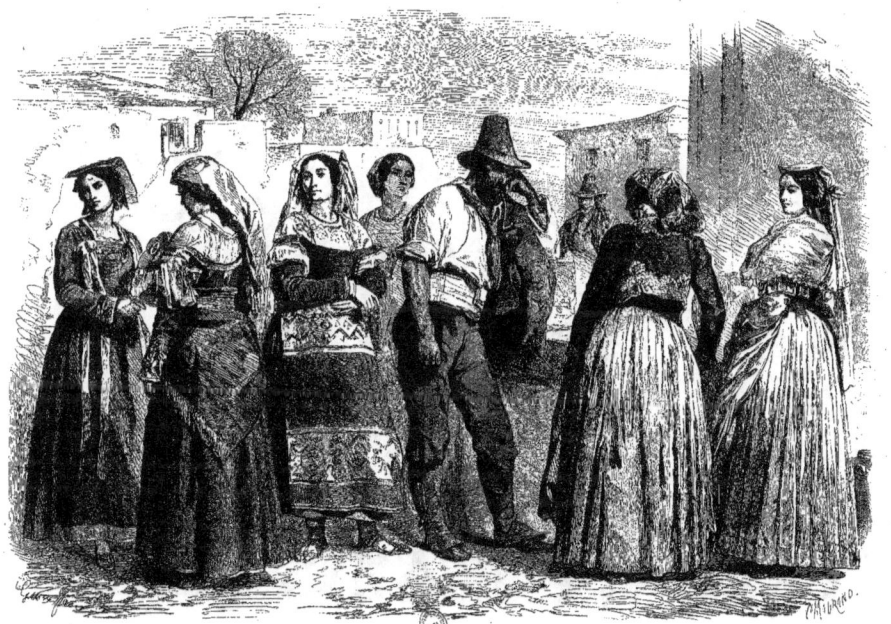

COSTUMES DES HABITANTS DE LA CAMPAGNE DE ROME.

DESSIN DE G. JANET, D'APRÈS BARRIAS.

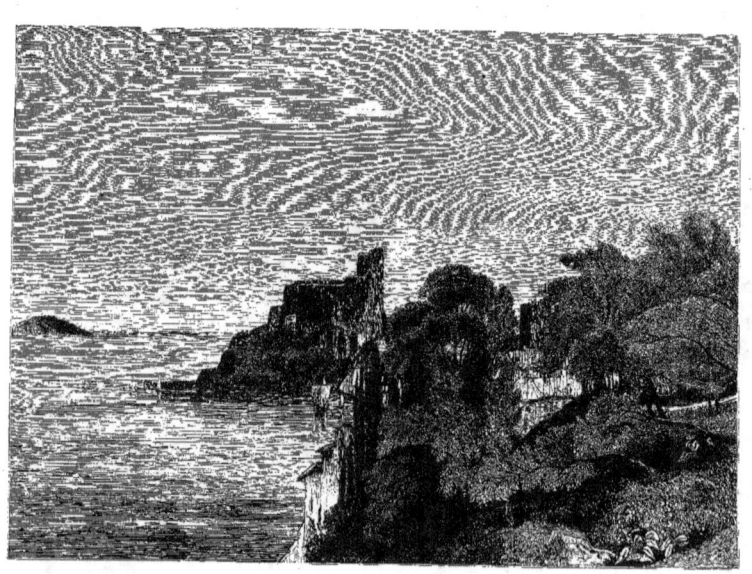

VUE DU GOLFE DE LA SPEZZIA.

ITALIE

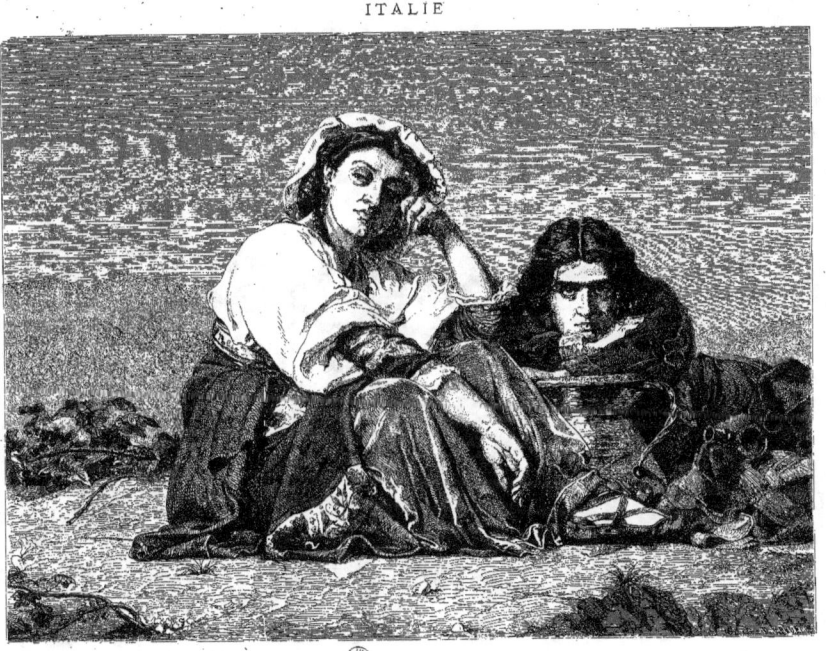

LE REPOS
DESSIN DE BOCOURT, D'APRÈS HENRI LEHMANN

ITALIE

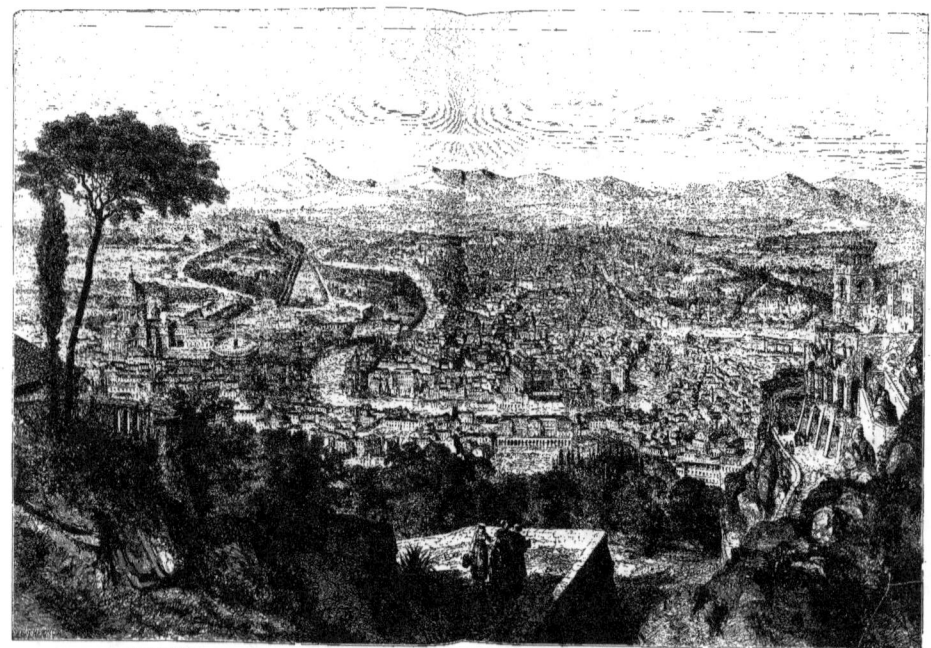

VUE DE ROME À VOL D'OISEAU

ITALIE

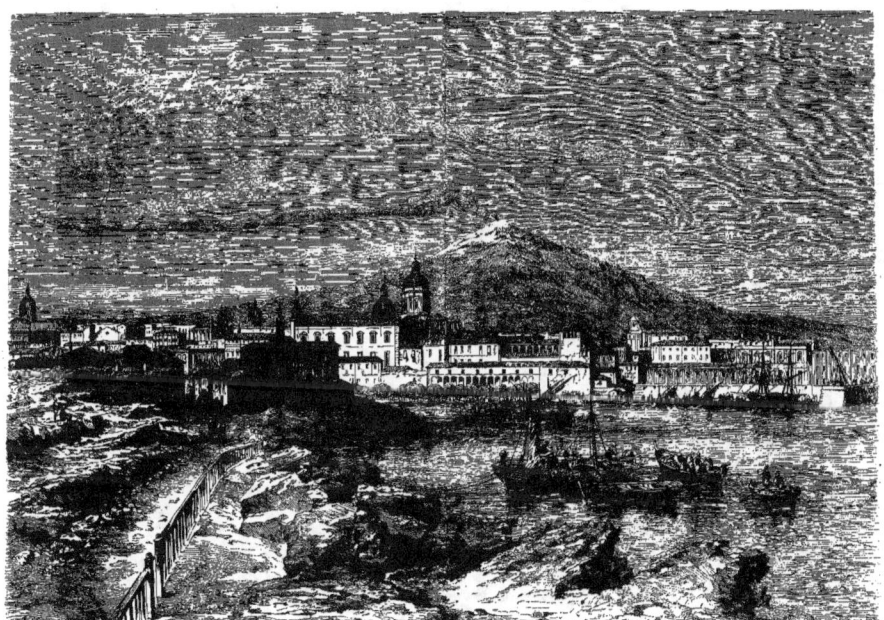

VUE GÉNÉRALE DE CATANE
DESSIN DE ROUARGUE

ITALIE

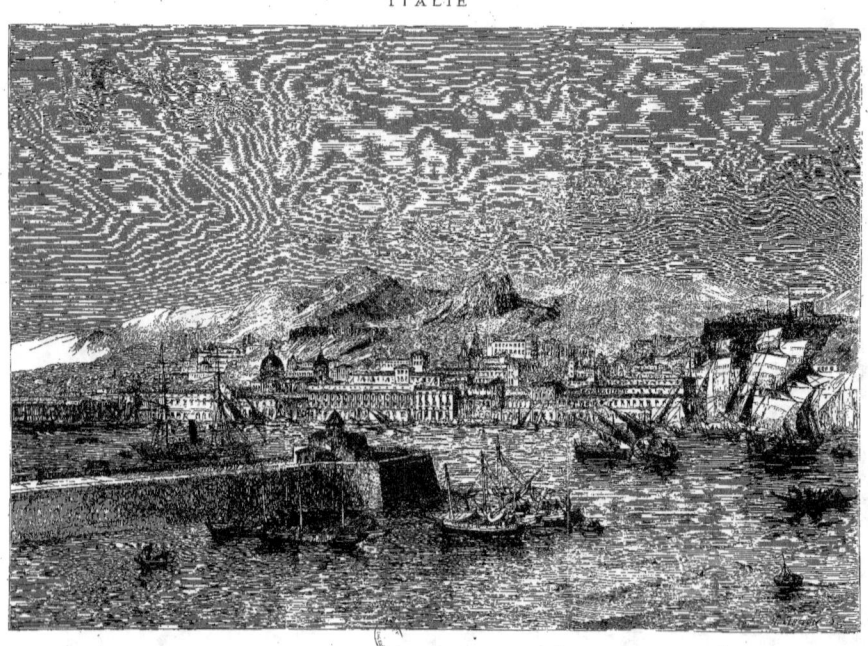

VUE DE MESSINE
DESSIN DE ROUARGUE

ITALIE

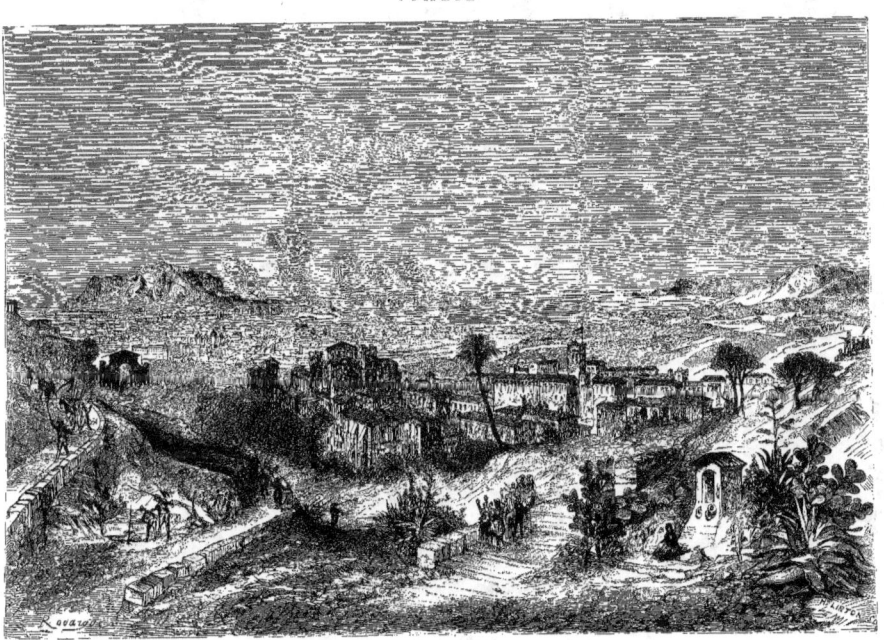

VUE DE PALERME

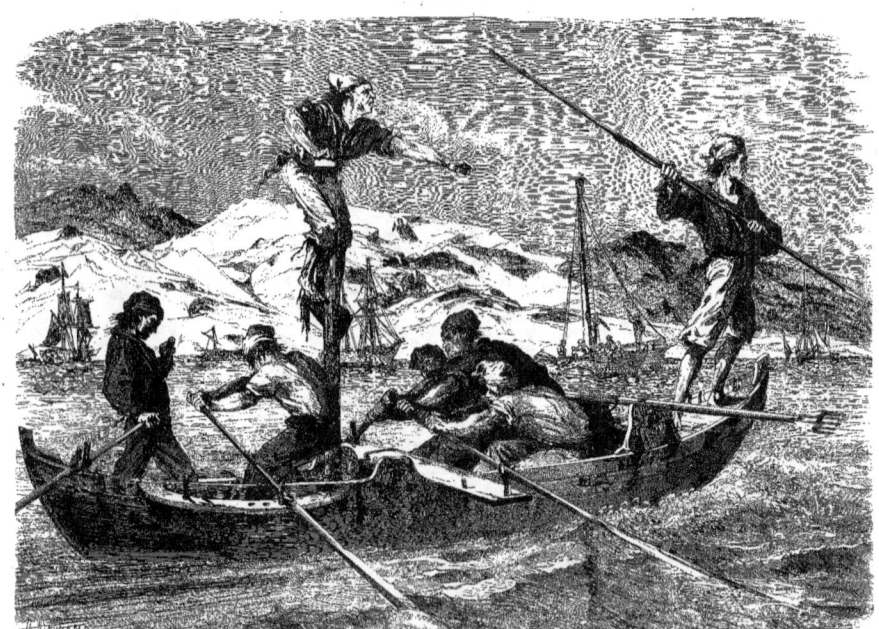

LA PÊCHE DE L'ESPADON (CÔTES DE SICILE)

DESSIN DE DURAND-BRAGER

ESPAGNE

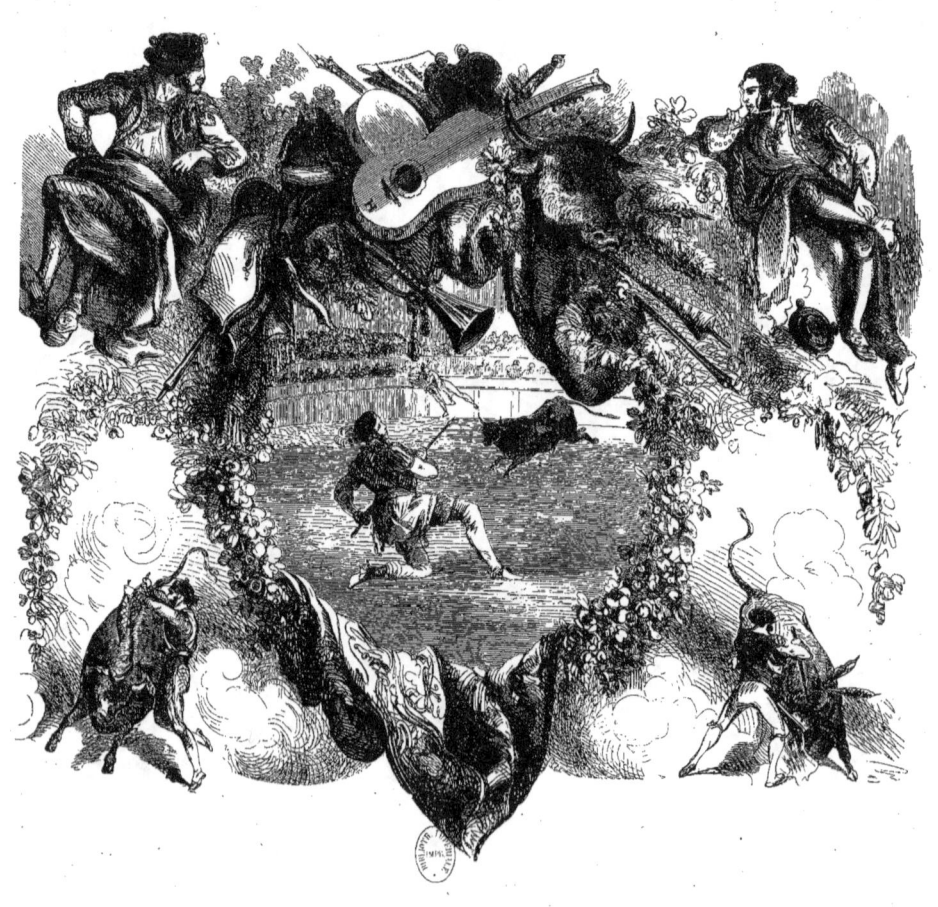

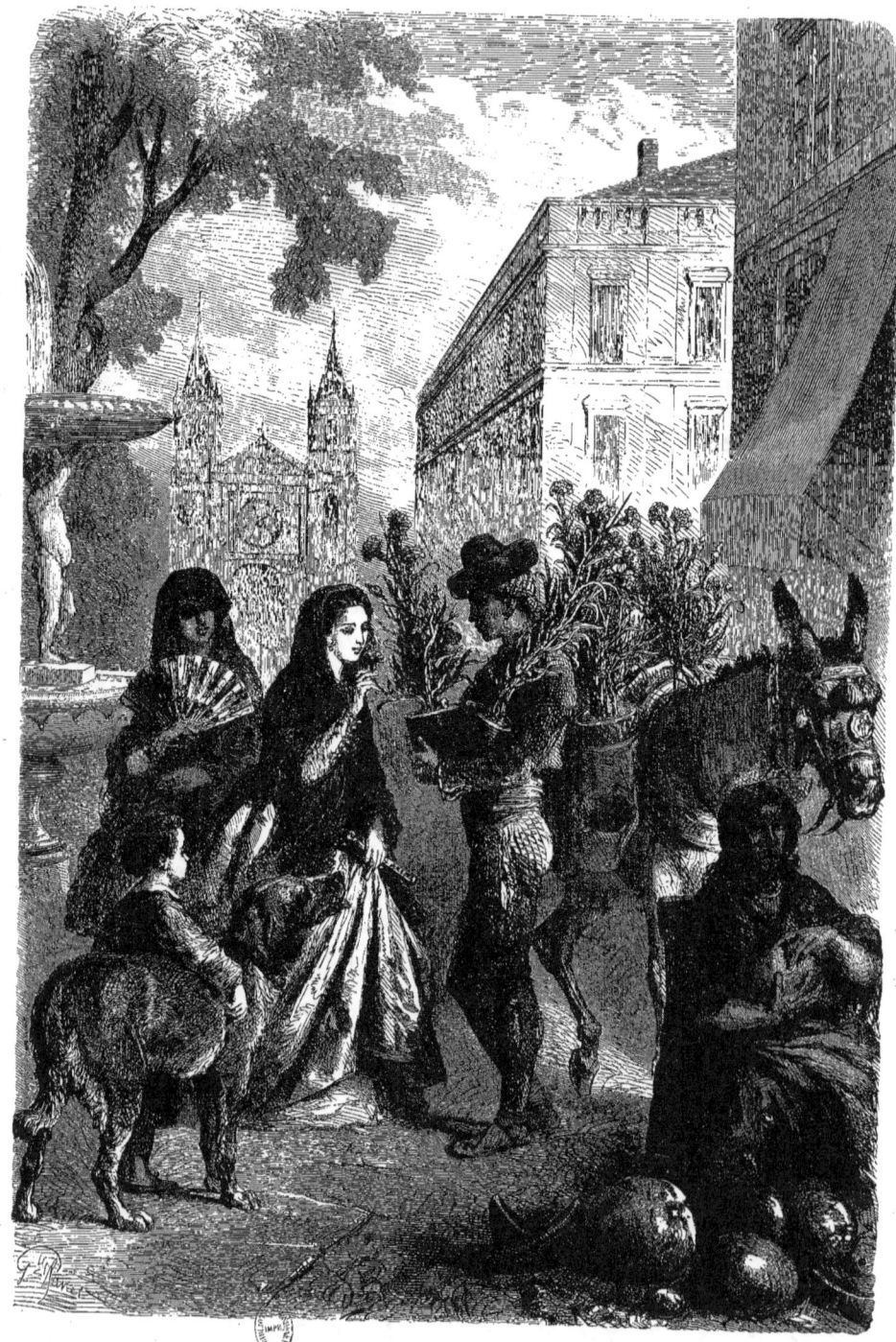

LE MARCHAND D'OEILLETS (SÉVILLE)

DESSIN DE G. JANET, D'APRÈS DAUMANN

Dans toute l'Andalousie, les femmes et les jeunes filles ne sortent jamais sans une rose ou un œillet à l'oreille, et celles d'entre elles qui n'ont point de jardins cultivent des œillets qu'elles achètent à des marchands qui viennent des huertas des environs.

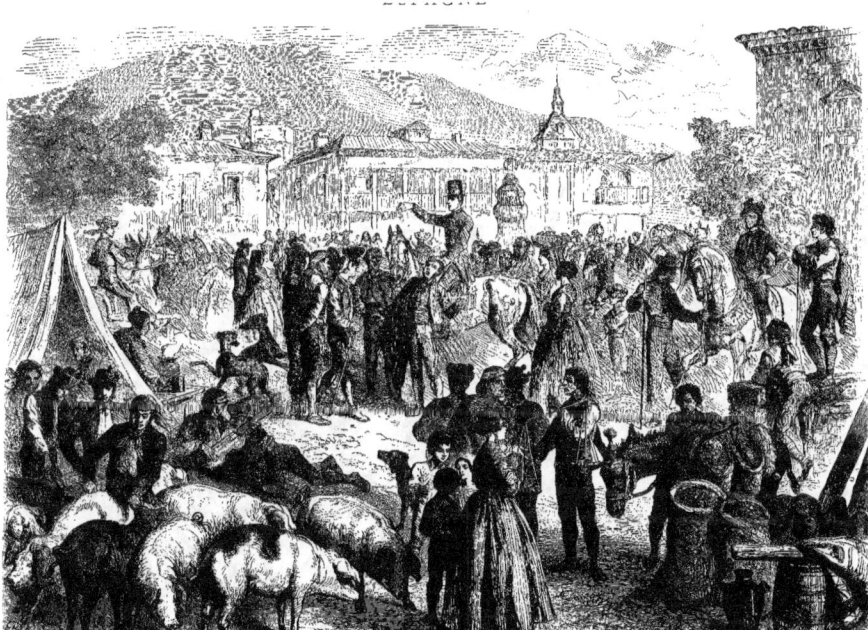

FOIRE ANNUELLE DE LA VILLE D'ALCALA.

ESPAGNE

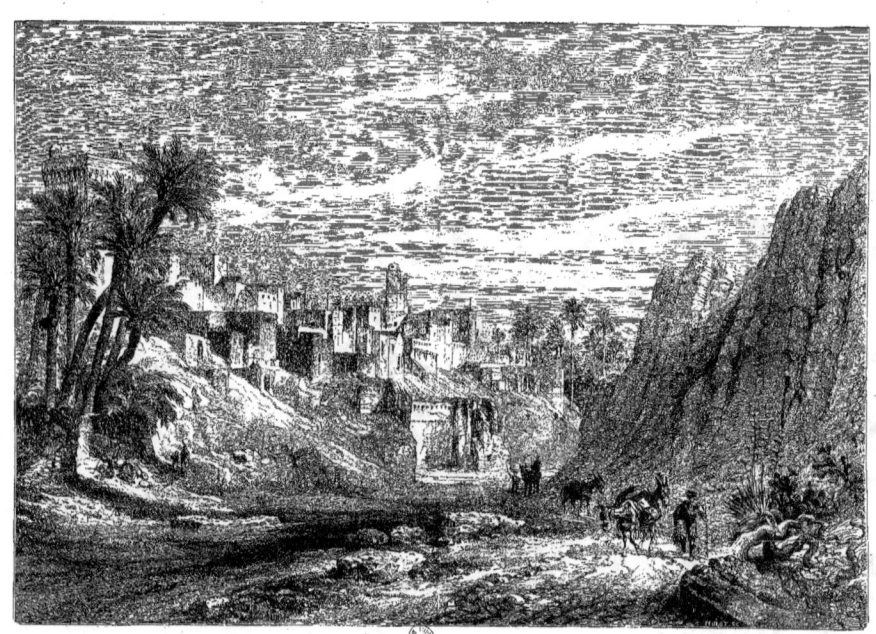

VUE DE LA VILLE D'ELCHE

DESSIN DE ROUARGUE

ESPAGNE

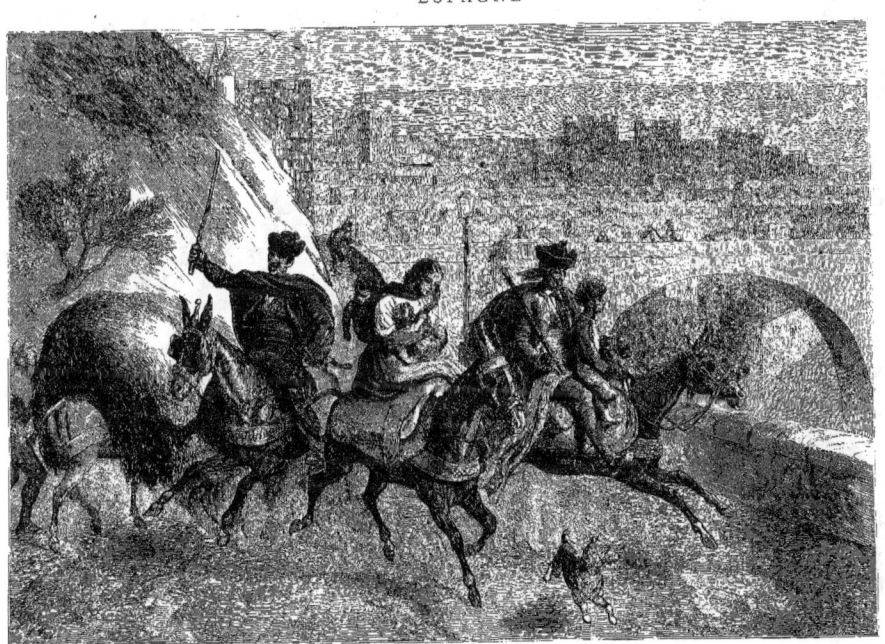

LES GITANOS QUITTANT TOLÈDE APRÈS LE MARCHÉ

ESPAGNE

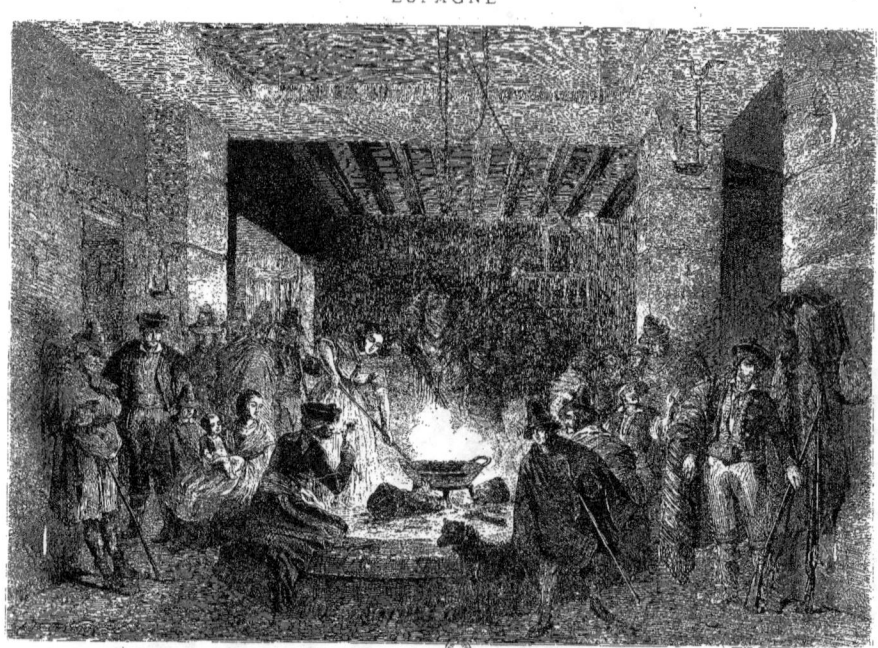

UNE POSADA DANS LA SIERRA-NEVADA

DESSIN DE FOULQUIER

ESPAGNE

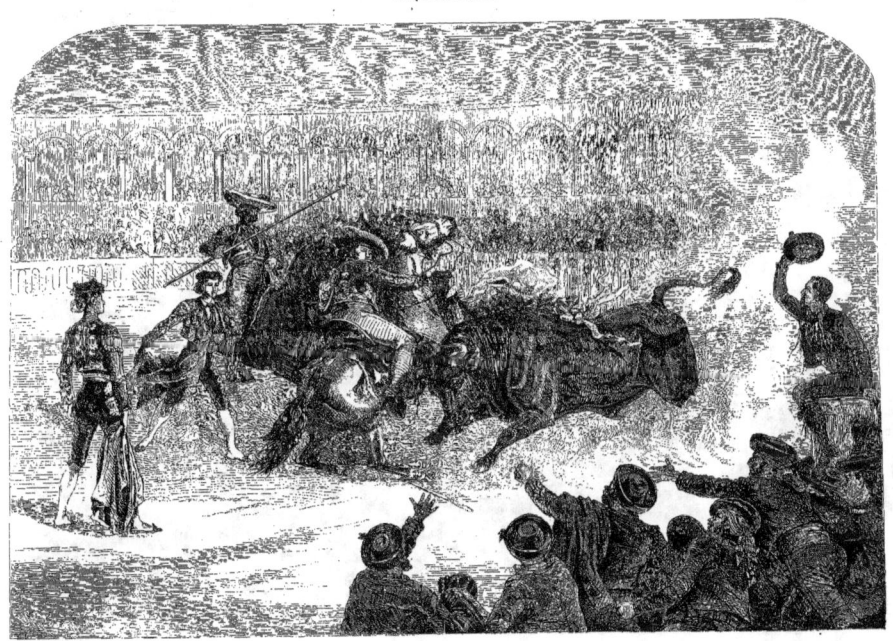

UN COMBAT DE TAUREAUX A MADRID

ESPAGNE

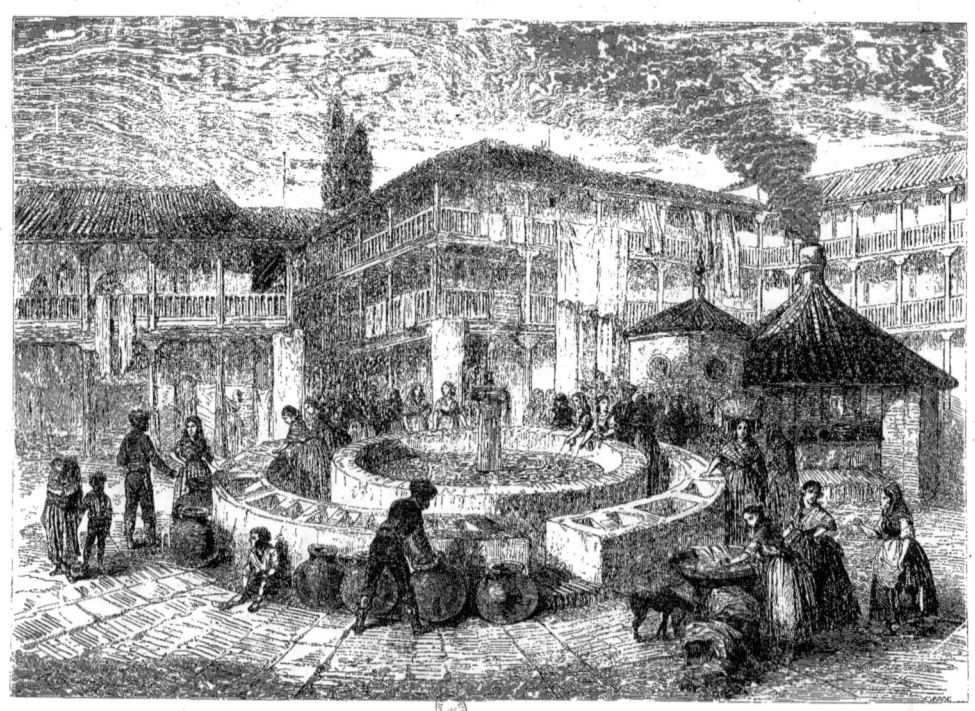

LE CORRAL DEL CONDE A SÉVILLE

DESSIN DE DOUARGUE

ESPAGNE

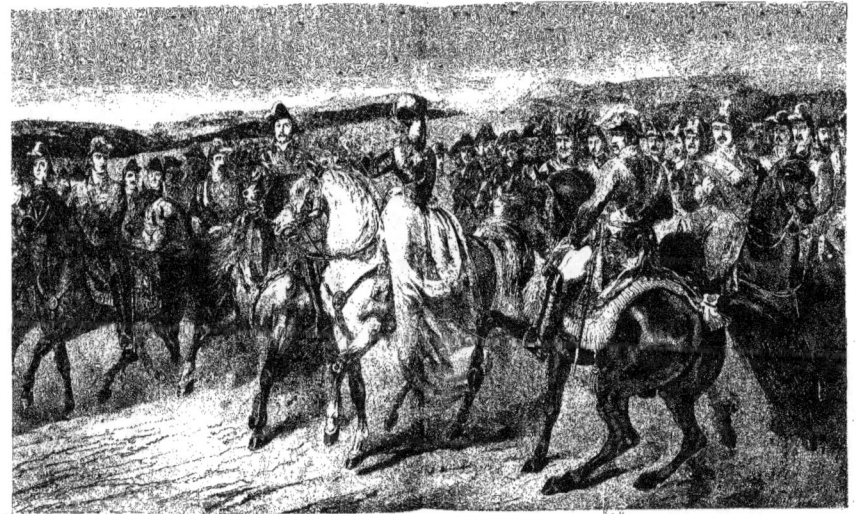

LA REINE D'ESPAGNE ET SA COUR

FRANCE

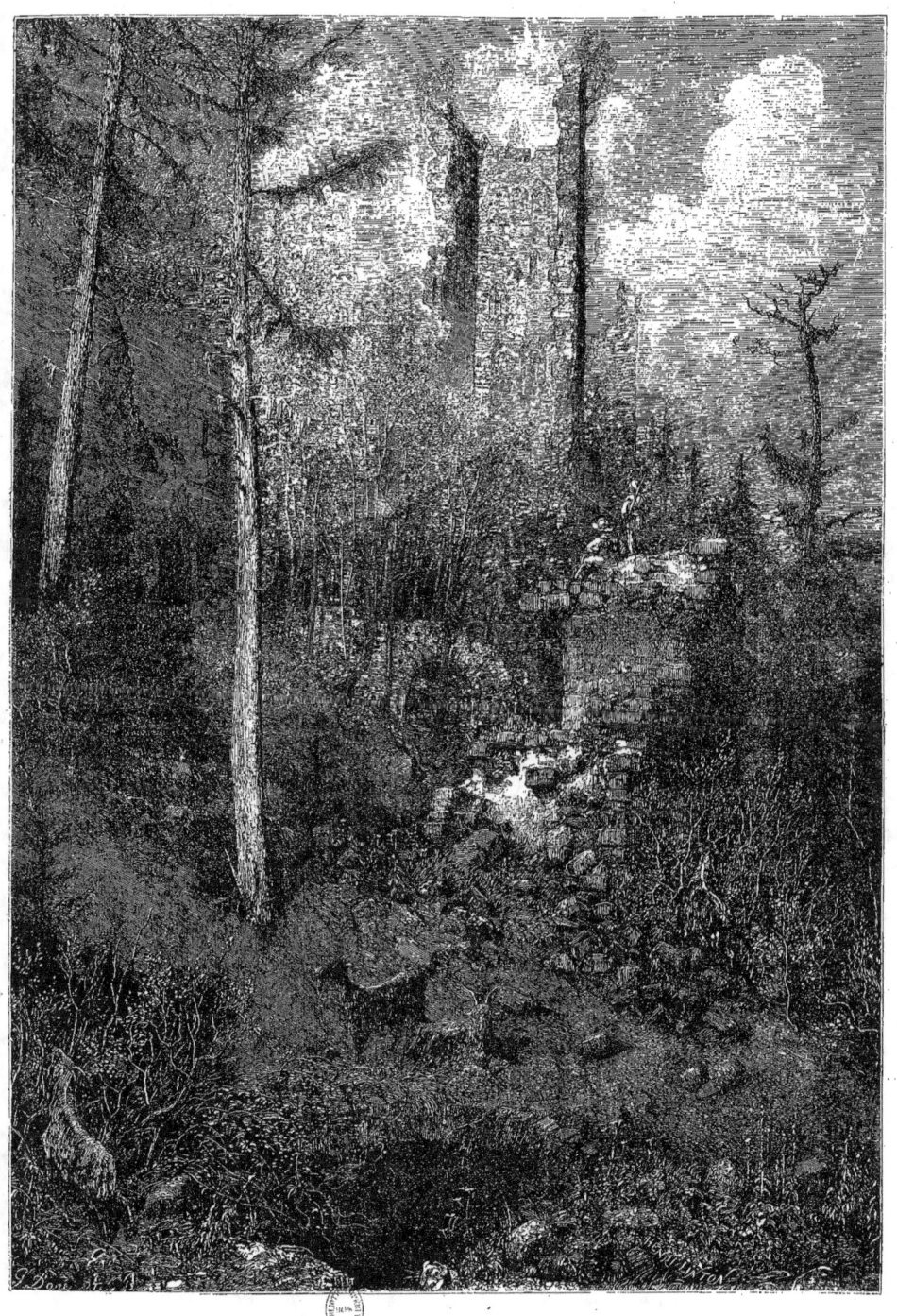

UNE RUINE

DESSIN DE GUSTAVE DORÉ

FRANCE

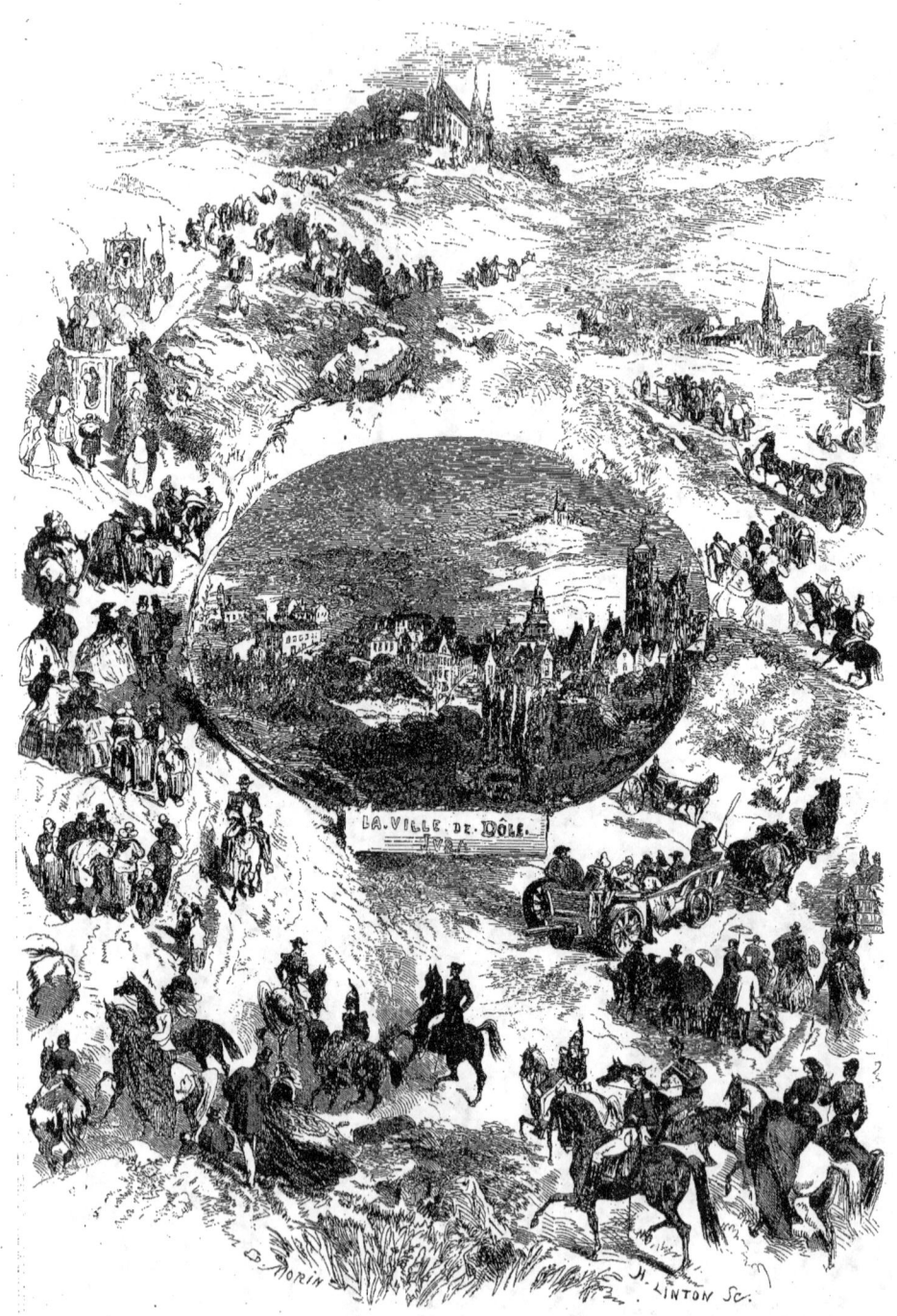

PÈLERINAGE A NOTRE-DAME DE MONT-ROLAND, PRÈS DE DOLE

Le sanctuaire de Notre-Dame du Mont-Roland est situé près de Dôle; il est l'objet, depuis des siècles, de la plus grande vénération de la part des fidèles de toutes les classes, qui y vont en pèlerinage. C'est à Notre-Dame du Mont-Roland que les ducs de Bourgogne venaient jadis déposer leur couronne au jour de la fête de Marie.

DESSIN DE E. MORIN, D'APRÈS DE NABAT

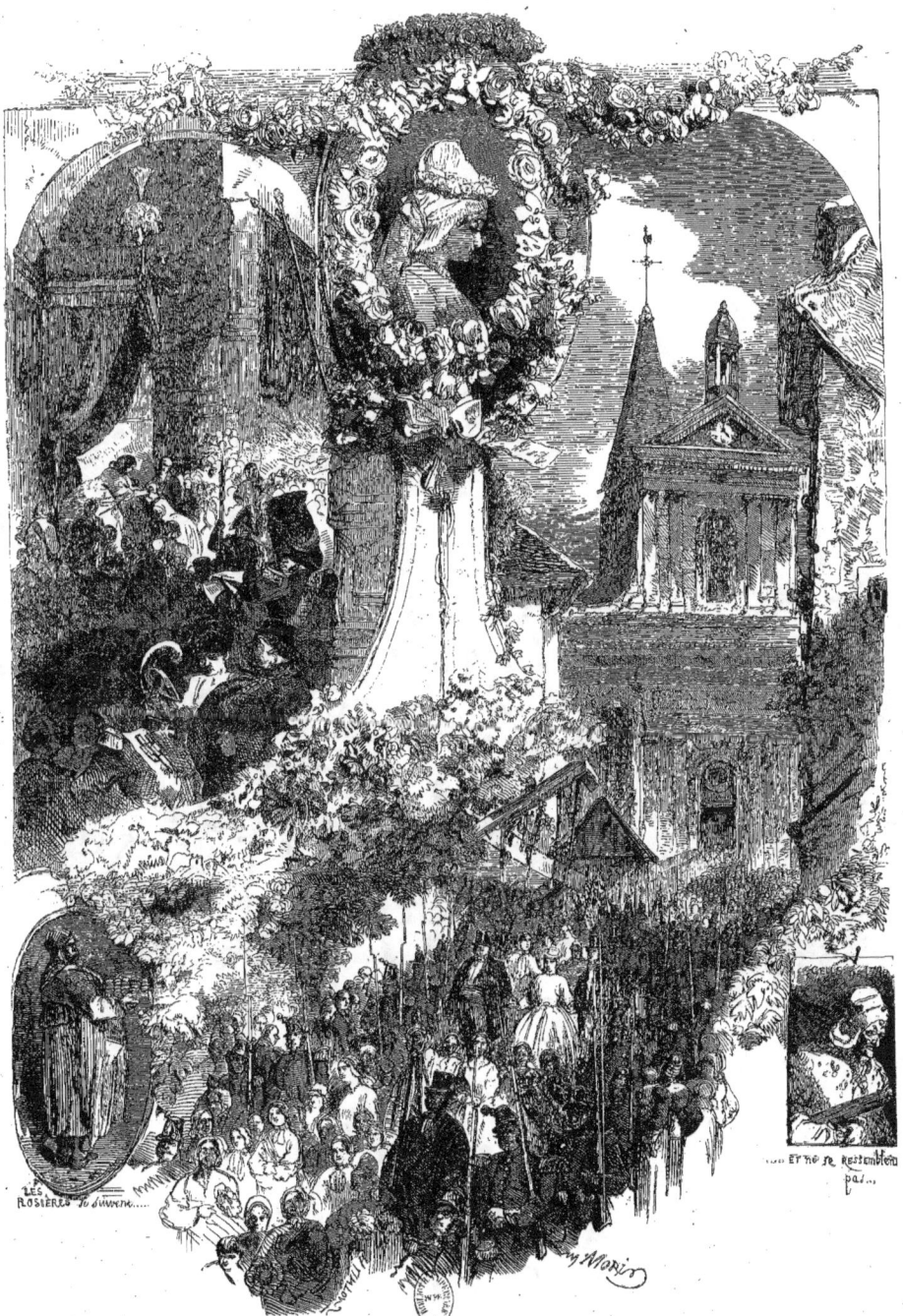

LA ROSIÈRE DE NANTERRE.

DESSIN DE E. MORIN

Le dimanche de la Pentecôte, la ville de Nanterre couronne en grande pompe la jeune fille que le témoignage des habitants de la ville désigne à cette récompense : c'est une touchante solennité que n'ont pu détruire ni les bouleversements politiques qu'a subis la France, ni le changement des usages.

FRANCE

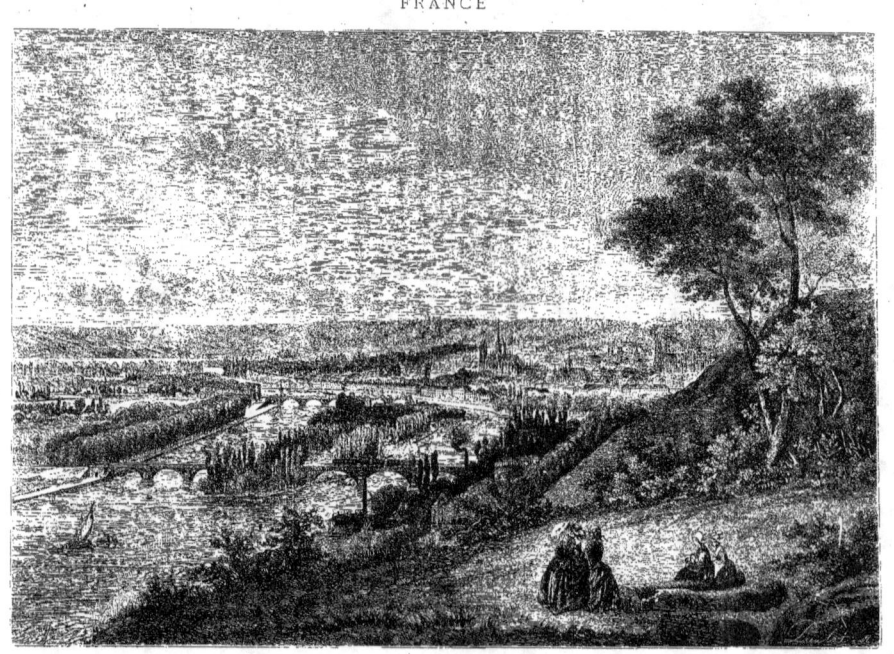

VUE DE LA VILLE DE ROUEN

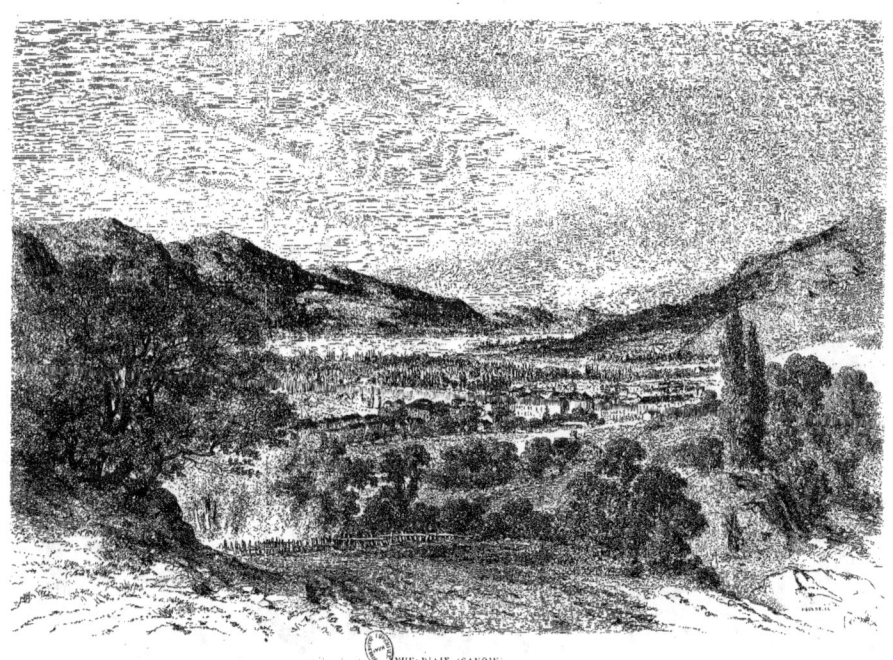

VUE D'AIX (SAVOIE).
DESSIN DE THÉROND, D'APRÈS A. DEROY.

FRANCE

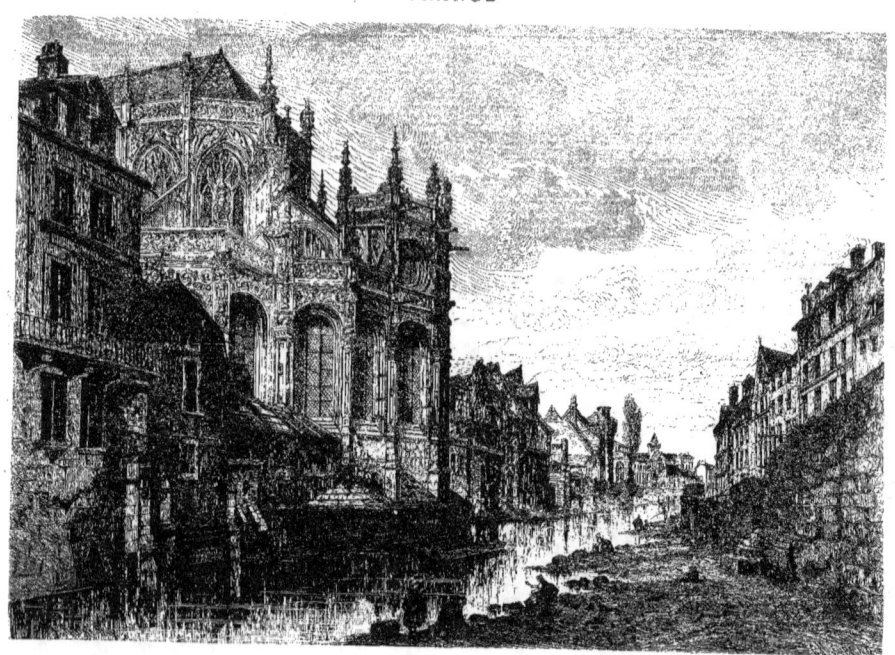

VUE DE L'ÉGLISE SAINT-PIERRE, A CAEN

FRANCE

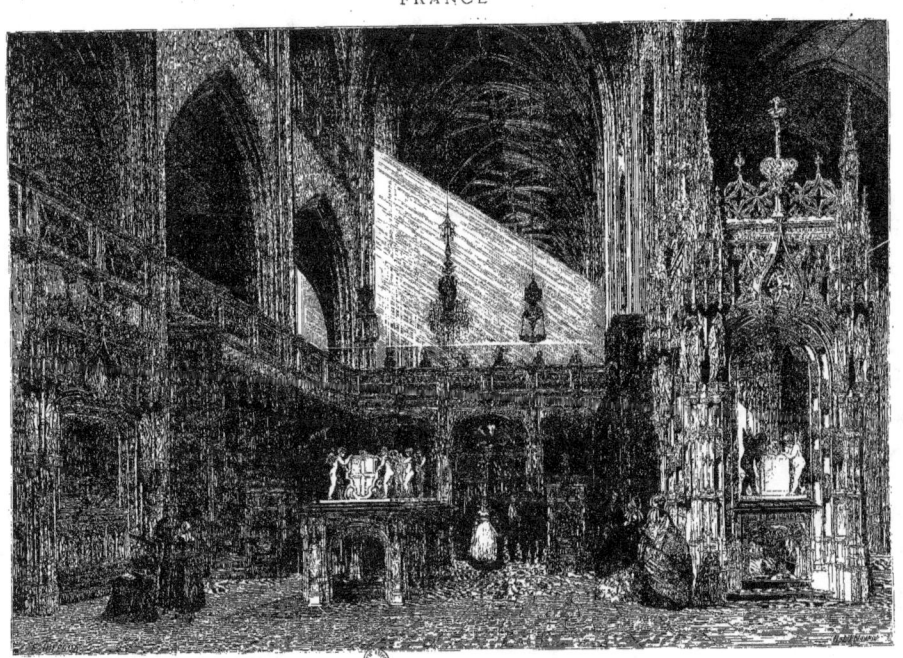

VUE DE L'ÉGLISE DE BROU

DESSIN DE THÉROND

Cette église, moins remarquable par sa construction gothique que par le fini de ses sculptures, fut construite au commencement du seizième siècle, près de la forêt de Brou, et non loin de Bourg-en-Bresse. Ce fond y prouve que rien ne doit des plus belles pages d'architecture religieuse à apporter aux merveilles de l'Italie et de l'Espagne.

FRANCE

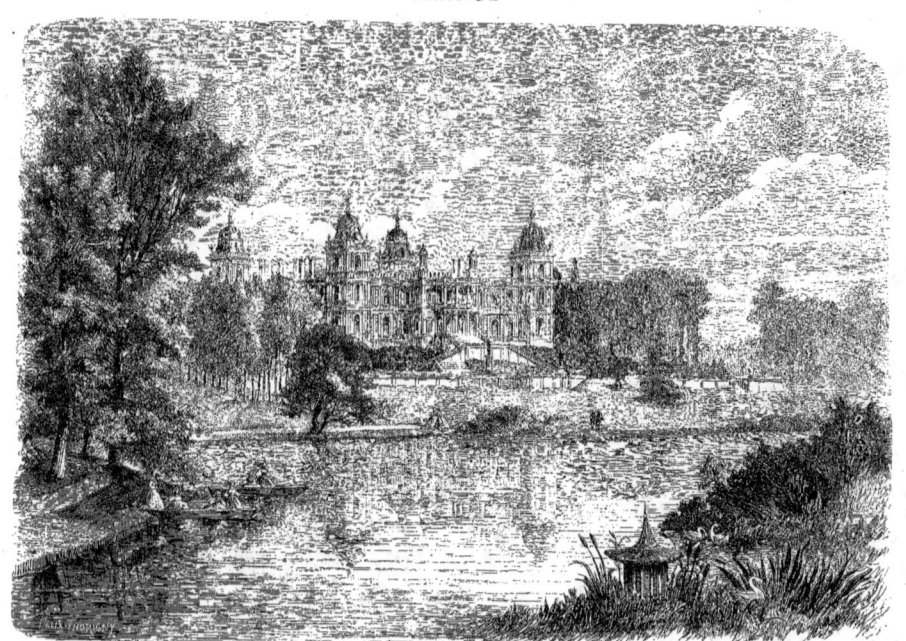

LE CHATEAU DE FERRIÈRES

DESSIN DE THORIGNY

FRANCE

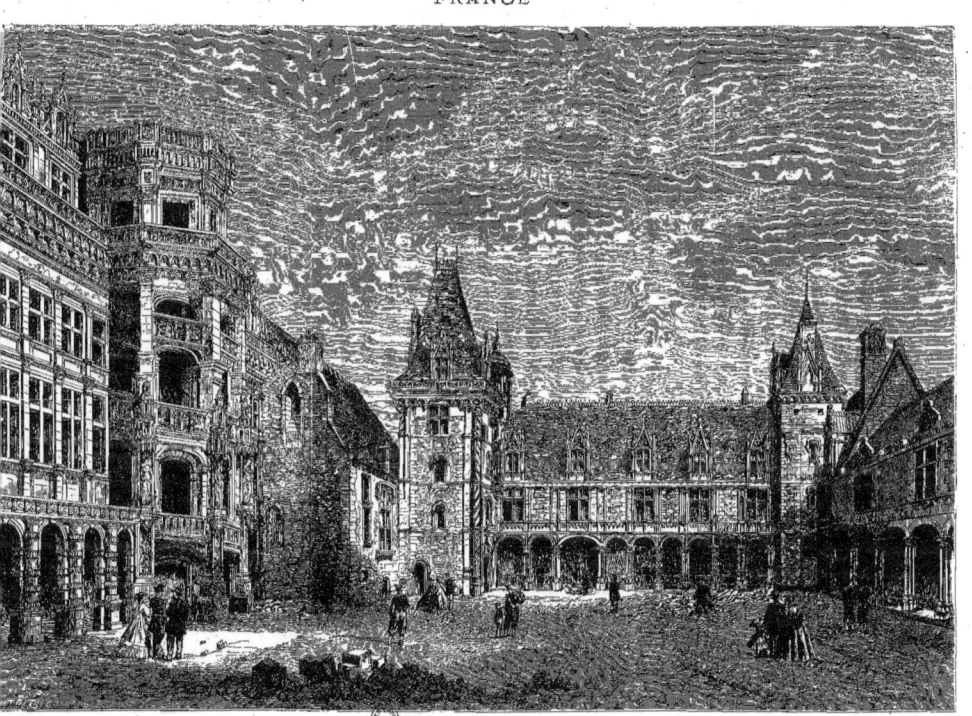

VUE DU CHATEAU DE BLOIS

DESSIN DE THORIGNY

RUSSIE

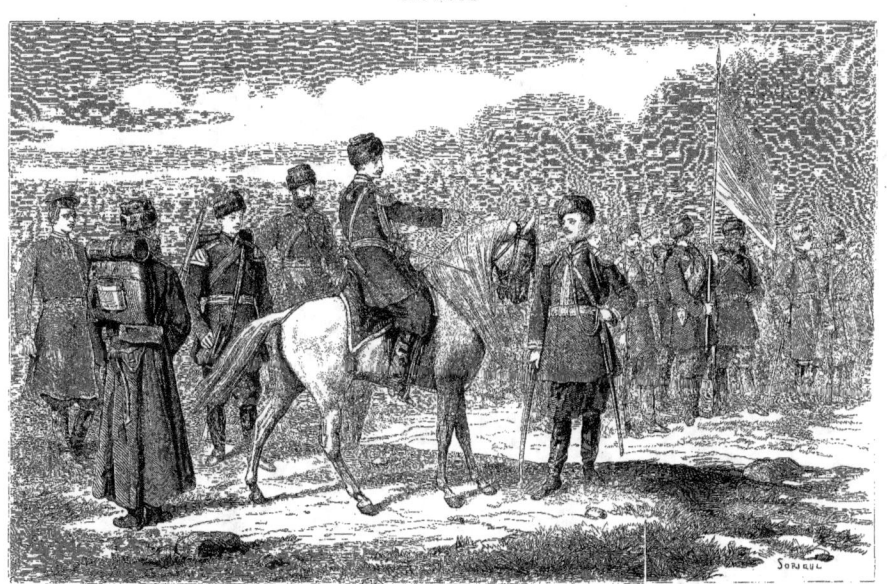

ARMÉE RUSSE. — CHASSEURS DE LA FAMILLE IMPÉRIALE.

DESSIN DE SORIEUL.

RUSSIE

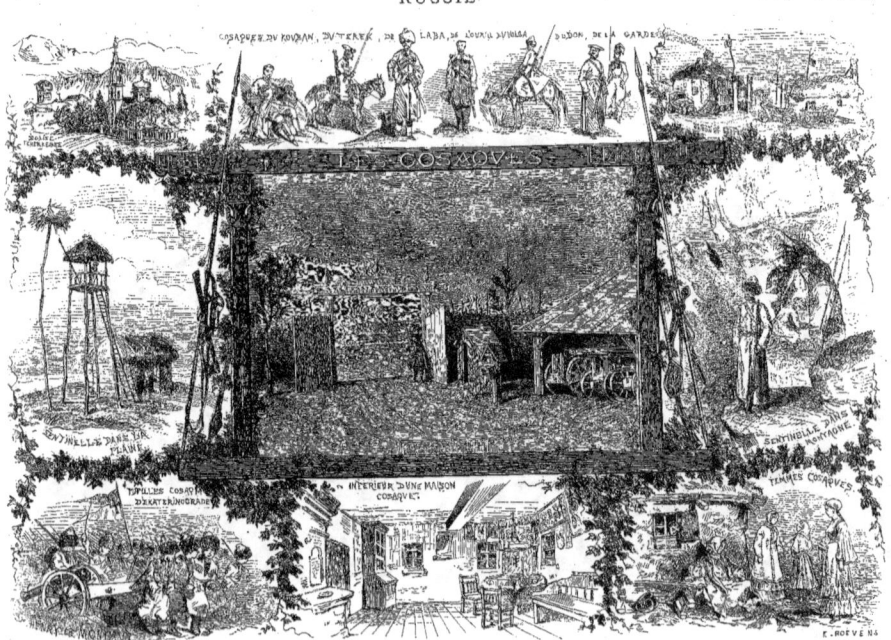

DESSIN DE HENRI DE MONTAUT

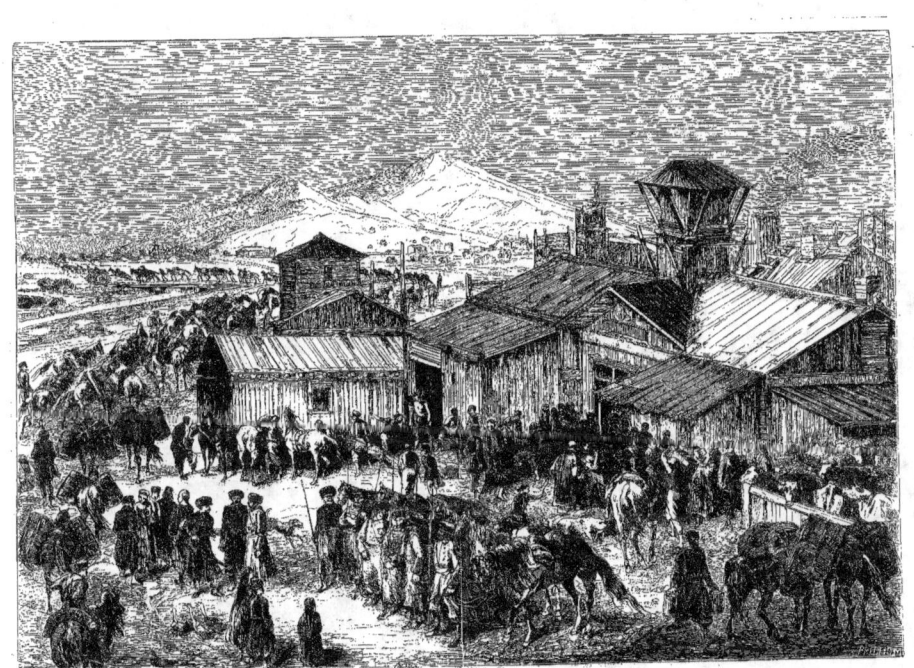

FACTORERIE RUSSE A KACHAGAR

DESSIN DE DURAND-BRAGER

RUSSIE

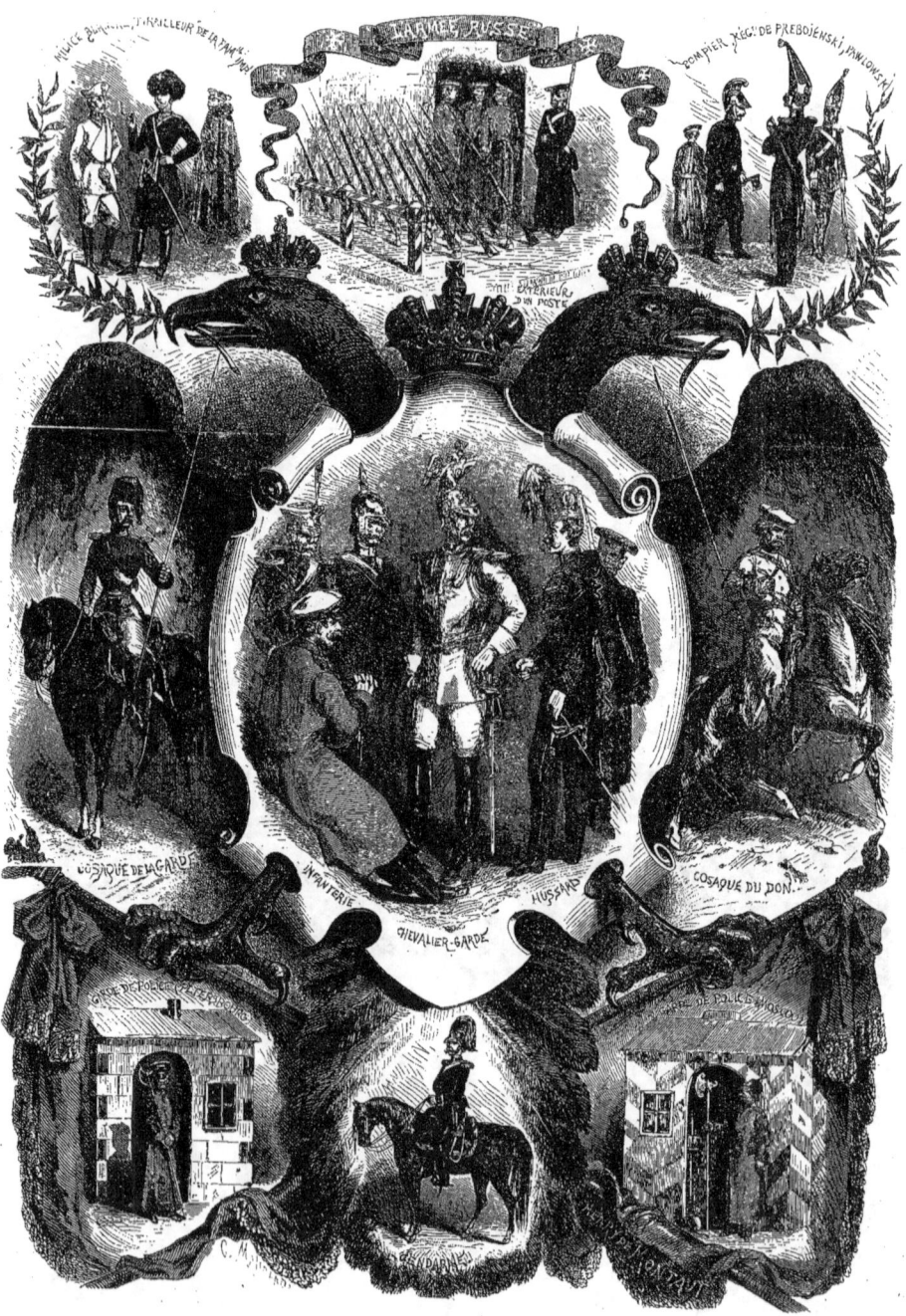

TYPES DE L'ARMÉE RUSSE

DESSIN DE H. DE MONTAUT

POLOGNE

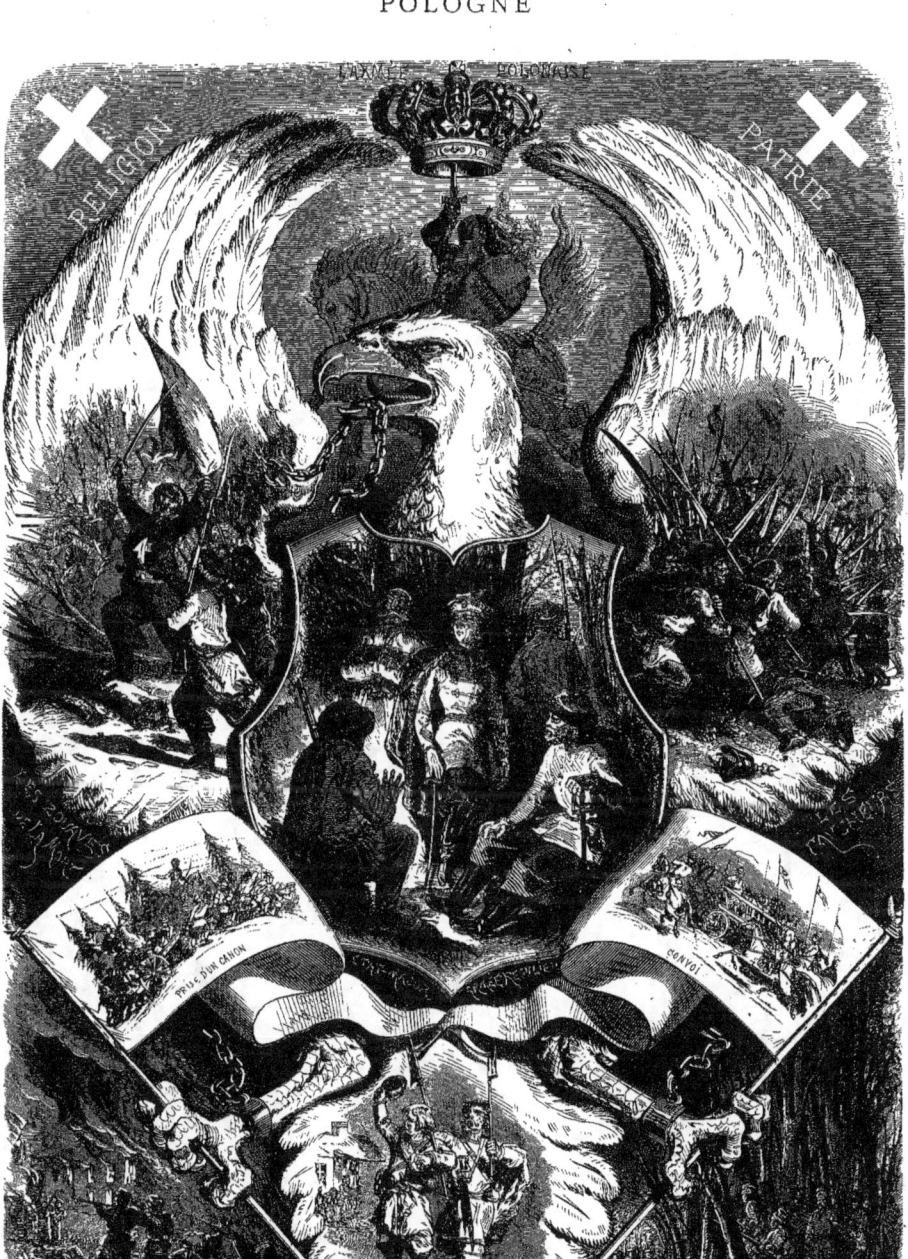

TYPES DE L'ARMÉE POLONAISE (PENDANT LE SOULÈVEMENT DE 1864)

DESSIN DE HENRI DE MONTAUT

AFRIQUE

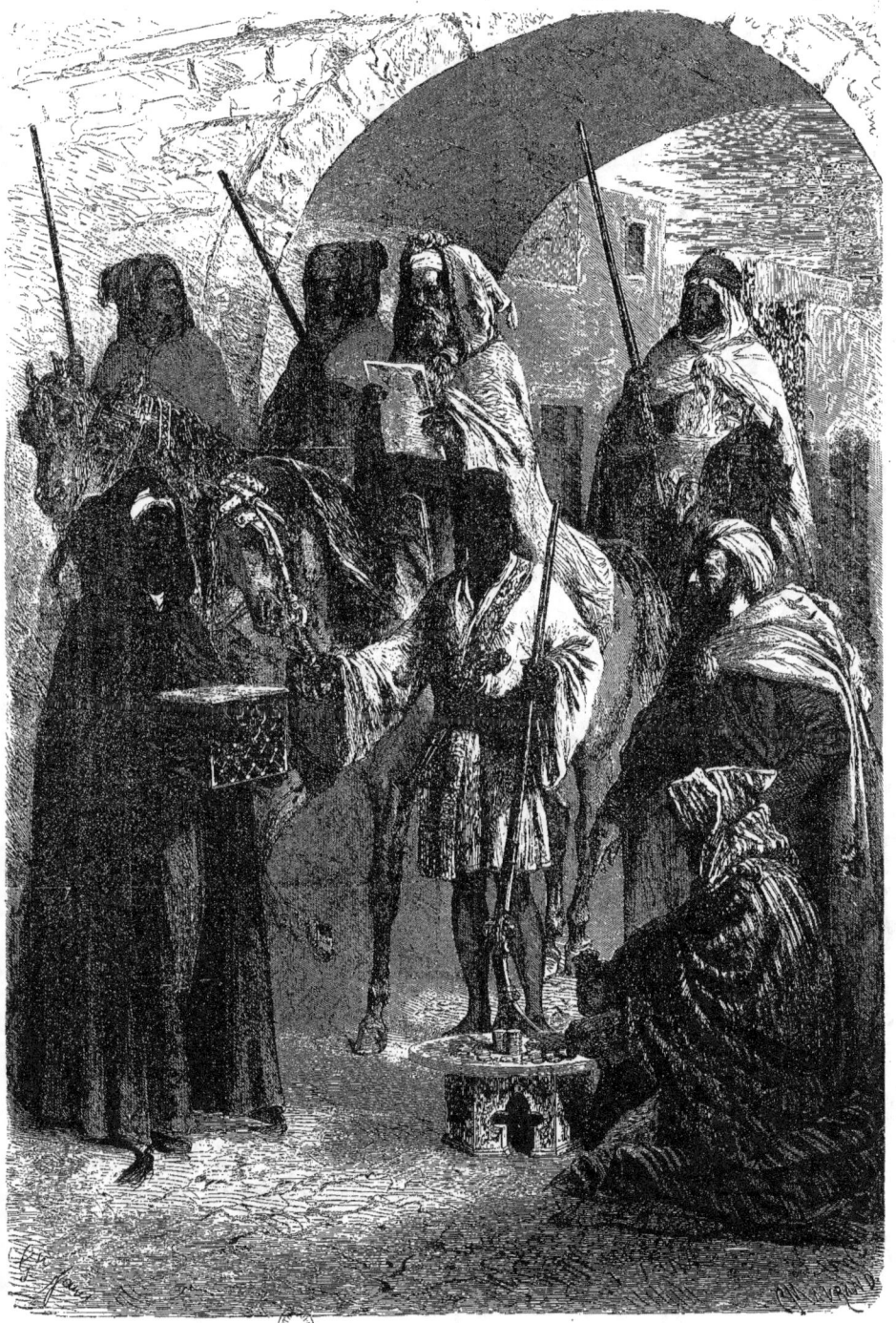

PERCEPTION DE L'IMPÔT AU MAROC. — La perception au Maroc se fait à main armée : les Arabes refusent constamment l'impôt, et il n'est pas rare de voir des douars tout entiers émigrer pour échapper aux kodjas chargés du soin de percevoir

DESSIN DE G. JANET, D'APRÈS CH. YRIARTE

AFRIQUE

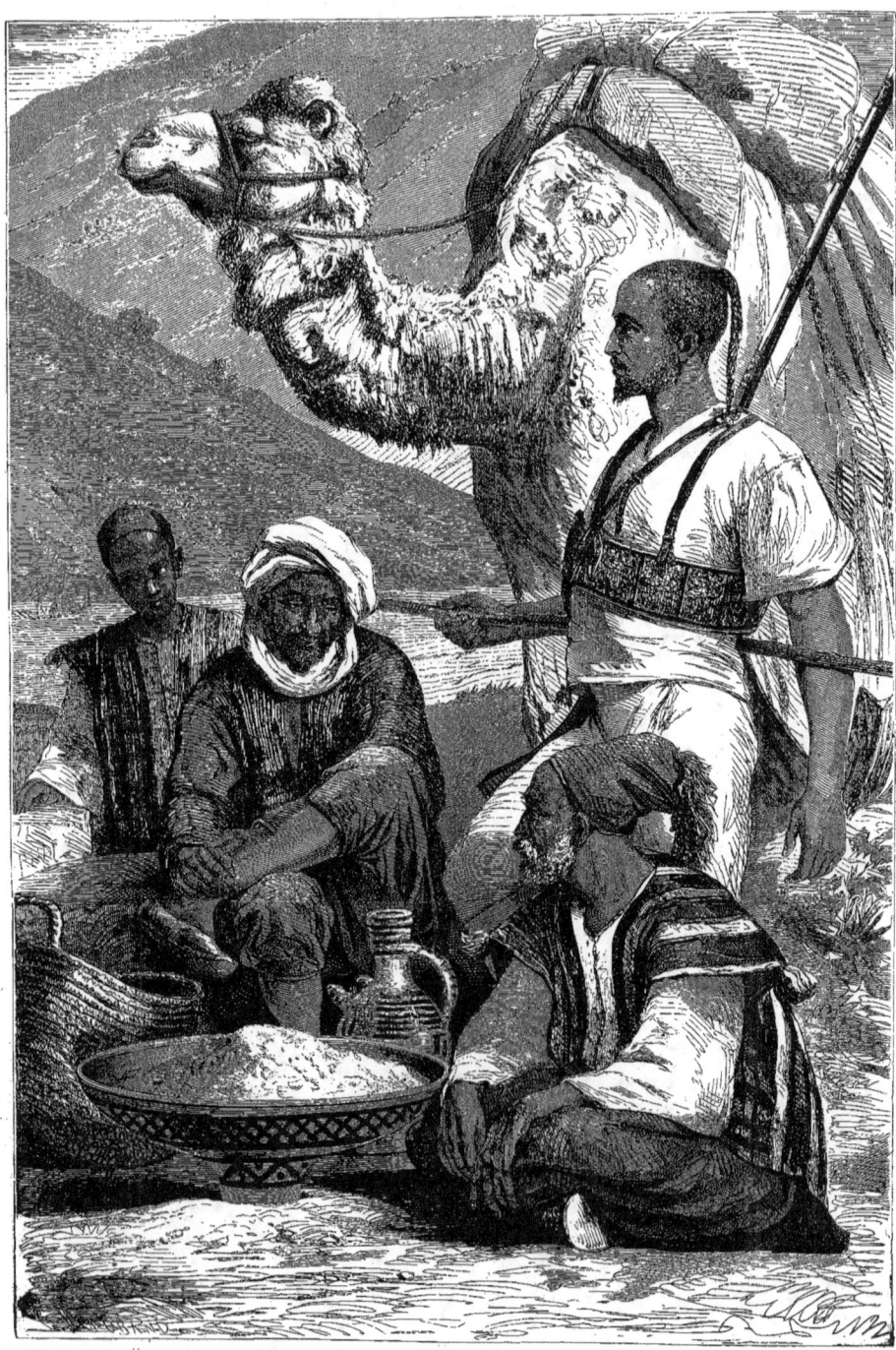

LES PIRATES DU RIFF

DESSIN DE BOCOURT, D'APRÈS CH. YRIARTE.

Ces pirates nomades se tiennent sur les côtes, épiant les embarcations battues par la tempête, afin de les piller au moment où elles viennent à la côte. Parfois encore les Riffains, munis de barques légères, se jettent à la mer et attaquent les pêcheurs qui viennent aux établissements des Tchaffarinas ou de Melilla

AFRIQUE

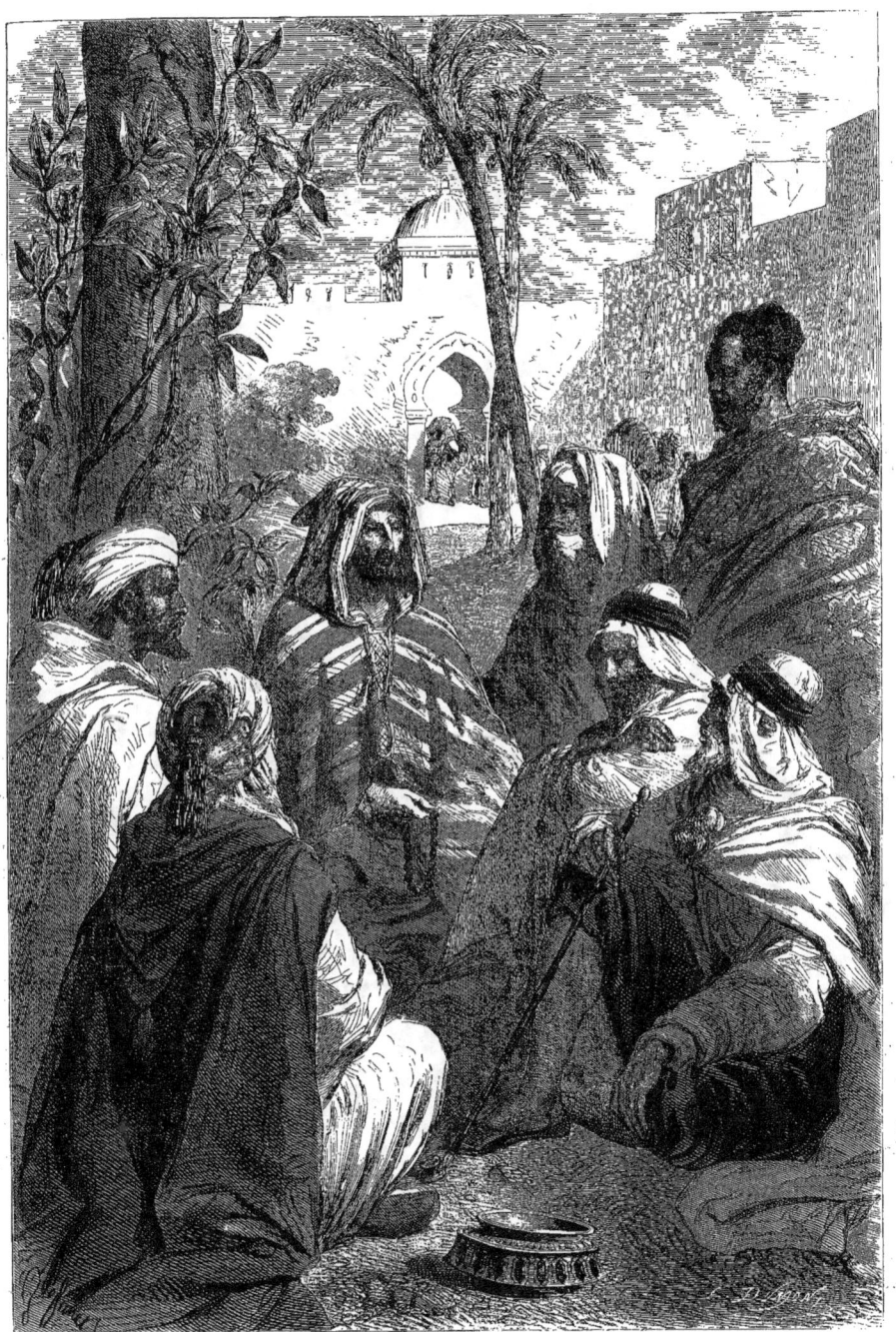

LE CONTEUR ARABE

DESSIN DE G. JANET, D'APRÈS CH. YRIARTE

Les pèlerins, à leur retour de la Mecque, viennent parfois s'asseoir sur la place publique ou dans les carrefours, et là, silencieux et calmes, les Arabes groupés autour d'eux écoutent les récits qu'ils débitent d'une voix lente et monotone.

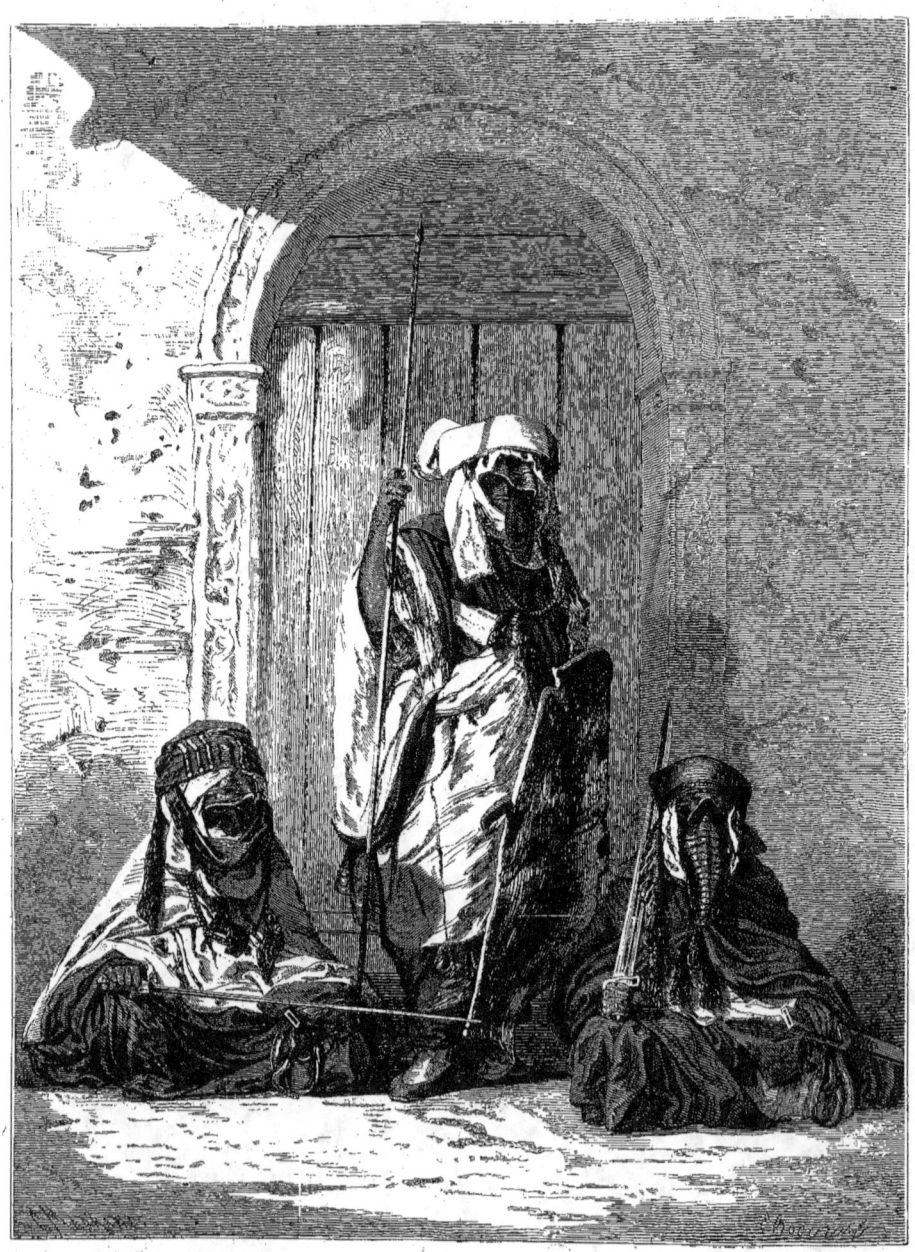

LES CHEFS TOUAERGS

DESSIN DE M. BOCOURT, D'APRÈS YUNG ET BARGIGNAC

Ces chefs des tribus du grand désert sont les maîtres des limites du Soudan; récemment venus en France pour fonder des relations commerciales, on les a vus visiter nos villes et nos monuments, la face constamment voilée.

AFRIQUE

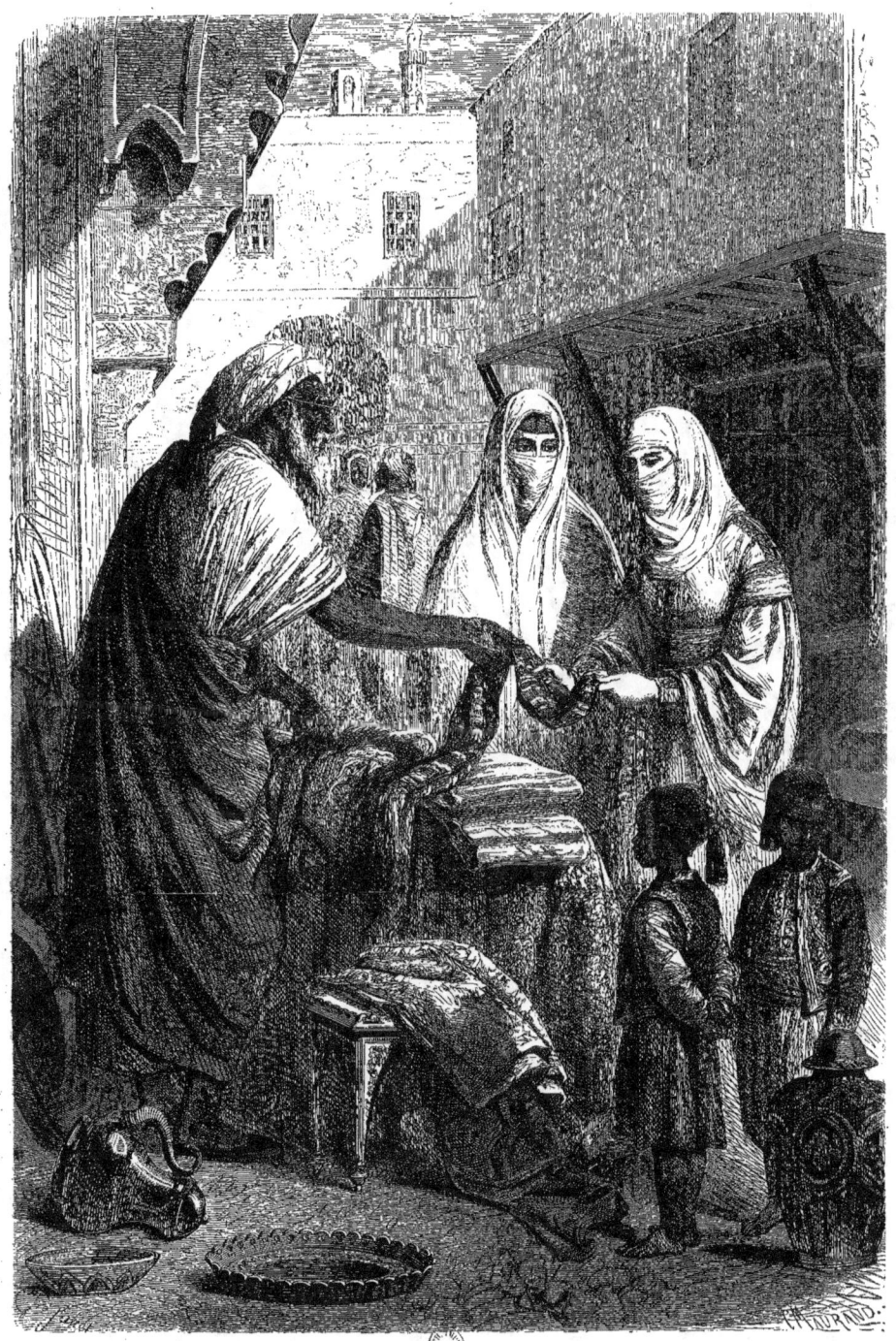

UN BAZAR A MOGADOR.

DESSIN DE G. JANET, D'APRÈS CH. YRIARTE.

Les bazars du Maroc n'ont pas l'importance de ceux de Constantinople, à Mogador, ils consistent en de vastes hangars, divisés en petites cases grillées; les marchands de Tafilet y viennent étaler leurs cuirs du Maroc et leurs cartouchières; ceux de Fez et de Méquinez y viennent vendre les précieuses étoffes de soie lamées d'or et les burnous de fine laine.

AFRIQUE

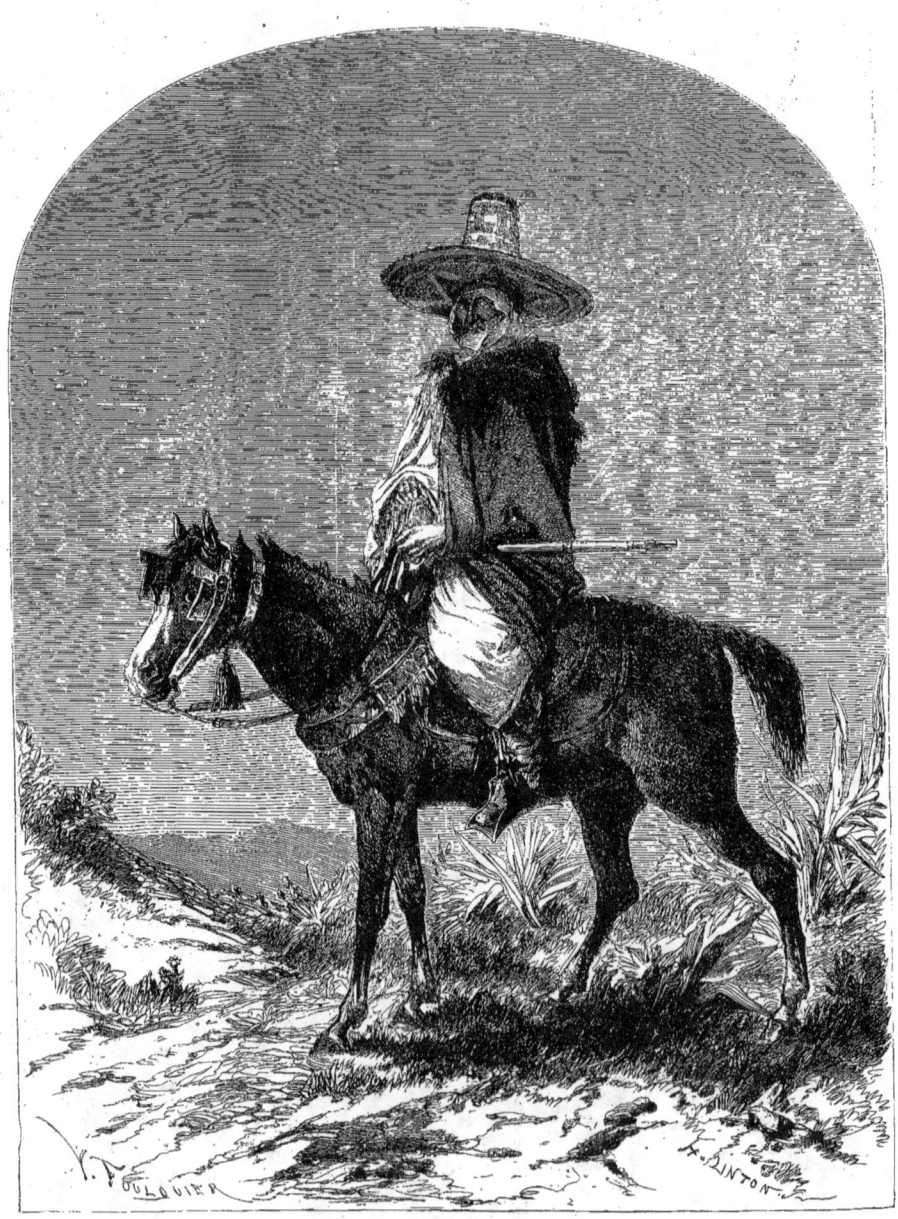

ARABE DE LA FRONTIÈRE DU MAROC

FOULQUIER, D'APRÈS COUVERCHEL

Les Beni-Sna sont montés de petits chevaux à la tête forte et osseuse, d'une maigreur excessive, bons à tout, couvrant la semaine d'un pas les plus escarpés. Quelques-uns de ces Kabyles ont répudié l'espingarde au canon démesuré pour la courte carabine obtenue au prix de quelque échange; la plupart d'entre eux portent le grand chapeau de paille tressée.

AFRIQUE

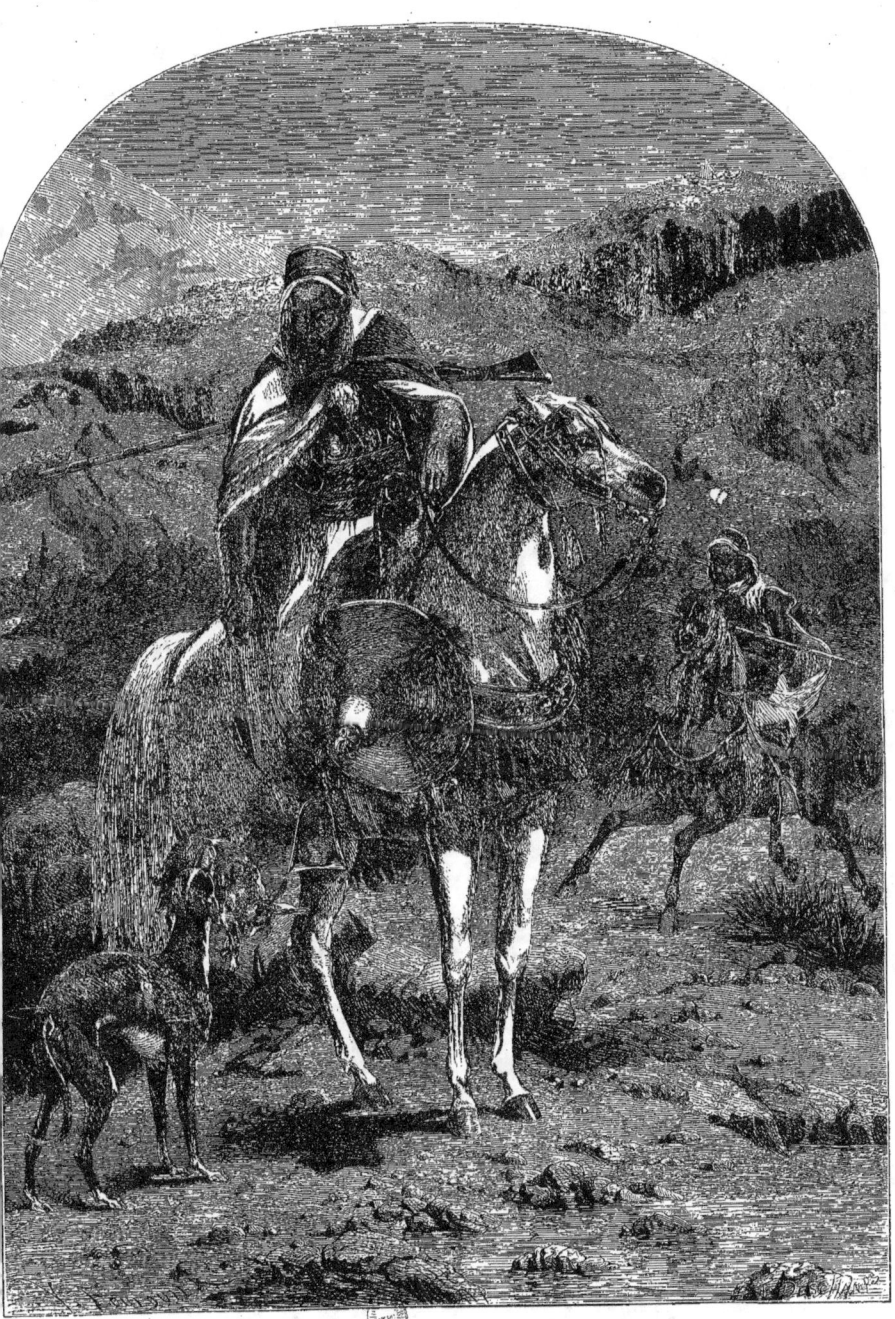

CHASSE AU LIÈVRE EN ALGÉRIE

FOULQUIER, D'APRÈS COUVERCHEL

Les bey, les cheiks et les caïds, et jusqu'aux Arabes de la classe moyenne, s'adonnent avec passion à la chasse; les Arabes de l'intérieur chassent au faucon; ceux de nos provinces d'Oran et de Constantine chassent le lièvre, à cheval et à l'aide du lévrier (slougbi). Ces lévriers sont de couleur fauve, claire; la tête est extrêmement allongée. La race de Tunis est la plus célèbre.

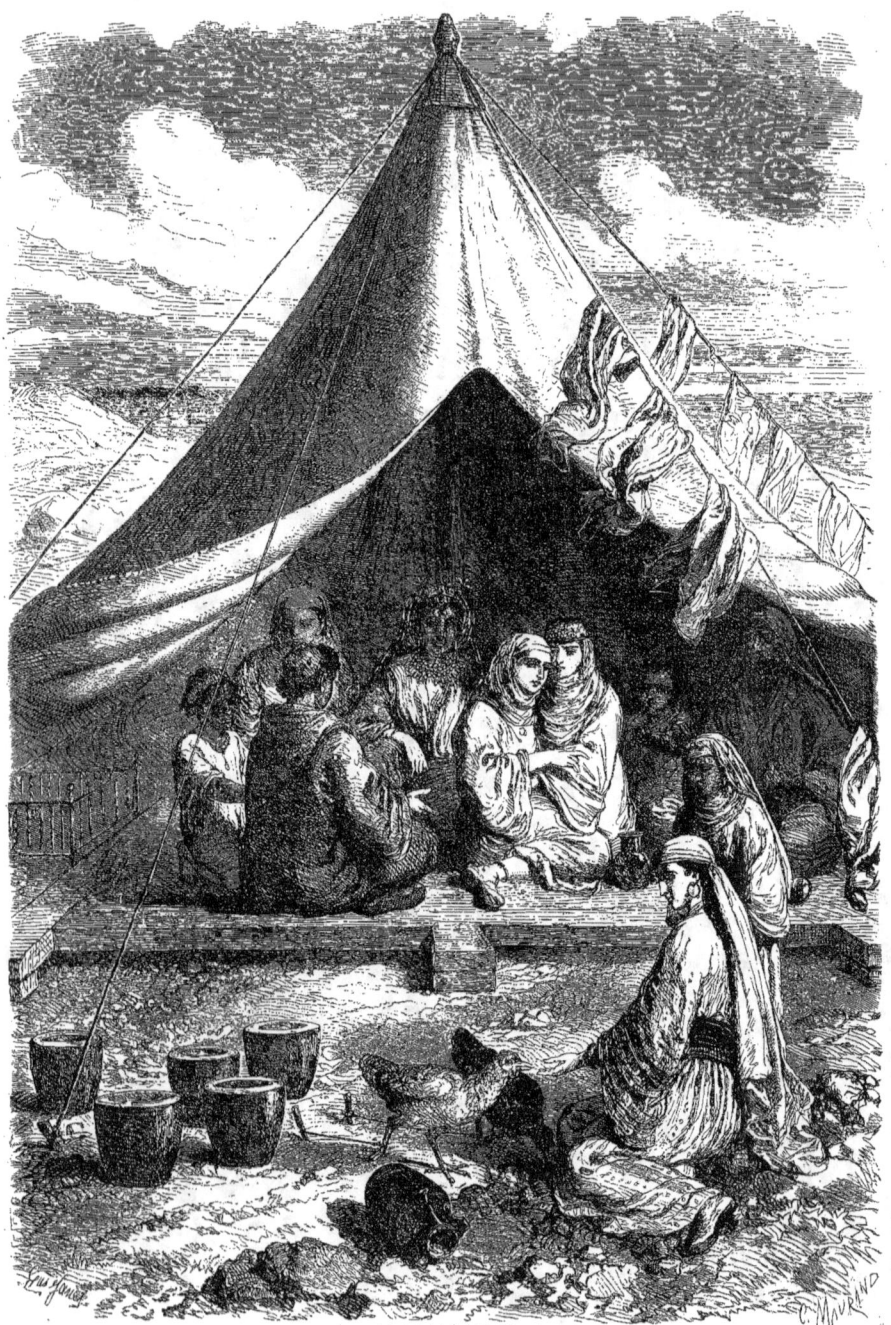

JUIFS DU MAROC

DESSIN DE G. JANET, D'APRÈS CHARLES YRIARTE

C'est à Gibraltar que nous avons fait ce croquis, représentant l'installation d'une famille juive du Maroc, réfugiée sur le territoire anglais à l'époque des massacres des Juifs de Tétuan par les Kabyles. Ces familles, au nombre de près de cinq mille, campaient sur la plage qui s'étendait au pied du rocher fortifié.

AFRIQUE

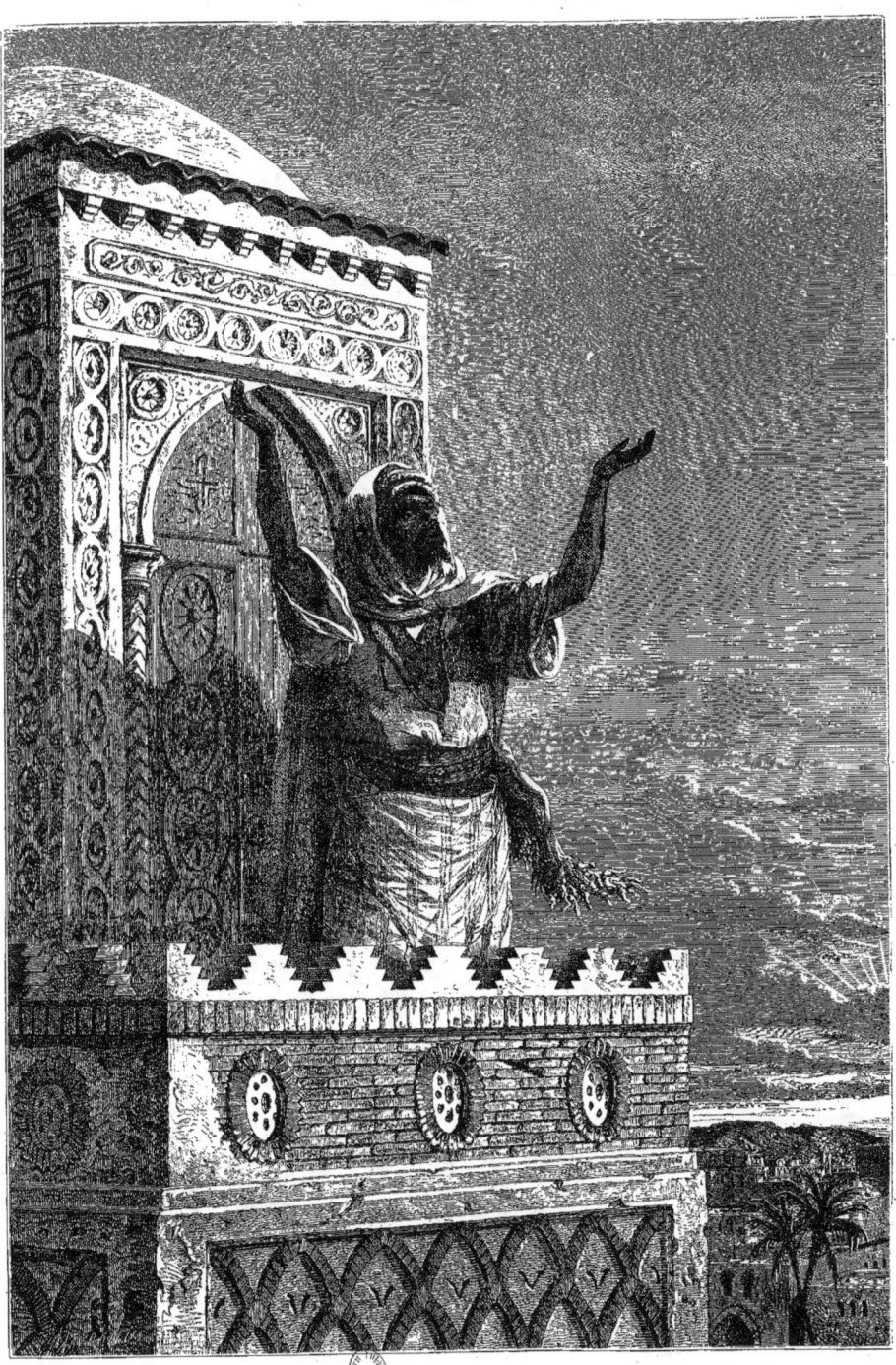

LE MUEZZIN

DESSIN DE BOCOURT, D'APRÈS CHARLES YRIARTE

Le Muezzin est la cloche vivante qui appelle les Orientaux à la prière. — Le musulman prie trois fois par jour : le matin au soleil levant (el fedjar), à midi (djema) et au soleil couchant (el echa). Chaque fois le Muezzin, se tournant aux quatre points cardinaux, répète la phrase sacramentelle : *Il n'y a pas d'autre Dieu que Dieu!*

AFRIQUE

DECAMPS
NÉ EN 1803, MORT EN 1860

Ce n'est point en quelques lignes qu'on peut écrire la biographie de Decamps; on peut tout au plus essayer de donner à ceux qui ne connaissent point son œuvre une idée de son talent et caractériser ses tendances.

Decamps avait été frappé, comme Bonnington, Marilhat et Eugène Delacroix, des effets heurtés et de la vive lumière de la nature orientale, et s'était voué presque exclusivement à la reproduction des types orientaux. Comme il était avant tout un peintre, il affectionnait le morceau, l'exécution et le caractère, et on ne retrouve qu'assez rarement dans son œuvre des compositions d'ensemble. Pourtant, comme cet œuvre est immense, il ne faudrait point généraliser; s'il a peint le *Bachi-Bozouck*, le *Corps de garde*, la *Sortie de l'école turque*, il a fait par-dessus tout cela la *Bataille des Cimbres* et le *Samson*, où les horizons sont immenses, la foule énorme, et où le ciel, les terrains sont animés et concourent au drame.

Il n'a ni le génie de Delacroix, ni l'exquise distinction de Marilhat; il est un peu emporte-pièce et, frappé par des oppositions, les exagère un peu à dessein; mais il est vivant, plein de relief, poète à ses heures, épique deux ou trois fois dans sa vie. — C'est beaucoup, — et je crois que la *Bataille des Cimbres*, exposée plus tard au Louvre à côté des Salvator Rosa, ne perdra pas à ce glorieux voisinage.

Quand il tenta d'abandonner l'Orient moderne pour faire des excursions dans le monde biblique, il se vit, malgré lui, ramené vers la grande nature de la Judée; son *Joseph vendu par ses frères* et toute sa série de la vie de *Samson* peuvent encore se rattacher à sa période d'*orientalisme*.

Il adorait les animaux et leur a prêté nos passions et nos goûts; ses singes et ses chiens sont célèbres, et ses *amateurs*, ses *peintres* et ses *saltimbanques* sont aussi bien peints que ses meilleurs tableaux.

Decamps a été poursuivi toute sa vie par l'idée fixe et la généreuse illusion de faire de la grande peinture. En voyant ses cartons tirés de la Bible, avec l'entente qu'il avait du paysage historique combiné avec les figures, on peut croire qu'il y eût réussi. Mais le succès obtenu par ses premières œuvres de chevalet l'attachèrent à la peinture de genre.

Dans les premières années de sa vie, il vécut difficilement, et sa correspondance est pénible à lire; au moment où son talent était reconnu, où ses œuvres étaient recherchées des amateurs, il mourut d'une chute de cheval, après s'être brisé le thorax contre un arbre de la forêt de Fontainebleau.

La ville de Fontainebleau a élevé un monument à Decamps. L'Impératrice lui avait offert un atelier dans le palais, et c'est là qu'il a peint ses dernières toiles puissantes et colorées.

C. Y.

AFRIQUE

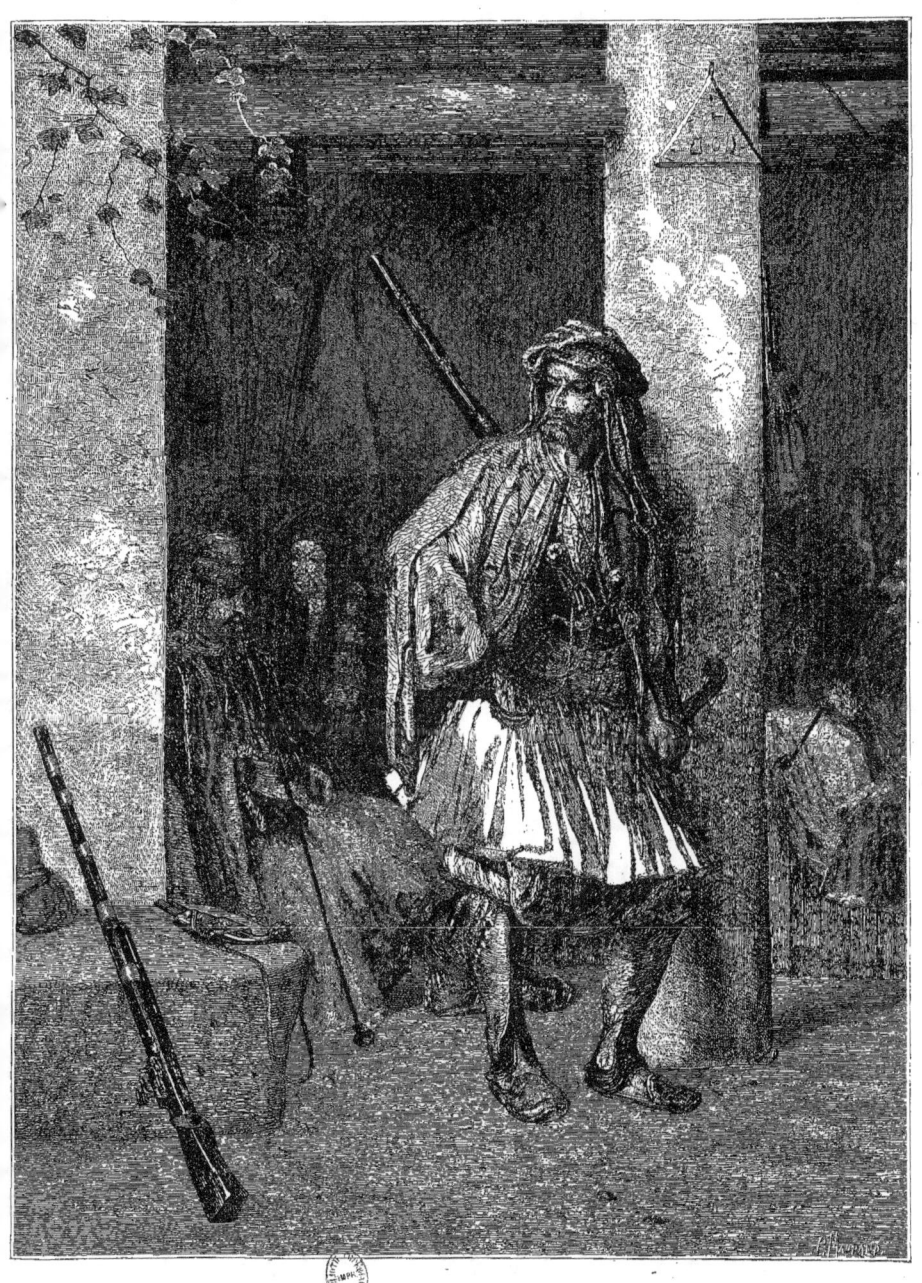

UN BACHI-BOZOUCK

DESSIN DE BOCOURT, D'APRÈS DECAMPS

EN GARNISON

SOUVENIRS D'UN OFFICIER DE CAVALERIE

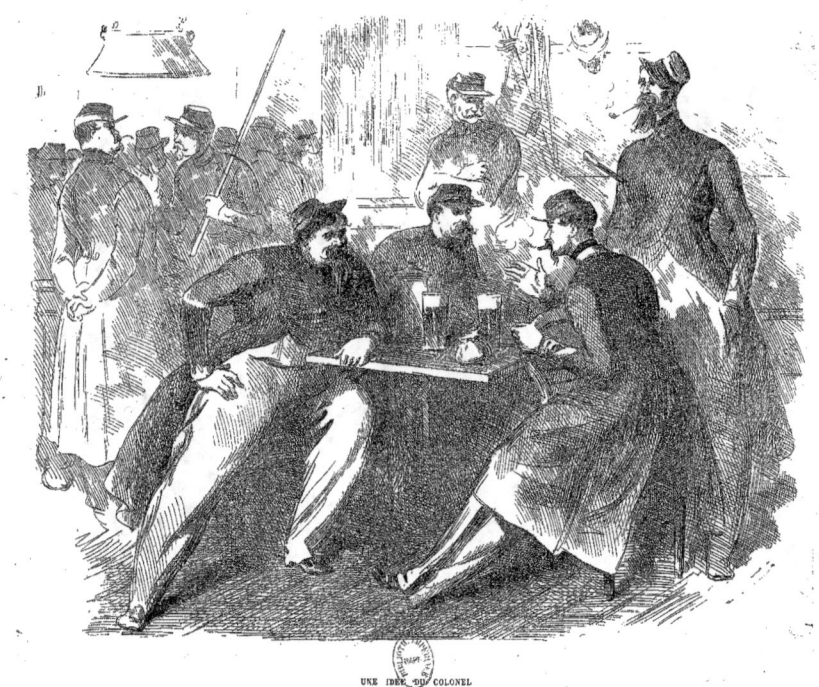

UNE IDÉE DU COLONEL

— Il prétend que dans les dragons on ne doit recevoir que des beaux bruns avec de grands nez; il dit que les blonds et les camards sont bons pour les hussards et les chasseurs.

Faites donc fine taille dans ce sac
à pommes de terre.

LES CARABINIERS
Quelques pouces de moins que la colonne Vendôme.

« Jeune soldat; où vas-tu? »
(LAMENNAIS.)

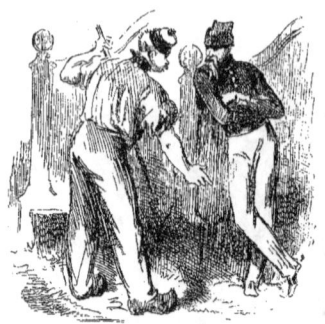

DILETTANTI

Moi j'avais deviné Marie-Cabel, à Lyon.

AU CAFÉ (*Dolce far niente.*)

— Il est midi; si tu reviens à six heures, tu es sûr de me trouver encore ici.

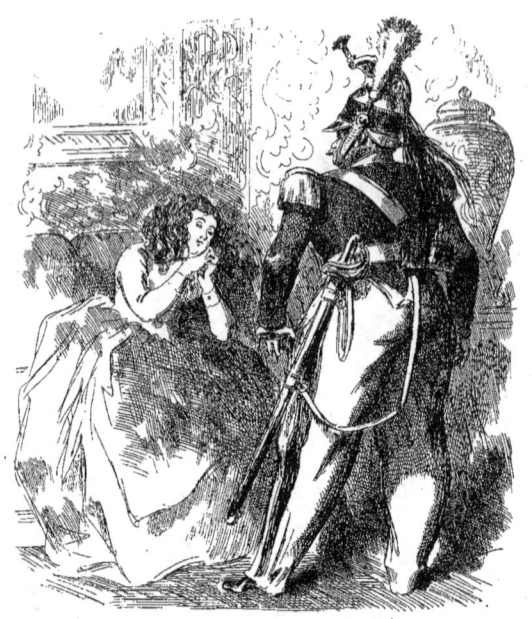

ELLE ÉTAIT CHARMANTE

Mais elle ne m'aimait qu'en tenue, et il me fallait garder mon casque dans l'intimité.

DIABLE DE BOTTES !

Selon que le temps est sec ou humide, elles me vont bien ou elles me font mal. Des caprices comme toutes les femmes.

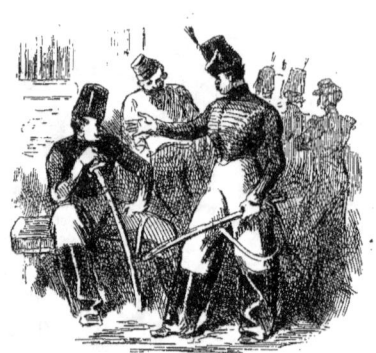

HEURES DE LOISIR

— Où vas-tu ?
— N'importe où.
— Quoi faire ?
— Je n'en sais rien.
— Et après?
— Je reviendrai.

EN GARNISON

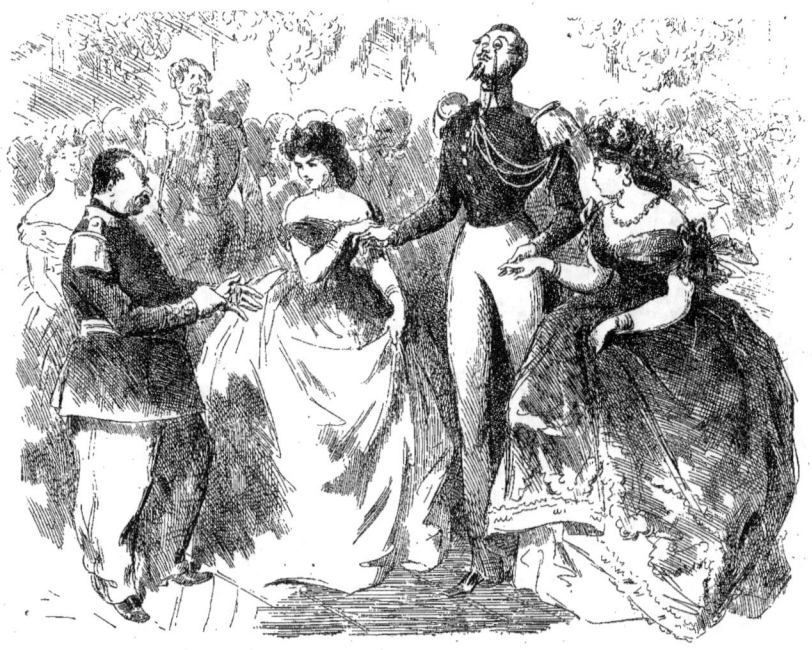

AU BAL DE LA PRÉFECTURE
L'infanterie contre la cavalerie.

LA FILLE DU GÉNÉRAL ET SA MÈRE
Un ange et un dragon à cheval — sur les principes.

DU RATA! ENCORE DU RATA! TOUJOURS DU RATA!
Que voulez-vous, tout n'est pas truffe dans l'état militaire.

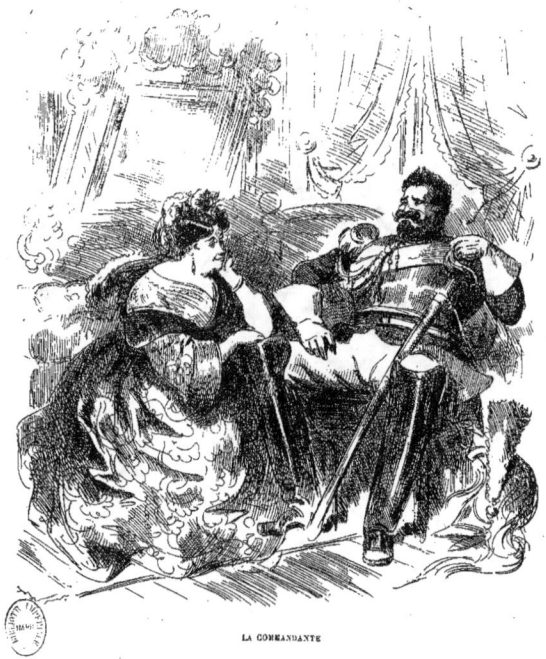

LA COMMANDANTE
Heureuse et fière d'appartenir à un aussi beau régiment.

EN GARNISON

L'AUMÔNE.
— Un pain de moins dans notre soupe, ça ne fera pas grand mal à notre ordinaire, et ça fera peut-être grand bien au leur.

AIR CONNU.
« Deux trompettes, un beau dimanche,
» Cheminaient le long du quartier. »

LE BONNET DE POLICE DU BRIGADIER. LE BONNET DE POLICE DU CONSCRIT.
Incliné à quarante-cinq degrés. Timide et droit.

CE QU'ON CHANTE A LA SALLE DE POLICE.

En revenant du Piémont,
Nous étions trois jolis dragons.
De l'argent, nous n'en avions guère : (bis)
A nous trois nous n'avions qu'un sou.
Sans dessus dessous, sans dessus dessous !

AU CAVALIER A SON AISE, MAGASIN DE CONFECTION.

— L'essentiel est que votre pantalon vous permette de monter à cheval et d'en descendre facilement ; le gouvernement n'a pas à s'inquiéter s'il vous fait trop de plis.

EN GARNISON

L'INSPECTION DU BRIGADIER
« La propreté est fille de l'honneur ! » disait Bayard, le chevalier sans tache et sans reproche.

LA SORTIE DE LA MESSE
Rien de tel qu'une pipe fumée avec la conscience du devoir accompli.

PAS DE BÊTISES
— S'il était chargé !......

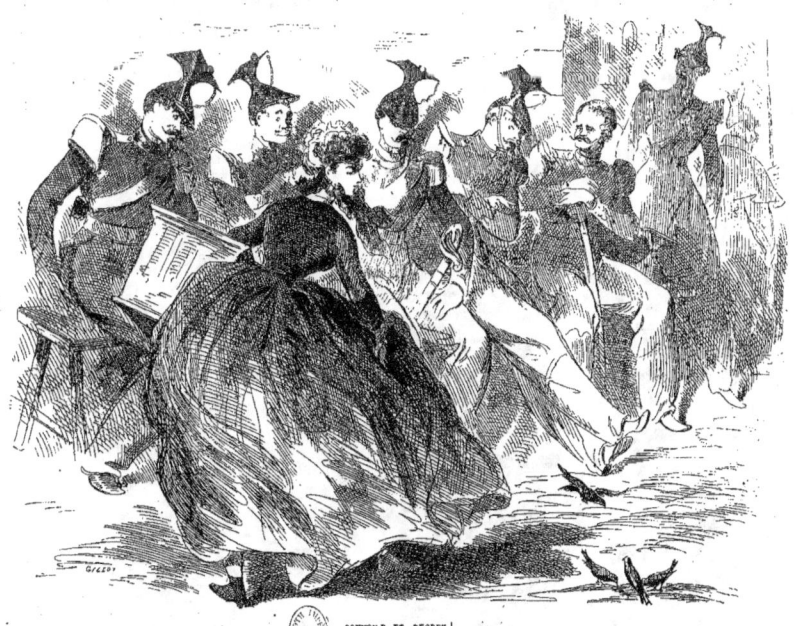

SOUVENIR ET REGRET !
Au milieu des agitations de la vie, n'avez-vous jamais regretté ces longues heures de loisir, assis au soleil, à la porte du quartier, vous regardiez voltiger les moineaux et passer les blanchisseuses ?

EN GARNISON

LE BRIGADIER VÉTILLEUX

— Et de quel droit vous voulez parler au hussard Beautreillis ?
— Je suis son père.
— Vous en êtes bien sûr ?

LES CHANTEURS DU GRAND THÉATRE

— Je ne me lasse pas de ne pas les entendre, disait un capitaine qui n'allait jamais au spectacle.

UN PARVENU

— J'ai pris mes chevrons en Afrique, en Crimée et en Italie. Le plus ancien me représente sept sous par jour ; le second, cinq sous ; le troisième, trois sous. Total, quinze sous de rente sur l'État.

— Et quel prétexte pris-tu pour la planter là ?
— Je lui dis que c'était la faute du gouvernement qui nous envoyait de Mauléuhan à Lunéville.

UN TESTAMENT

— Quel bon garçon c'était que ce Marsac ! Un biscaïen le renversa près de moi à Magenta ; quand il vit qu'il avait son affaire, il me dit : « J'ai une trentaine de francs dans ma poche, prends-les pour toi. »

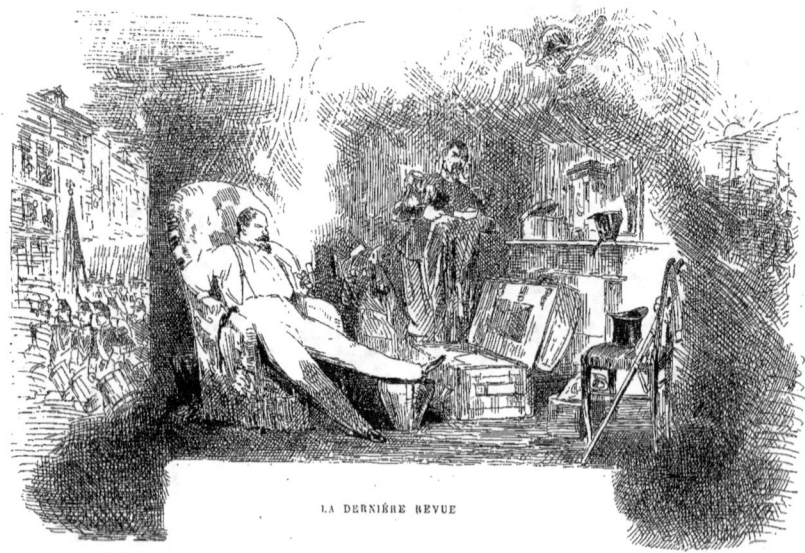

LA DERNIÈRE REVUE

EN GARNISON

— Portez arme... présentez arme... Payes-tu la goutte?
— J'ai pas soif, sargent.
— Croisez atte... portez arme... présentez arme... Payes-tu la goutte?
— J' veux bien, sargent.
— Reposez arme...Rompez les rangs

— Prenez une pose naturelle et militaire en même temps.
— Voilli'à !

— Bourgeois, vot' canne au vestiaire.
— Je n'en ai pas, militaire.
— Tant pis, allez en chercher une.

— On n'entre pas, parlez au concierge.
— Mais, factionnaire, puisque c'est moi le concierge.
— Ça ne me regarde pas ; c'est ma consigne : parlez au concierge.

— Qui vive ?
— Ronde de sous-officier. Eh bien ! quand viendra-t-on me reconnaître ?
— Y a pas besoin, sargin ; je vous ai reconnu depuis l' coin de la rue ; vous êtes le sargin Chose...

A LA RETRAITE

— Comment, vous n'êtes que qu'un ? Allons, c'est z'égal... Sur deux rangs et roulement z'à tout lo monde.

EN GARNISON

ON LIT DANS LE *Moniteur de l'Armée* :

« Un sous-lieutenant de cuirassiers s'embêtant, à Melun, demande à permuter avec un maréchal de France s'amusant à Paris. »

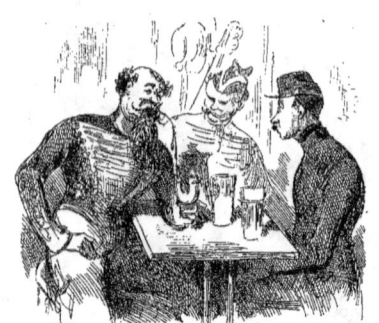

COMMENT CELA A COMMENCÉ

— Un soir, en traversant la Grand'Rue, j'aperçois à une fenêtre de rez-de-chaussée une femme charmante qui ne pouvait venir à bout de fermer ses volets. J'accours à son aide; le volet poussé, elle me remercie et me dit en riant :
« Monsieur, c'est tous les soirs comme ça. »

LE SAPEUR

De la barbe jusque sur son casque.

FANTAISISTE

A peine au sortir de Saint-Cyr.

LE CAP'TAIN'

La meilleure pâte d'homme qu'on puisse voir.

LE TROMBONNE DU RÉGIMENT

Un son superbe; mais c'est le diable pour le nettoyer !

LE TROMPETTE

Aveugle par accident.

Celui qui est chargé d'allonger le bouillon.

La plus grande capacité du régiment.

La nourrice de M. le fils du colonel.

EN GARNISON

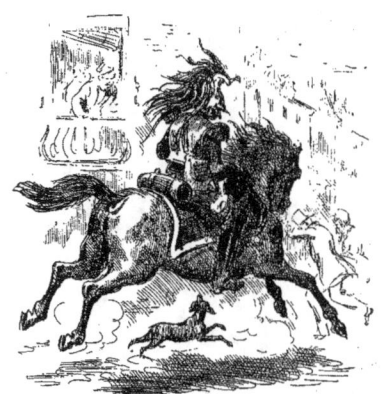

L'ORDONNANCE
Allons, bon! le colonel aura encore oublié son mouchoir!

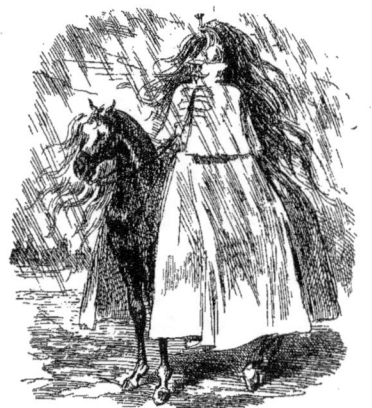

UN MANTEAU POUR DEUX
Ils sont là-dedans comme chez eux.

EN TENUE : MARS LUI-MÊME!
Et si bon enfant en bourgeois.

— Et Cora?
— Elle a passé dans la Garde.

UNE FENÊTRE DE LA CASERNE
Un ménage de garçon

VINGT-CINQ HOMMES DE BONNE VOLONTÉ
Pour aller enlever un crottin laissé sur le quatre-vingt-dix-neuf millième pavé de la cour d'honneur.

DESSINS DES SOUVERAINS

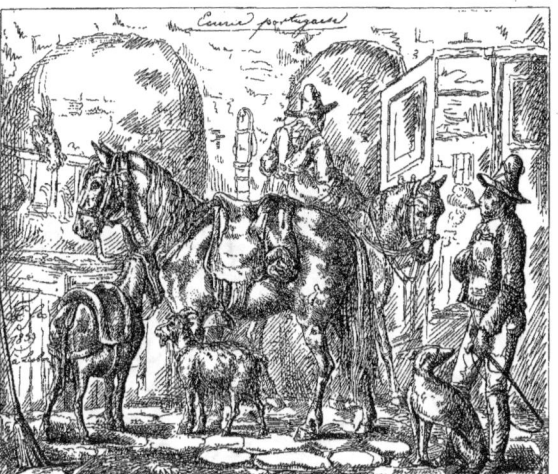

UNE ÉCURIE PORTUGAISE.
Dessin de don Fernando, né en 1816, second époux de dona Maria.

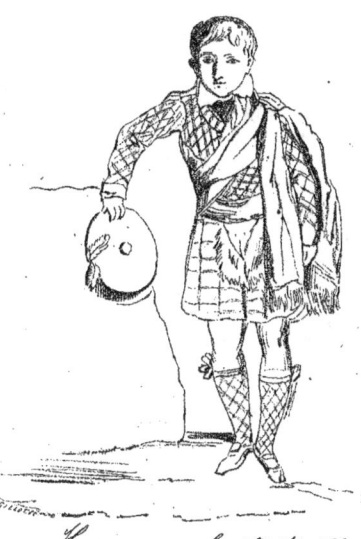

LE DUC DE BORDEAUX
Son portrait par lui-même, à l'âge de douze ans, en highlander.

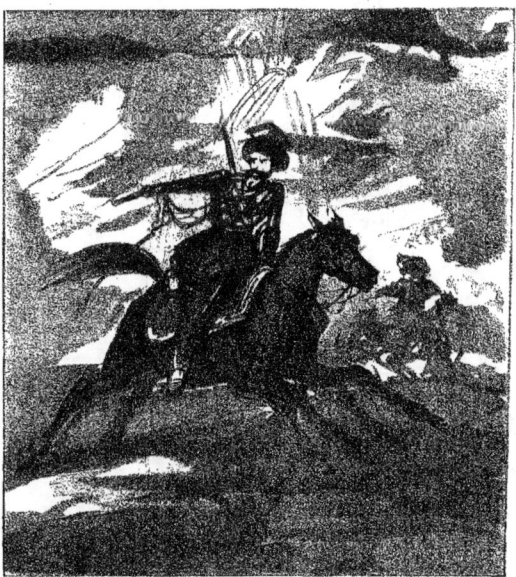

ALEXANDRE II
Dessin à l'encre de Chine. (Collection Vattemare.)

DUCHESSE DE PARME
Portrait de sa fille aînée, la princesse Marguerite, née en 1847.

120 DESSINS DES SOUVERAINS

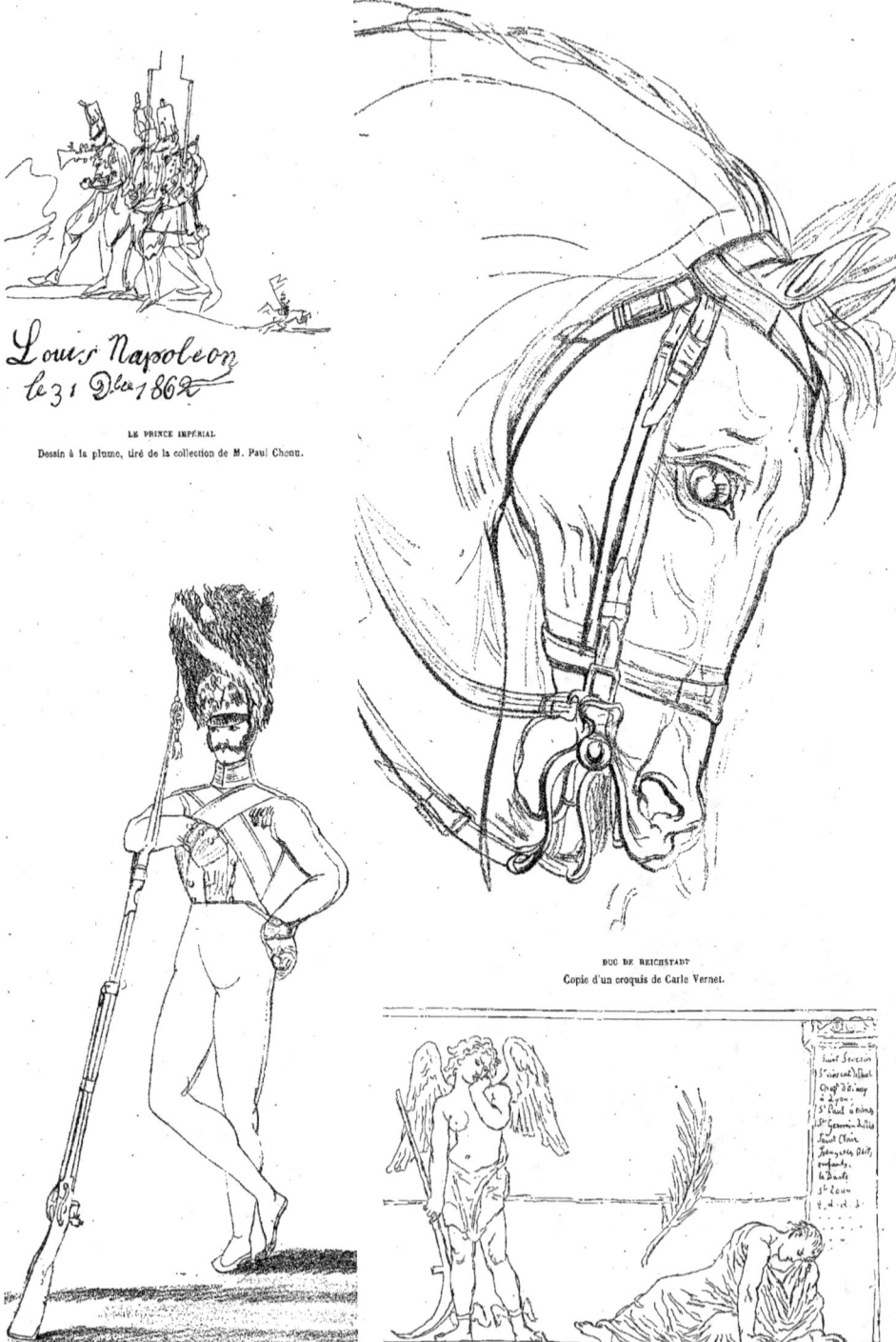

LE PRINCE IMPÉRIAL
Dessin à la plume, tiré de la collection de M. Paul Chenu.

DUC DE REICHSTADT
Copie d'un croquis de Carle Vernet.

L'EMPEREUR NICOLAS
Un dessin d'uniforme pour ses grenadiers. (Collection Vattemare.)

M. INGRES
Dessin allégorique sur la mort d'Hippolyte Flandrin.

LA VIE ANGLAISE

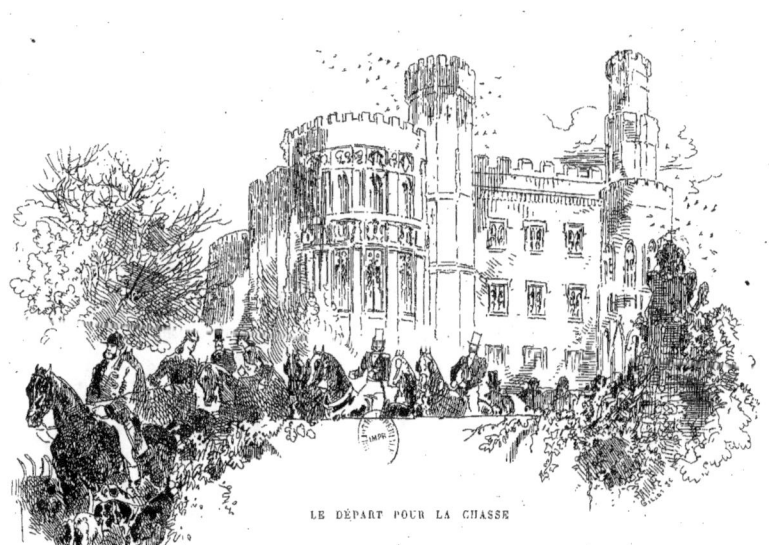

LE DÉPART POUR LA CHASSE

AU MANÈGE

Au manège.

Cavalier seul.

Essai de galop.

Un centre de gravité.

Saut périlleux.

Le poteau.

Accès de gaîté.

Dernière ressource.

Autre essai de galop.

Autre essai.

L'art de monter.

Au bois.

La voiture de M^{me} Esbrouskoff.

La voiture de Bébé Esbrouskoff.

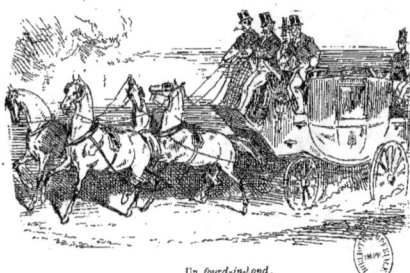
Un *fourd-in-hand*.

M^{me} Esbrouskoff conduit à *tandem*.

LA VIE ANGLAISE

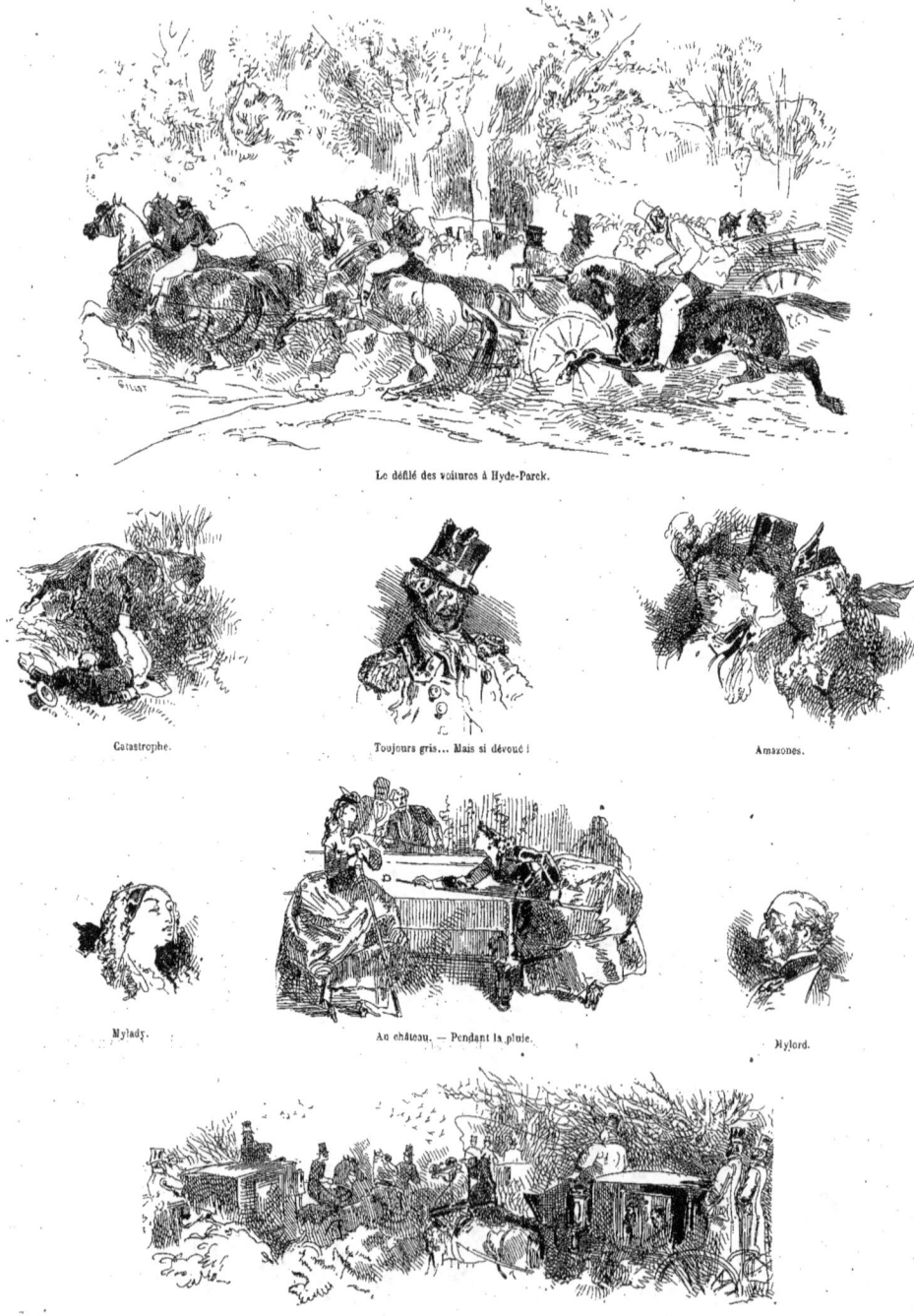

Le défilé des voitures à Hyde-Parck.

Catastrophe. — Toujours gris... Mais si dévoué ! — Amazones.

Mylady. — Au château. — Pendant la pluie. — Mylord.

Le défilé.

LA VIE ANGLAISE

LES FIFRES DES LIFES-GUARD

LA TRAITE DES CHIENS (HYDE-PARCK)

LA VIE ANGLAISE

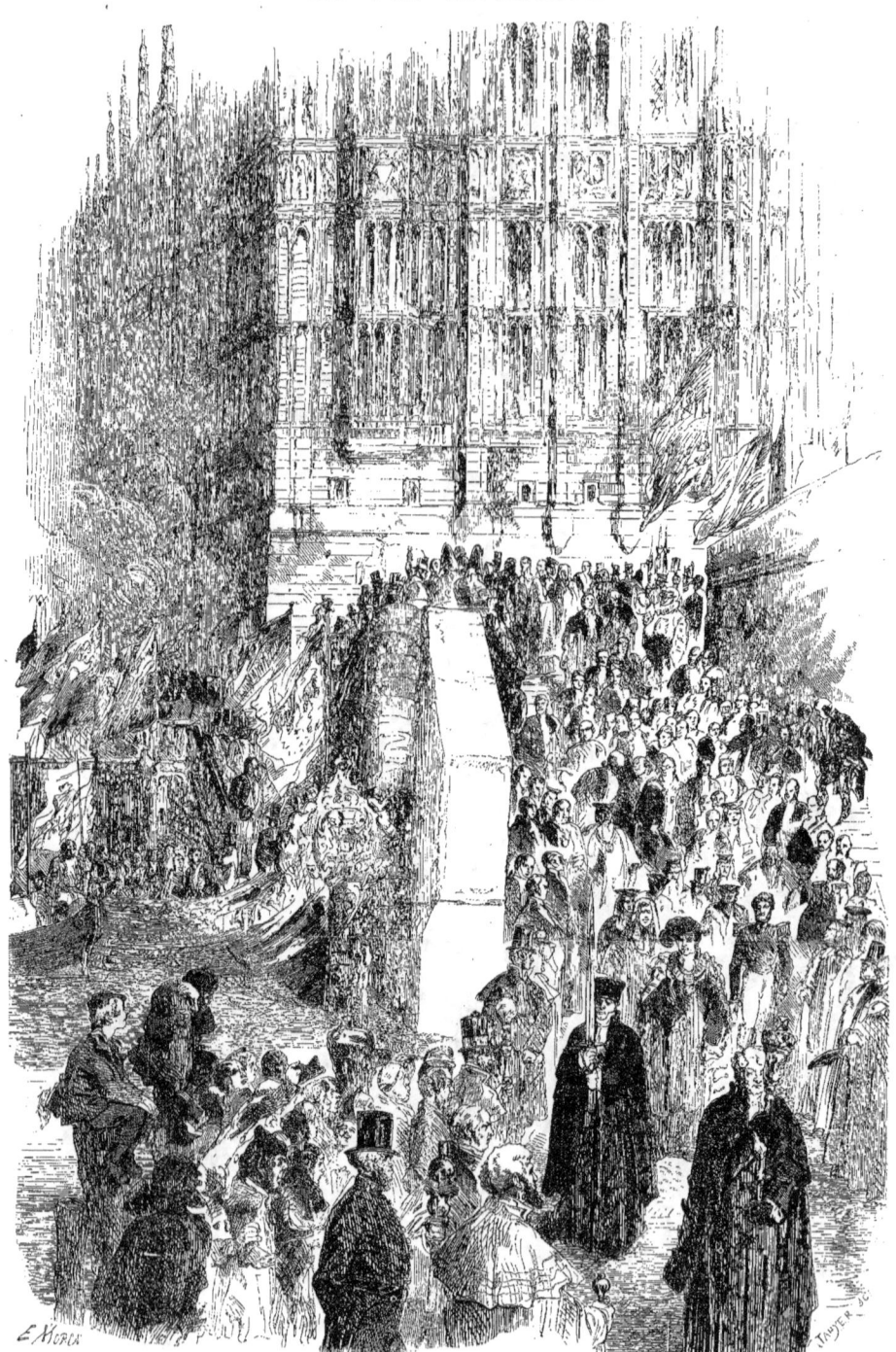

INVESTITURE DU LORD-MAIRE A LONDRES

DESSIN DE E. MORIN

Cette cérémonie a lieu vers novembre; elle est curieuse par les costumes que déploie la municipalité de Londres. Depuis près de six siècles, l'investiture s'accomplit avec les mêmes formes et le même apparoil, et toutes les tentatives faites pour la mettre en rapport à ce les idées modernes ont échoué.

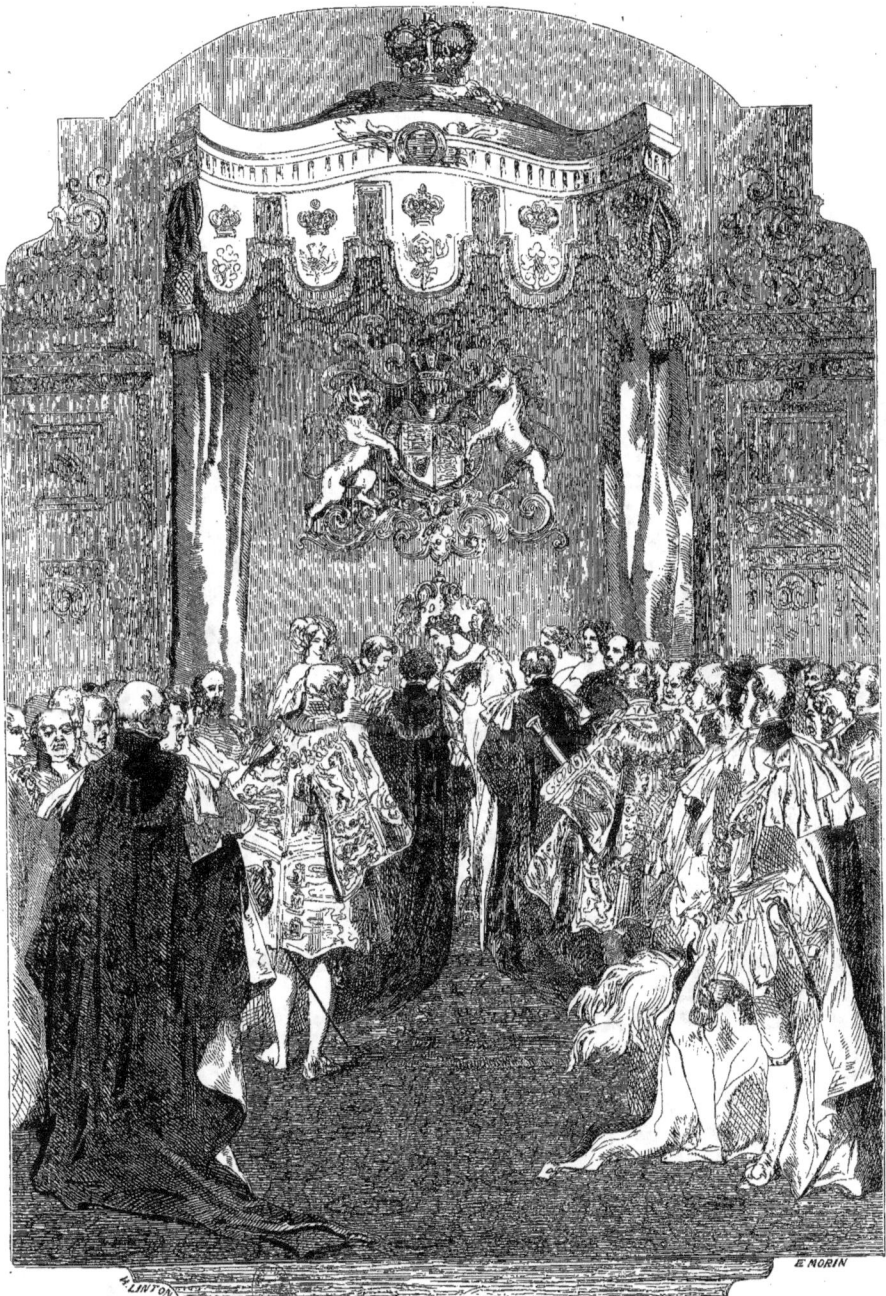

CHAPITRE DE L'ORDRE DE LA JARRETIÈRE (WINDSOR)

DESSIN DE E. MORIN

Le chapitre du très-noble ordre de la Jarretière se tient dans le château de Windsor. La reine Victoria est grande-maîtresse de cet ordre, et les dignitaires marchent de pair avec les chevaliers de la Toison-d'Or.

LA VIE ANGLAISE

LA VIE ANGLAISE

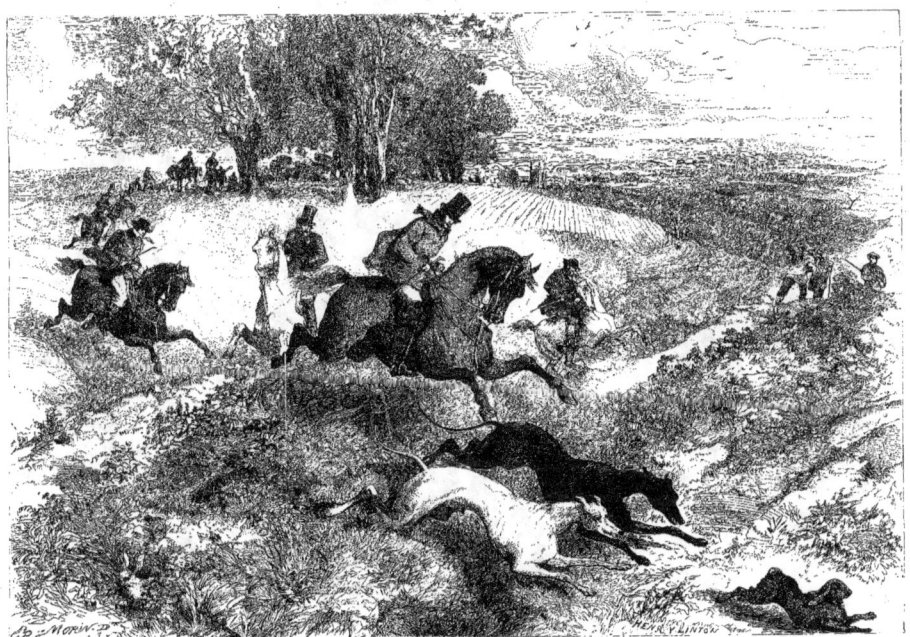

COURSES DE LÉVRIERS EN ANGLETERRE

LA VIE ANGLAISE

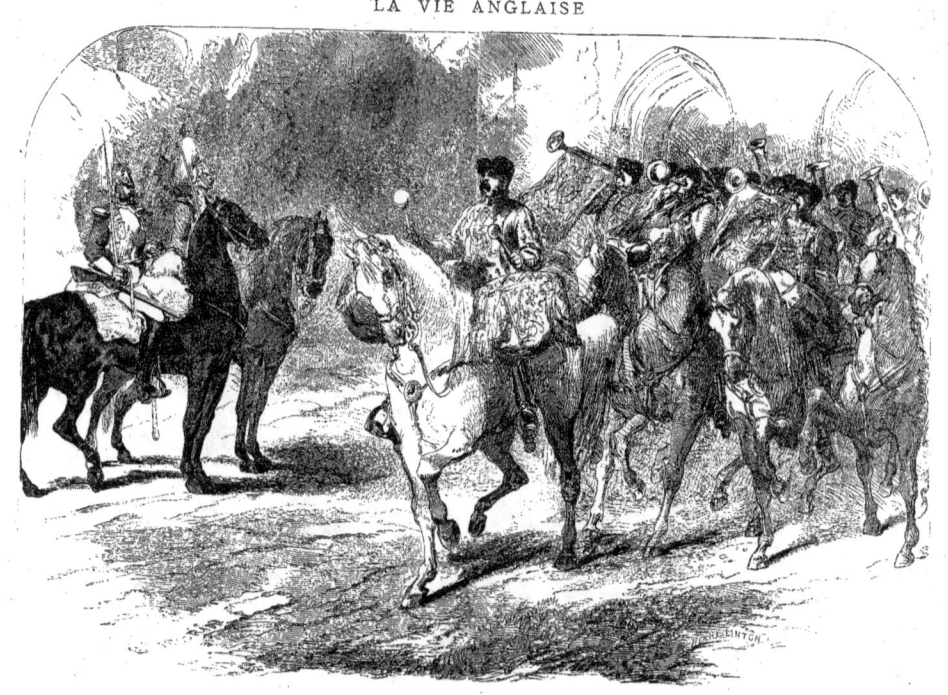

LA MUSIQUE DES HORSE-GUARDS

DESSIN DE E. MORIN

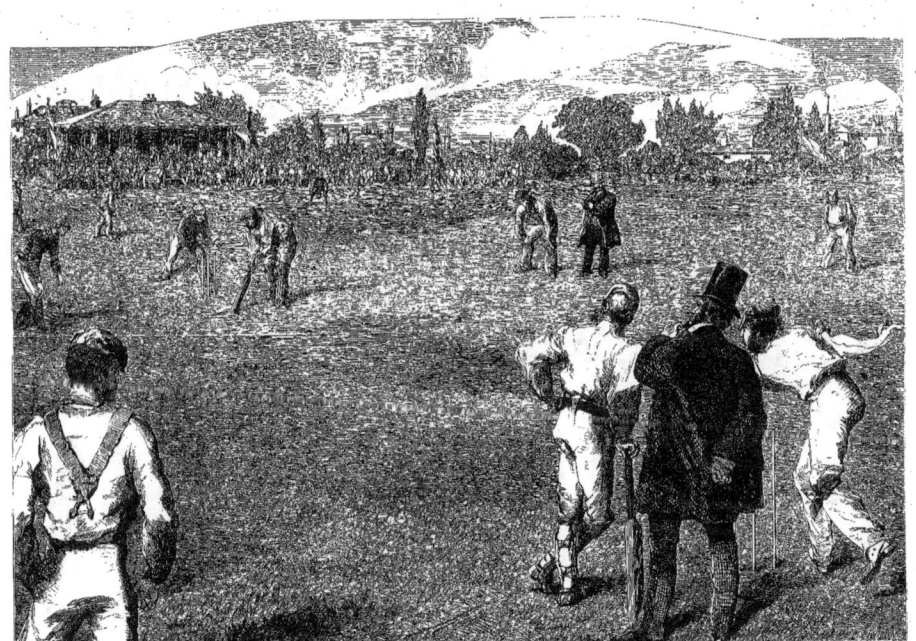

LE NOBLE JEU DU CRICKETT

DESSIN DE E. MORIN

LA VIE ANGLAISE

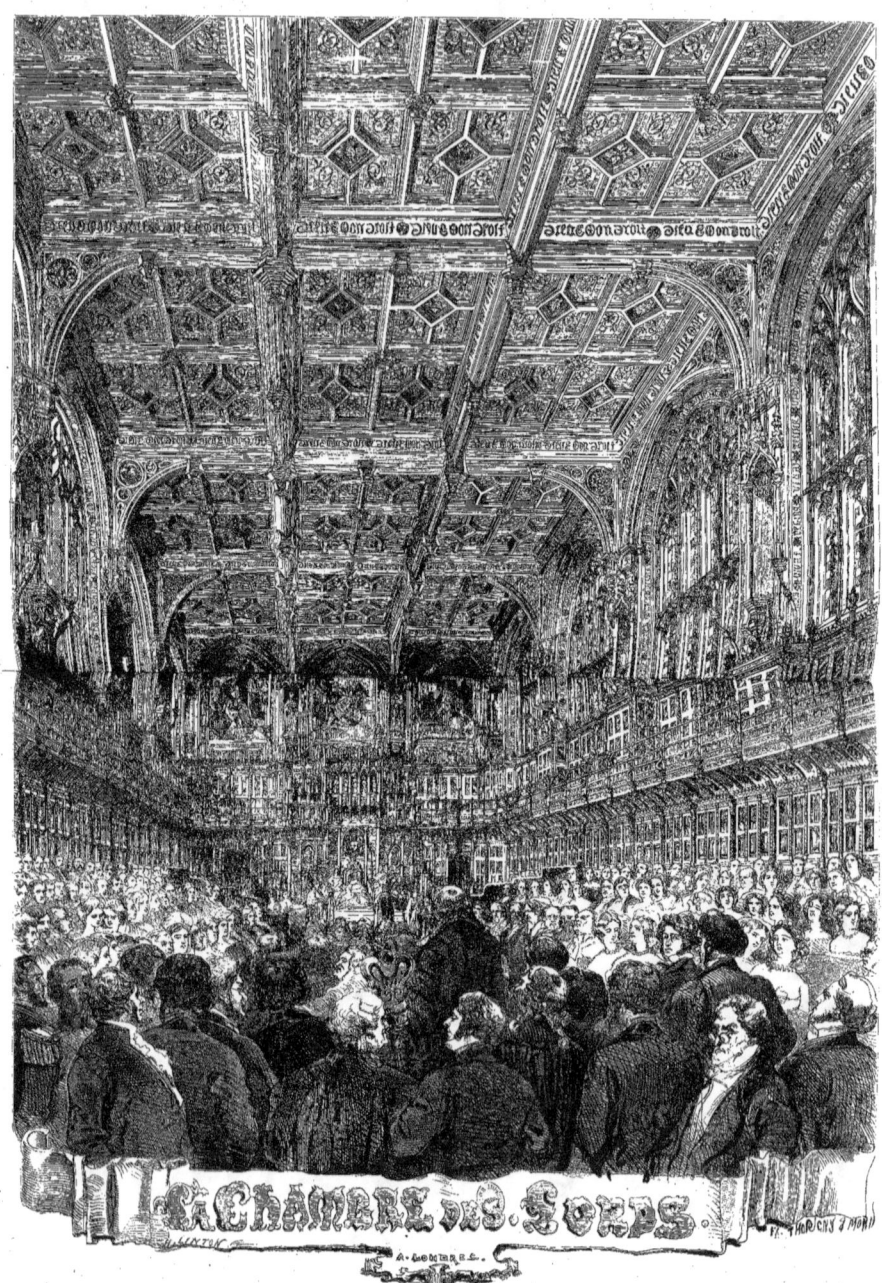

OUVERTURE DE LA SESSION DU PARLEMENT ANGLAIS, A WESTMINSTER.

DESSIN DE THORIGNY ET E. MORIN.

LA VIE COMIQUE

PARIS AUX COURSES

— Je vous ai donné quatre francs, où est la place à laquelle j'ai droit?
— Montez, madame, sur la quatrième branche à gauche.

LA VIE COMIQUE

— Où faudra-t-il descendre ces dames?
— Mais chez nous! vous monterez et arrêterez vos chevaux au troisième, la porte à gauche!

Laudanum endormant tous les jockeys qui ont le malheur de l'approcher.

— Vois, mon ami, ce cheval ne veut pas sauter!
— Je crois bien, le cheval est anglais et la banquette est irlandaise!... ils se détestent tous les deux.

— Sapristi! file-t-il vite! les laisse-t-il en arrière!
— Pas possible! il court avec ses créanciers!

Système de terrassement proposé pour mettre le donjon de Vincennes au nombre des obstacles à franchir.

Toute l'école de pharmacie se précipite pour empêcher *Laudanum* de courir sans une ordonnance d'un médecin.

Steeple-chaise pour piétons parisiens pur sang ayant déjà couru de Paris à Vincennes.

Nouvelles modes parisiennes aux courses de Vincennes.

— Les courses sont terminées, descendez!
— Je vais attendre encore un peu; on va peut-être transporter cet arbre sur un boulevard de Paris, ça m'épargnera de prendre une voiture!

LA VIE COMIQUE

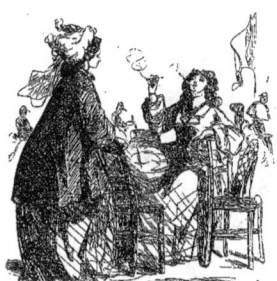 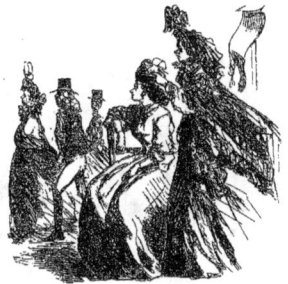

— Il monte un cheval de quinze mille francs, veux-tu que je le mène chez toi ?
— Le cheval ? je veux bien !

Ce qui, à l'école de natation, s'appelle piquer proprement une tête.

— Elle a un postillon ?
— Oui, pour faire croire qu'elle est venue en voiture, elle l'a amené avec elle par le chemin de fer.

Le *Charivari* propose qu'un notaire soit placé dans le fossé de la banquette irlandaise pour recueillir les dernières volontés des gentlemens riders.

— Quelle horreur ! vouloir pervertir des animaux honnêtes qui ont le respect du mur mitoyen !

— Monsieur sera très-bien là avec ces trois dames; il me reste encore les quatre bâtons de cette chaise !
— Combien ?
— Pas cher ! parce que la chaise est cassée.

 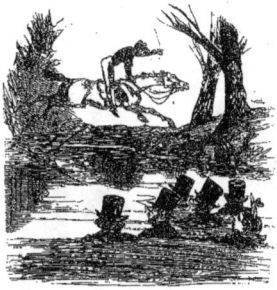

— Monsieur, si c'était un effet de votre bonté de courir sur mon cheval.
— Mais c'est une rosse !
— Oui, monsieur, mais puisque les courses, c'est pour l'amélioration de la race chevaline !

CHAPEAU-CHASSE DU BOIS DE VINCENNES.
Les jockeys réduits à courir sur la foule qui couvre le turf du bois de Vincennes.

Le succès des courses de Vincennes décide l'administration à créer des places à cinq sous dans le lit de la rivière dudit bois.

LA VIE COMIQUE

— Monsieur, ayez la bonté de recommencer; ma femme et moi, nous ignorions que c'était là cette fameuse banquette irlandaise!

— On n'en veut donc pas tout entier, dis, papa? Quel est le morceau qui va courir, dis?

LA BANQUETTE IRLANDAISE.

— Pardon, monsieur, j'ai cru que nous pouvions nous placer sur cette banquette, ma femme étant d'origine irlandaise.

— Ton Édouard monte un cheval qui a une robe isabelle.
— Quelle infamie! il m'a refusé une robe tandis qu'il en donne une à son cheval!

— Un peu de complaisance, ma bonne dame, si c'était un effet de votre bonté d'aller vous asseoir sur ce cheval, ça le maintiendrait jusqu'au départ!

— Cher vicomte! si vous vouliez avoir la bonté de monter sur les chevaux de mon fiacre, rien qu'un tour du terrain de courses, pour faire enrager Joséphine en lui faisant croire que j'ai un postillon.

L'ombre de saint Louis trouvant un gentleman rider assis sous son chêne de Vincennes.

La banquette irlandaise, inventée par l'Angleterre pour vous dégoûter de l'Irlande.

— Grand dieu! il est tombé sur la tête!
— Ça ne fait rien! il n'y avait rien dedans!

— Ohé ! mosieu ? vous m'avez fait perdre !... J'avais parié face !

— Qu'est-ce que vous reprochez à votre jockey ?
— Je le trouve trop gras.

— Un coup de brosse, mon bourgeois, avant de rentrer dans Paris ? vous êtes couvert de poussière.
— Malheureux ! tu vas m'enlever tout mon cachet !

— Adélaïde, mouche-moi ; on m'a retiré mon mouchoir de poche que j'avais en trop pour mon poids !

— Il est très-adroit, mon jockey : il ne verse qu'où il faut !
— Ah ! mon dieu !
— Oui, ma chère, il m'a versé dimanche dernier dans la voiture d'un prince russe dont j'ai fait la connaissance !

— Animal de cocher ! Quel diable de chemin avez-vous pris ?
— Mais, monsieur, j'ai voulu traverser la banquette irlandaise, on m'avait dit que c'était le côté le plus curieux.

— Quel malheur, ma chère ! il a plu un peu ce matin ! nous ne pourrons pas faire de poussière !

* La vraie récompense à offrir à celui qui gagne le prix dans une course d'automne.

— Monsieur le baron ! payez-moi ma petite note avant de vous casser les reins !

LA VIE COMIQUE

— Mais allez donc, m'sieu ! vous allez me faire perdre une bouteille de bière que j'ai pariée pour votre cheval.

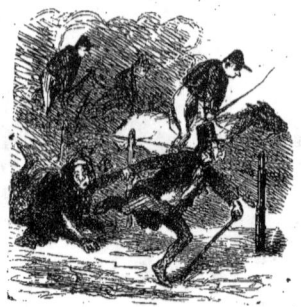

Un mari qui tient absolument à ce que sa femme suive toute la course.

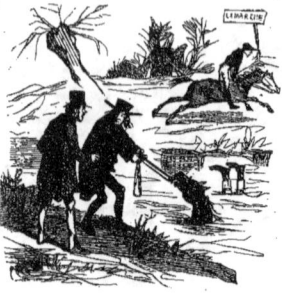

— Que faites-vous donc là ?
— Je suis membre de la société protectrice des animaux, je sauve d'abord le cheval.

LE MONSIEUR EN TÊTE. — Sapristi ! ne poussez pas derrière !
— Ce n'est pas nous ! ce sont les feuilles dans ce moment-ci qui poussent !

Précautions à prendre pour amener les chevaux, sans fatigue, sur le terrain des courses.

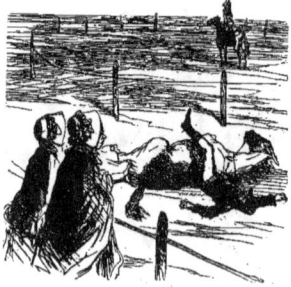

— Voilà pourtant encore un cheval amélioré !
— Oui, ma chère, mais le jockey m'a l'air bien détérioré.

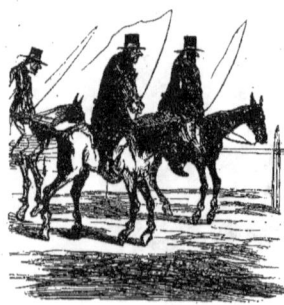

Les chevaux de fiacre de Paris ayant surtout besoin d'être améliorés, on propose d'établir des courses de cochers.

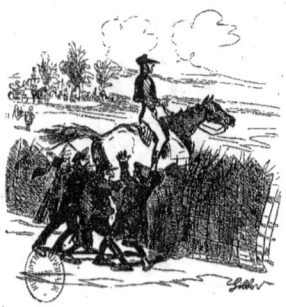

Les membres de la Société protectrice des animaux venant aider un pauvre cheval qui a trop de fatigue.

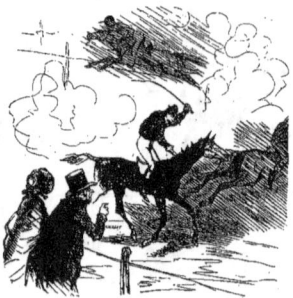

— Voilà un cheval qui m'a l'air têtu comme un âne.
— On pourra le couronner tout de même, on lui donnera le prix de résistance.

LA CHASSE ET LES COURSES

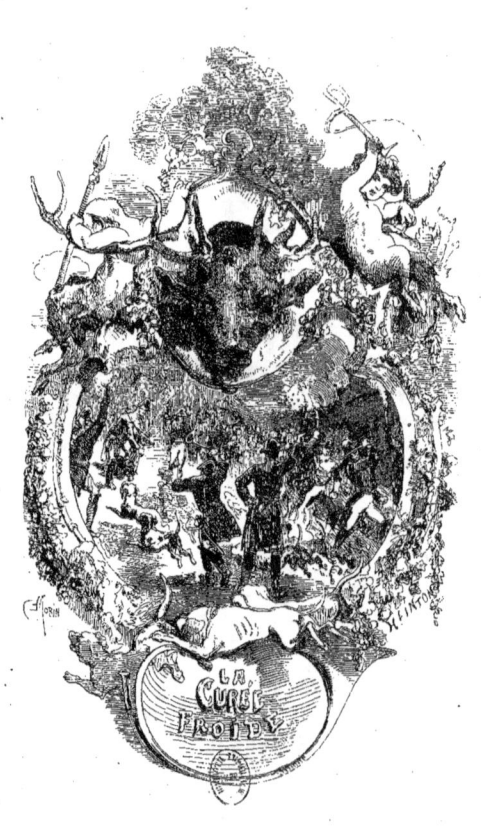

LA CHASSE

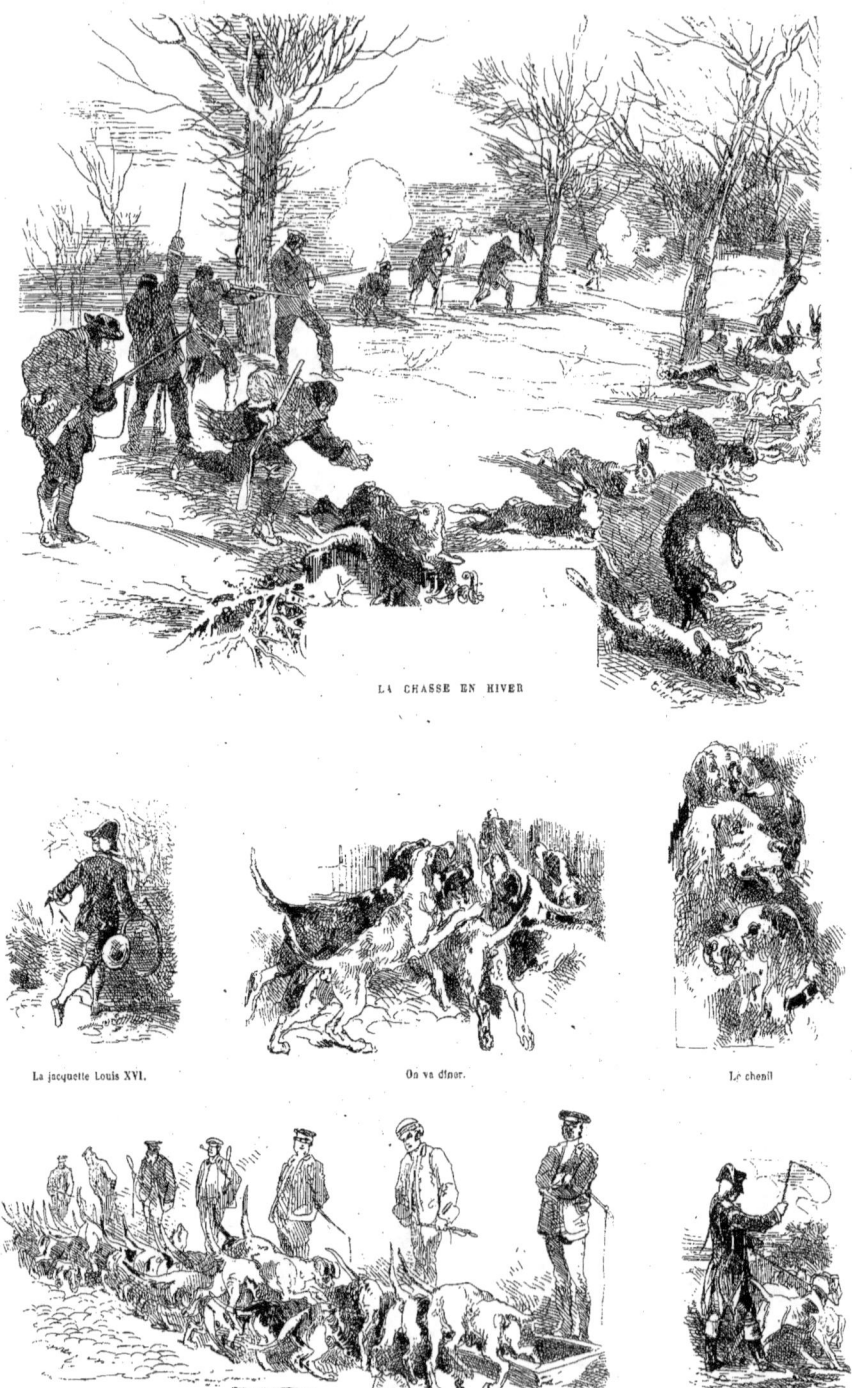

LA CHASSE EN HIVER

La jacquette Louis XVI. On va dîner. Le chenil

Ces messieurs sont servis. L'habit Louis XVI.

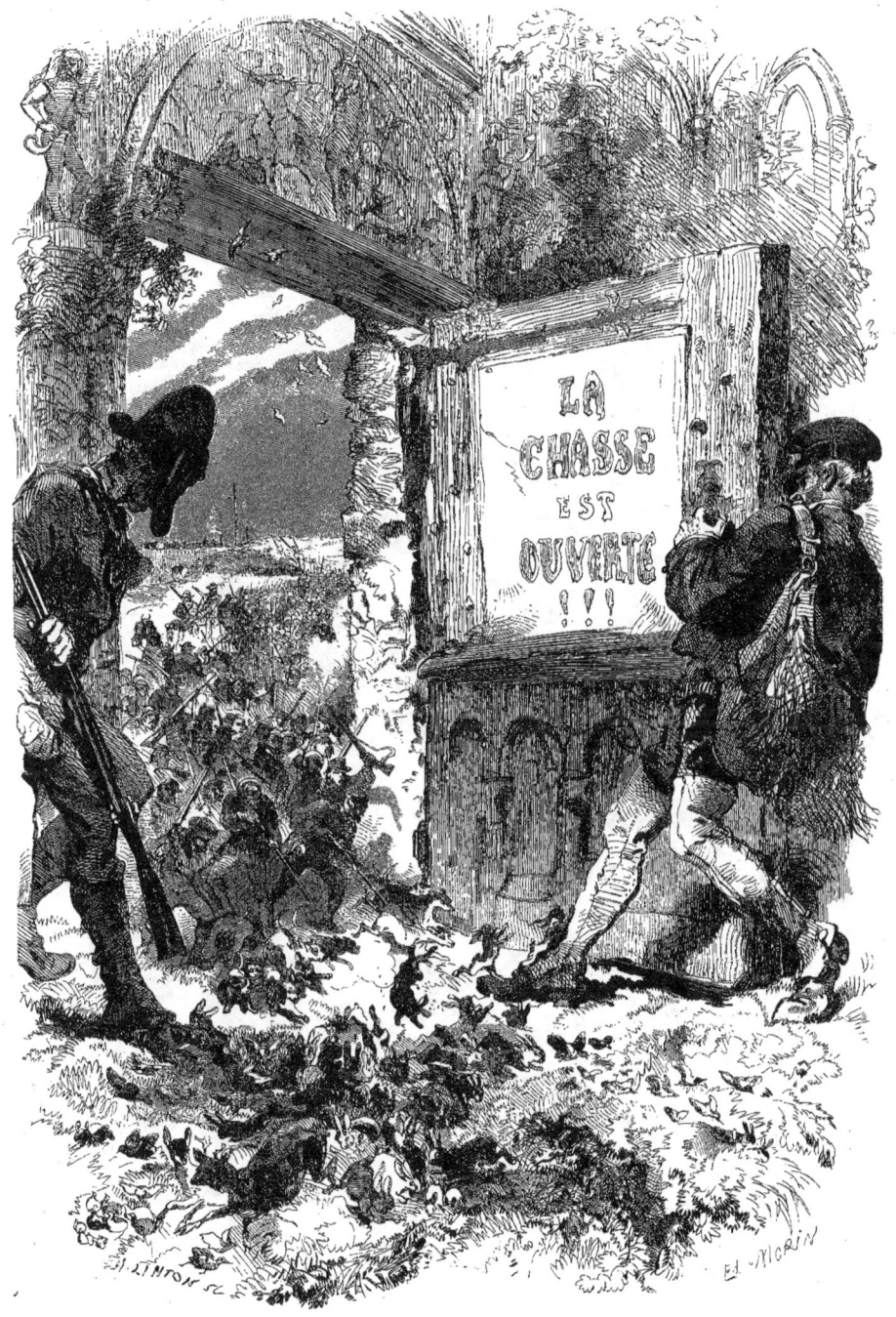

DESSIN DE E. MORIN

LA CHASSE

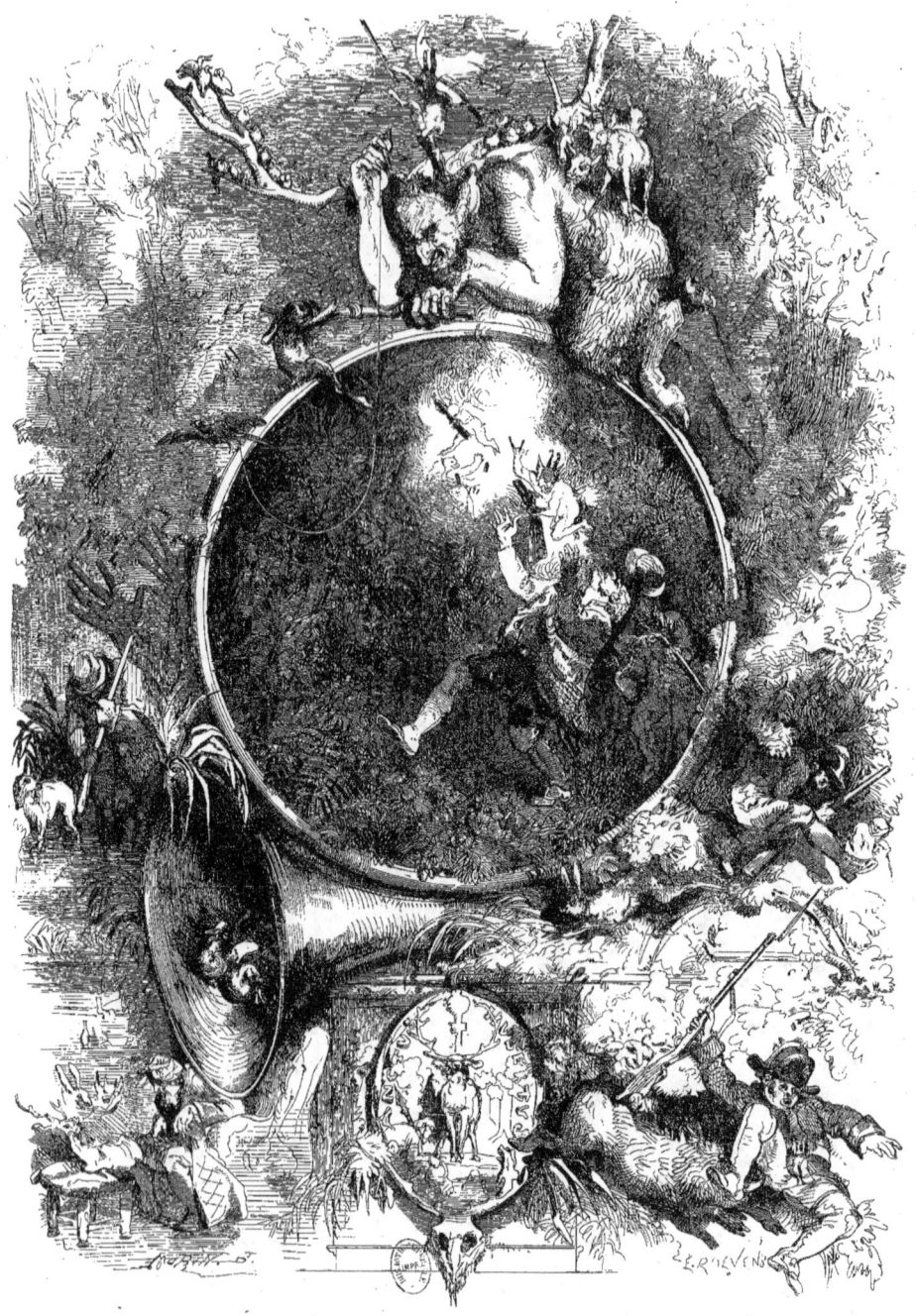

LA SAINT-HUBERT

DESSIN DE E. MORIN

LA CHASSE

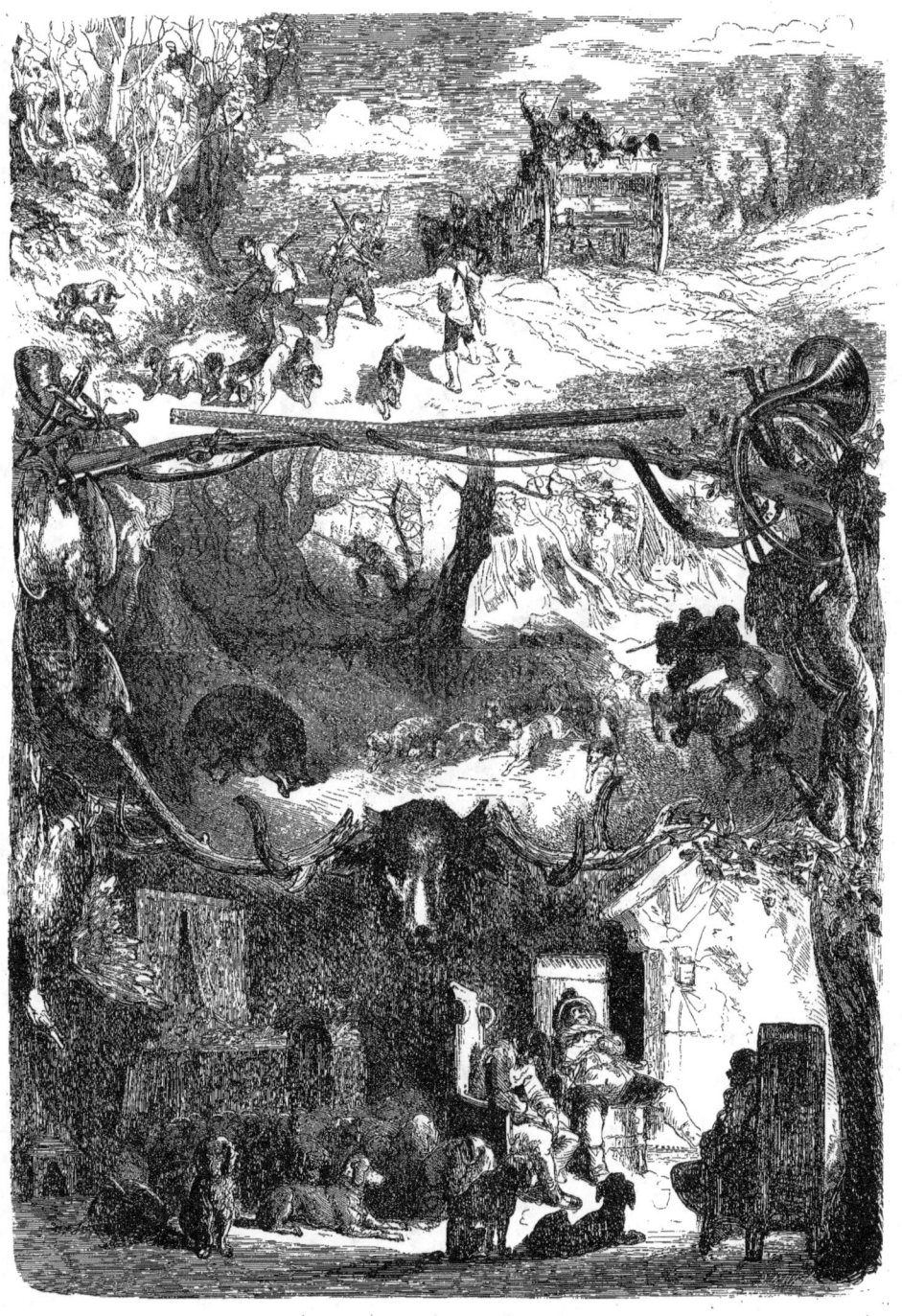

LA VIE DU CHASSEUR

DESSIN DE G. DORÉ

LES COURSES

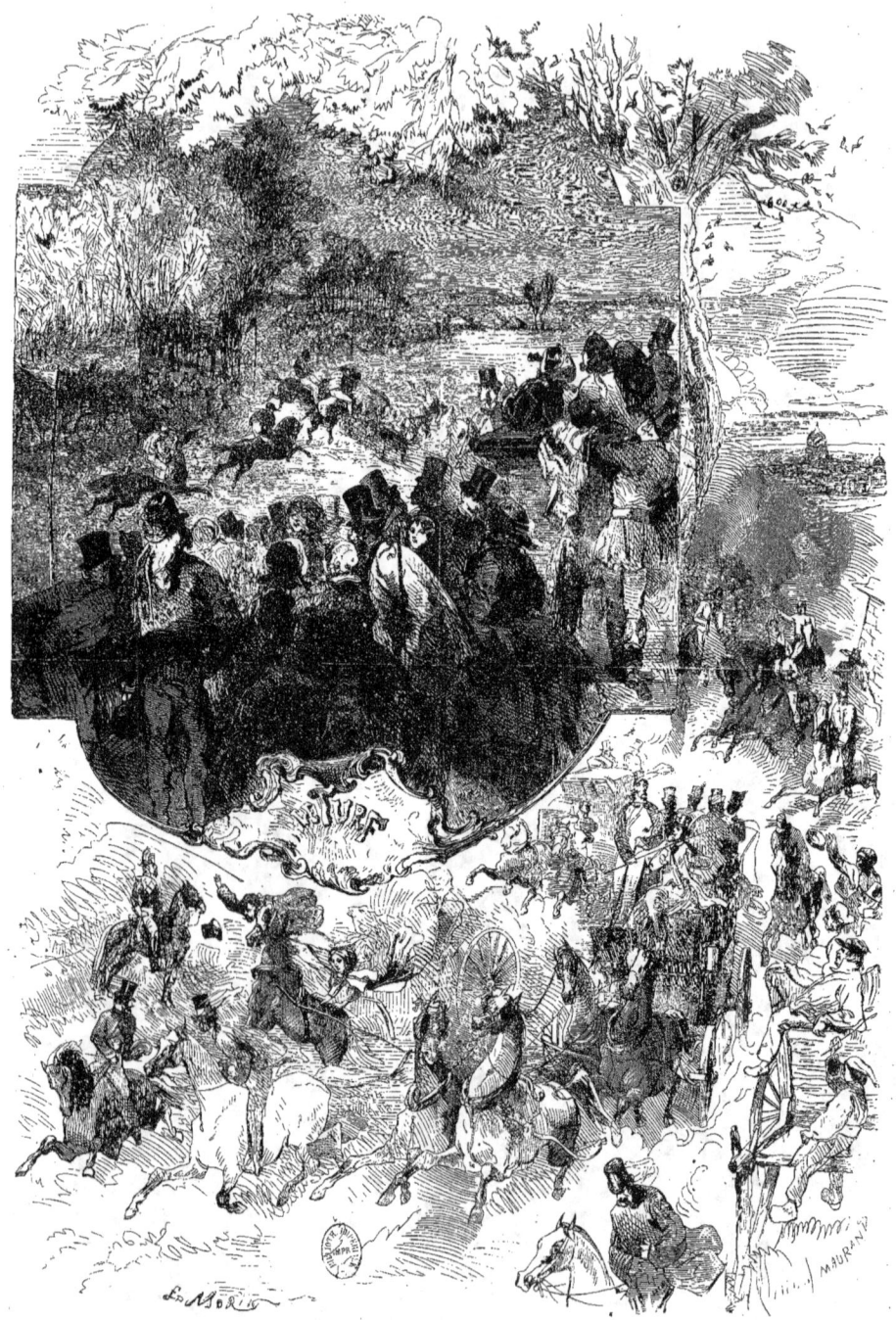

LES COURSES DE LA MARCHE

DESSIN DE E. MORIN

TABLE

DES GRAVURES CONTENUES DANS CE VOLUME

HIVER

	Pages
Bal masqué (le) : Entrée de Don Quichotte.	11
Bébés (les).	30, 31
Ce qu'on donne au jour de l'An.	4
Compiègne.	28, 29
Dîner (un).	16, 17
Dîner officiel (un).	14
Entrée de M^{me} Dubarry.	11
Entre deux quadrilles.	14
Entre deux rubbers.	15
Feu (le).	24, 25
Froid (le).	5
Jour de l'An (le).	3
Jour des Rois (le).	9
Mariage parisien (un).	22, 23
Monde (le) : La comédie au salon.	15
Noël.	26, 27
Patineurs (les).	6, 7
Quadrille impérial (le).	12, 13
Représentation de gala à l'Opéra.	20
Soirée (une).	18
Saint-Charlemagne (la).	8
Théâtre (le).	19

LA VIE COMIQUE

Bourse et boursiers.	35 à 40
Paris aux courses.	137 à 141

EN VOYAGE

AFRIQUE

Arabe de la frontière du Maroc.	98
Bachi-Bozouck.	103
Bazar à Mogador.	97
Chasse au lièvre en Algérie.	99
Chefs touaregs.	96
Conteur arabe.	95
Decamps.	102
Impôt au Maroc.	93
Muezzin.	101
Pirates du Riff.	94

ESPAGNE

Combat de taureaux à Madrid.	66
Corral del Conde à Séville.	67
Foire annuelle de la ville d'Alcala.	62
Gitanos quittant Tolède (les).	64
Marchand d'œillets.	61
Posada dans la Sierra-Nevada (une).	65
Reine d'Espagne et sa cour (la).	68, 69
Vue de la ville d'Elché.	63

FRANCE

Château de Blois (le).	81
Château de Ferrières (le).	80
Pèlerinage à Notre-Dame-du-Mont-Roland.	74
Rosière à Nanterre (la).	75

	Pages
Ruine (une).	73
Vue d'Aix (Savoie).	77
Vue de l'église de Brou.	79
Vue de l'église de Saint-Pierre de Caen.	78
Vue de Rouen.	76

ITALIE

Costumes de la campagne de Rome.	49
Costumes siciliens.	48
Enterrement d'une jeune fille à Sparanisi.	47
Ficnarolles (les).	45
Moccoli (les).	14
Montreur de reliques (le).	43
Oiseaux sorciers (les).	46
Pêche à l'espadon (la).	57
Repos (le).	51
Vue de Catane.	54
Vue de Messine.	55
Vue de Palerme.	56
Vue de Rome à vol d'oiseau.	52, 53
Vue du golfe de la Spezzia.	50

RUSSIE

Chasseurs de la famille impériale.	85
Cosaques (les).	86
Factorerie russe à Kachagar.	87
Types de l'armée polonaise.	89
Types de l'armée russe.	88

EN GARNISON

Souvenirs d'un officier de cavalerie.	107 à 115

DESSINS AUTOGRAPHES DES SOUVERAINS

Alexandre II, empereur de Russie.	119
Duc de Bordeaux.	119
Duc de Reischtadt.	120
Duchesse de Parme.	119
Empereur Nicolas.	120
Ingres.	120
Prince Impérial.	120
Roi de Portugal.	119

LA VIE ANGLAISE

Au manège.	123, 124
Chapitre de l'ordre de la Jarretière.	127
Courses des lévriers en Angleterre.	129
Courses en pirogues sur la Tamise.	128
Fifres des lifes-guards (les).	125
Investiture du lord-maire à Londres.	126
Jeu (le noble) du crickett.	131
Musique des hôrse-guards.	130
Ouverture de la session du Parlement anglais.	132, 133
Traite des chiens.	125

LA CHASSE ET LES COURSES

Chasse en hiver (la).	145
Courses de la Marche (les).	149
Ouverture de la chasse.	146
Saint-Hubert (la).	147
Vie du chasseur (la).	148

FIN DE LA TABLE

PARIS. — IMPRIMERIE VALLÉE, 15, RUE BREDA.

www.ingramcontent.com/pod-product-compliance
Lightning Source LLC
Chambersburg PA
CBHW070954240526
45469CB00016B/878